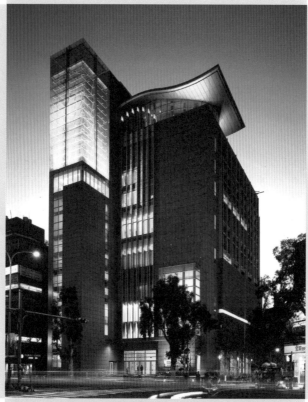

眞理堂全人關懷大樓
台北市新生南路

2006美國紐約州建築師協會佳作獎

藉由簡化抽象的現代設計手法，傳遞多層次的宗教內涵。緊臨新生南路的樓梯塔頂端，以光箱烘托出紅色十字架，成為都市中簡潔靜謐的精神地標。

（攝影：鄭錦銘）

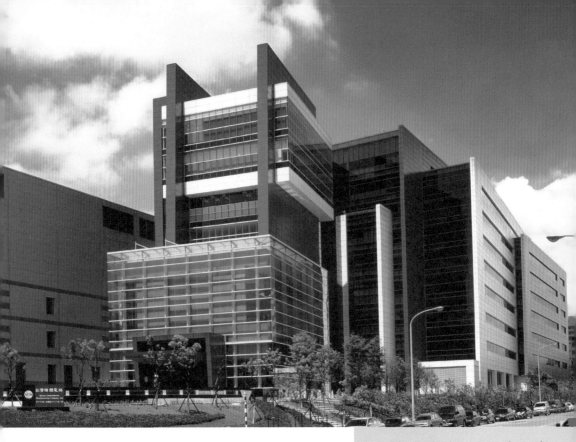

leading head of business conglomerate

台灣積體電路公司十二廠 暨總部大樓

新竹科學工業園區

台積電十二吋晶圓製造廠及企業總部，見證高科技建築對周遭環境的人文關懷，並襯托出企業總部火車頭之意象。

（攝影：陳弘暐）

國立交通大學機車棚改建
新竹市交通大學

2005世界華人建築師協會金獎
2006中華民國建築師雜誌台灣建築佳作獎
機車棚以趣味摺板造型呈現,使單調的重複空間具有節奏感,也節省柱子占去的空間,爭取最大停車效益,並提供棚內天然採光及自然通風。　　　（攝影：Martin Hagel〔賀馬汀〕）

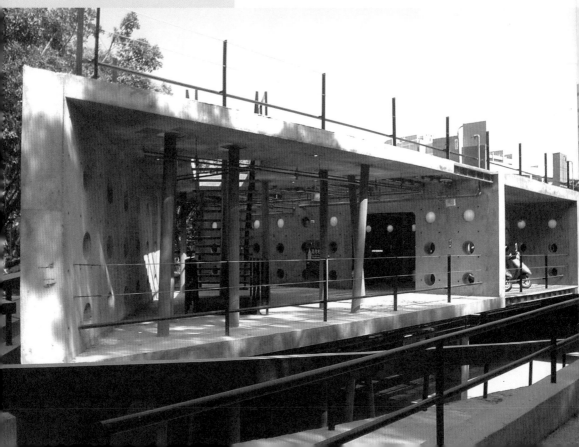

中原大學張靜愚紀念圖書館

中壢市

1997內政部建築節約能源優良設計獎
1988台灣省政府優良建築設計獎
1985中華民國建築師雜誌金牌獎

層次漸進的階梯平台，親切的綠意樹影，引入
自然通風與採光，彷如教科書的舊建築，永遠
不退流行。

（攝影：林柏年）

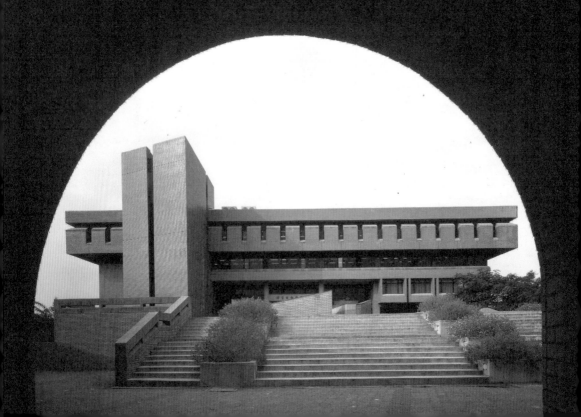

中國文化大學體育館

台北市陽明山

結合傳統語彙與現代科技之創新風貌，容納多種功能架疊的大型運動空間，並以節能、綠化及山坡地保育手法，與環境親善結合在一起。（攝影：黃威博）

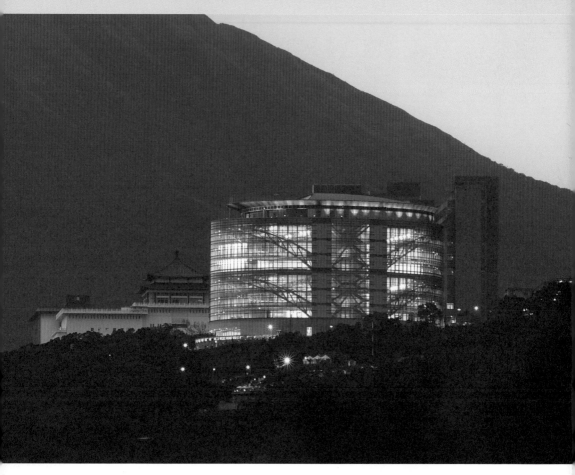

Low E insulated glass

Pre-fabricated metal frame

Steel cantilever arch with unbounded brace frame

中原大學全人教育村
中壢市

推行「全人教育」的理念，希望藉由兼顧「身、心、靈」的培育及「天、人、物、我」的平衡，塑造理想的學習環境和親密的互動。
（攝影：鄭錦銘）

中國文化大學城區部大夏館增建
台北市建國南路與和平東路交叉街廓

2001美國紐約市建築師協會建築設計獎（台灣作品首次入選）
以「皮層」的概念來包裹原有建物，隱約呈現原有建築的面貌，如同
虛實交錯的面紗，讓新舊記憶的軌跡並存。

（攝影：鄭錦銘）

國立臺中數位圖書館（施工中）
台中市綠川

透過曲線流動的牆面及水平窗帶設計，讓讀者享受中庭景觀及綠園道的綠意，也讓建築與自然不再是互斥的平行線，而是尊重自然的生命與脈絡，並與周遭環境創造出充滿活力的互動。

日月潭雲品酒店
南投縣魚池鄉日月潭北側

以簡潔謙和的造型及自然色系的材質表現湖光山色。退
縮的建築頂層以輕巧的天際線，呼應著自然起伏的層峰
山巒。　　　　　　　　　　　　　　（攝影：陳逸文）

聯發科技企業總部大樓
新竹科學園區

面對八〇米之綠帶,利用層層退縮的量體配置及虛實交錯的建築表情,創造出不同高度的戶外平台,彷彿穿越在綠意盎然的手指之間。

(攝影:鄭錦銘)

勤裕企業總部大樓
台北市內湖區

結合多項先進的永續設計，以節能環保的複層玻璃幕牆系統，搭配簡潔明快的現代主義風格，成為國內帷幕牆建物兼顧智慧節能外牆與建築造型之首例。

（攝影：黃嚴仕）

群裕設計上海辦公室
上海市楊浦區

2008美國紐約州建築師協會傑出獎「舊建築再利用」

2008第二屆美國《商業週刊》/《建築實錄》中國獎「最佳歷史保護」

經由舊建築的再利用，讓歷史意涵在空間中深化與延續。潘冀如此說：「我所嘗試的，是在現代的、國際式的建築裡，融入本土的、地域的特徵。」

（攝影：莫尚勤）

和碩聯合科技上海園區研發大樓

上海南匯康橋工業區

結合地域文化智慧及現代美學工藝，營造具江南人文氣息的高科技研發環境。　（攝影：陳逸文）

旺宏電子員工訓練中心
新竹科學園區

克服狹小不規則、坡度差異等地形限制，將建築物如輕
舟般配置在山坡地上，融入環境。

（攝影：陳弘暐）

廣輝電子薄膜液晶顯示器廠房
桃園縣華亞科技園區

以穿透交錯的三道玻璃曲面，象徵薄膜顯示器三個
主要不同的薄層，與量體脫離並成為空間中的主
體。藉由對科技產品的詮釋，豐富建築與環境間的
對話。

（攝影：陳弘暐）

雙連社會福利園區禮拜堂
台北縣三芝鄉

外觀宛如「帳幕」的禮拜堂，除了傳達「擴張帳幕，張大幔子」的理念，還謙卑的提醒著人們，在人生旅途中，你我都是客旅。

（攝影：謝偉士）

人生基本功

建築師潘冀的砌磚哲學

台灣唯一的美國建築師協會院士　潘冀　口述

《跟著安藤忠雄看建築》作者　藍麗娟　撰文

潘冀其人其事

藍麗娟

他是當今台灣最具國際知名度的建築師之一，五十一歲便榮獲國際建築界備受敬重的榮譽：美國建築師協會院士（FAIA）。

他設計的眞理堂屹立於台北市各色宗教建築林立的新生南路上。入夜後，漆暗的黑幕籠罩台大校園，心焦的學生與市民一時迷惑了方向。只要仰望天際，眞理堂的紅色十字架與白色星點彷彿一盞來自上天的燈塔，爲迷途之人照亮回家的路。他設計的埔里基督教醫院具有最佳的耐震實力，即使面臨九二一震災也依然是病患最安心的居所。

他具有國際第一流的科技廠辦設計能力，讓台積電、聯發科技、友達光電、華碩電腦的廠房快速運作生產，新竹科學園區三分之一的廠房都出自他之手，沒有他，台灣科技競爭力是否能超美趕日，成爲國際第一，將是個大問號。可以說，他是最令科技企業業主放心的建築師。

一九八一年，一個誓言不追隨流俗，堅持以理想性與專業性自行開業的三十八歲年輕建築師，從零開始，辦公室只有一位秘書與一個學生助手。二十九年後的二〇一〇年，他不僅堅持理念、實現夢想，事務所甚至成爲全台灣最大建築師事業體，員工人數也從三人躍升到兩百人以上。

他，是台灣傑出建築師，美國建築師協會院士：潘冀（Joshua Jih Pan）。

潘冀並非含著金湯匙出生，也沒有權貴家世，出身布衣的他，父親是一介公務員，母親只是家庭主婦，上有一位兄長、兩位姊姊、一位妹妹、一位弟弟。

他從師大附中、成功大學建築學系從大學四年級念起，退伍後申請獎學金赴美留學，當他的同學攻讀碩士，他卻選擇在美國建築系從大學四年級念起，寒暑假一邊修學分，一邊在事務所兼職打工；沒想到，他讀完大學與碩士時，當初一起出國留學的台灣同學有些還在念碩士。

他在美國工作十年，擔當中型建築師事務所的設計管理大任，也摸透建築的每個環節；多數台灣同學滯美不歸，他卻決定「學成下山」，回國貢獻全副功力。

看似辛苦而怪異的選擇，事後證明，是一種不凡的選擇，不僅奠定了他個人扎實的基本功，也為台灣自信心低迷的建築產業界，開啓一線新契機。

怎麼說？三十八歲時，當他懷疑台灣建築界的流習，決心從零開始自行開業，試圖為台灣開出一條專業、不隨流俗、不走旁門左道的建築路時，周遭親友甚至岳父都擔心他會失敗而加以勸阻。

他這個嘗試沒有失敗。

他敢寫信給總統針砭時政，他勇於挑戰權威並向「民不與官鬥」的迷思說不，他追求產業界與社會進步的作為，使他每每成功將建築法規與制度推向更合理的境界。

一九九四年，五十一歲，他榮獲國際建築界重要榮譽之一，美國建築師協會院士的肯定。他得知獲獎的第一時間卻說：「送審的十件作品都是我們事務所在台灣設計的作品，這代表，台灣的建築作品也有能力跟國際平起平坐！」

他不因桂冠加冕而高調張揚，反而越加低調，力求設計與專業突破。果然，他的作品

不斷獲得國際肯定。

二〇〇一年，文化大學城區部大夏館增建工程榮獲美國紐約建築師協會年度建築設計獎；二〇〇五年，交通大學機車停車棚獲得世界華人建築師協會金獎；二〇〇六年，台北真理堂全人關懷大樓獲得美國紐約州建築師協會佳作獎；二〇〇八年，上海群裕辦公室更獲得美國紐約州建築師協會傑出獎和第二屆《商業週刊》《建築實錄》中國獎。

除了國際大獎之外，他在兩岸所獲得的設計獎項難以計數，走進位於台北市仁愛路的事務所，兩間會議室的立櫃上擺滿了各種設計獎與業主致贈的感謝狀。但他總是淡然說：「能得獎固然高興，但是，重要的不是又得了什麼獎；重要的是，我們的設計是不是能從人出發，不只考量生活在其中的人，建築與環境的關係，還要能幫業主解決問題，不應慷業主之慨只為凸顯一己的設計風格。」

這種關懷人與環境、對業主忠誠、不彰顯個人的低調態度，也促成了潘冀聯合建築師事務所的成功茁壯。

一九九〇年代，包括 DRAM、晶圓代工、TFT-LCD 等台灣科技廠商，隨著科技推陳出新與市場需求而不斷加快建廠速度，非常需要一個能與國際接軌的高效率建築設計團隊協同整合，潘冀的事務所正具有獨一無二的國際專業實力；於是，從華邦電子開始，台積電、旺宏電子、友達光電、華碩電腦、聯發科技等各科技廠商紛紛採用他的設計與顧問整合服務，一邊設計一邊建廠，設計師與工程人員在工地三百六十五天待命，不眠不休，充分展現其效率、配合度與設計美學，成為科技大廠最信賴的建築師事務所。

儘管如此，潘冀在設計時總是思索建築與人的關係：「工廠的建築尺度很大，常給人

呆板的觀感，又像是個冷酷的生產機器，對環境的親和力有待加強。如何突破這種傳統設計，需想盡設計的辦法來降低廠房的壓迫感，為常常待在廠房裡的員工創造一個好的空間與歸屬感，使它對外在周遭環境更親和，更貼近自然。」

現在，事務所大團隊的人數扶搖直上，還隨台灣科技大廠進軍大陸的腳步而進駐上海、廈門與天津。台灣有上千家建築師事務所，為何惟獨他獲得科技大廠信任，還能墊高門檻，稱雄科技建築領域？

台灣有數千名建築師，為何只有他能榮獲國際建築界肯定？

他的事務所擁有上百名設計師，他如何以深厚的管理能力指揮若定，讓世界上最難管理的職業——建築設計師，能成為兼顧效率與美學的設計團隊，被媒體封為「建築界的王永慶」？

他的事務所有最低的人員流動率與最佳的福利，他運用什麼樣的理念，讓這群最優秀的資深人才甘願效力？

當他一手創辦的事業不斷成長，他為何選擇「傳賢不傳子」，將事務所擴展為聯合事務所，還能持續堅持宗教奉獻與社會改革？

答案來自於他的理念與基本功。

「對的事情就去努力。事情不對，有再多誘因都不應該去做。事情對，再困難都應該去做。」「我覺得我沒什麼了不起的，只不過是很認真的，把來到手上的事情做好。」

潘冀輕描淡寫，彷彿武林高手，輕輕比劃兩下，勝負與高下立現。

二十九年前，他自行開業時曾說：「我自己也沒有把握，我只是單純地想知道，真正

依循國外建築師做事的原則，走一條正規專業的路——純粹用建築師專業的角度做事，再加上我先前的學經歷與養成背景——到底做不做得通？可不可以做得開來？」

他做到了。

在台灣這講求功利、人情與關係，講求成本與利潤的商業社會中，許多人踏入社會工作、進入這流俗橫行的經濟邏輯中運轉，很難不感嘆「社會現實」與「眉角」充斥。

然而，潘冀不然。

一個充滿理想性，只想以專業成事，凡事講求合理、社會進步、不卑不亢的修正現代主義者，如何在台灣社會披荊斬棘，開出一條與國際平起平坐的成功之路？

抑制向來謙虛、低調的性格，潘冀在榮獲美國建築師協會院士肯定的十七年之後，經過出版社與筆者的數度溝通與說服之下，首度願意立於社會大眾之前，娓娓分享他的經驗。他說：「我們事務所的做法向來跟社會不太搭調。但是，或許這些年來的歷程，對社會有些正面影響，能與大家分享；如果能對社會有所啟發，也許就值得做。」

「這個社會上都是在找流行，我們剛好相反，我們訴求的是歷久彌新；一些我們想訴求的價值觀，應該要經得起時間的考驗。」

在不景氣的年代，在堅守誠實、追求理想、磨練專業、敬天愛人等普世價值觀逐漸式微的台灣社會，潘冀的人生故事提醒我們，堅持理念如黑夜裡的一柱燈塔，為鎮日奔波的迷途船隻引領方向⋯⋯也別忘記築夢人生時打穩基本功的重要。

展書閱讀，你將領受他帶給我們的勇氣，有為者亦若是的夢想力與實踐力。

目錄

潘冀其人其事

PART 1

找尋人生方向的基本功

潘冀書法。「建築以載道」

爲你的夢想追根究柢

那一天，我剛下課，抱著藝術史、社會學與心理學的書籍，踽踽獨行美國萊斯大學（Rice University）校園。耳際忽聞熟悉的中文招呼。

「嘿！潘冀！好久不見啊！」一位台灣來的留學生叫住我。

他鄉遇故知，我駐足與他閒聊，很是高興。

聊著聊著，他瞄了一眼我手上的書，狐疑：「你不是來念建築嗎？怎麼在讀這些？」

我笑了笑，沒多說什麼。

當我說明，我正在讀建築系四年級，他好不驚訝：「我以爲你留學是來攻讀研究所的，你現在從大四念起，不是很浪費時間嗎？」

不愧青春的抱負

一幅書法與一封信，改變了我的人生。

我的課業成績向來不差，求學以來，懵懵懂懂感覺對建築有興趣。高中畢業

時就免試保送就讀成功大學建築工程系，那是當時台灣唯一的建築系。

在親友同學的祝福下搬進宿舍，我拿起毛筆，在桌上以仿宋體揮毫：

科學與藝術綜合的產物

歷史的象徵

建築是文化的代表

不過，想像與現實卻有落差。

一個不到十八歲的男生，對建築有種難以言喻的熱情與抱負。

大環境上，當時台灣還在努力發展基礎建設，建築被看作是工程的一環。影響所及，建築系屬於工學院，教授群也以受早期日本教育的工程背景為主，盡管有少數老師教設計，資訊仍然很缺乏。

往往，能在圖書室看見一、兩本從國外寄來的雜誌已經很不得了；偶爾有學長從日本或美國留學回來，被邀請回系上演講，大家都好瘋狂，等著聽。每回一進去，教室裡就擠得滿滿的。

我認真讀書，成績也很不錯，但坐在課堂上聽著老師講課，心中的疑問卻似乎比老師寫在黑板上的字還清楚：「為什麼學了這麼多不同科目，不能把它們結合在一起呢？它們之間的關聯在哪裡？」

① 美國的大學建築系需要
念五年才能畢業，與一
般大學科系不同。

這種疑問，對照大一時揮筆而就的豪氣，隱約成為我腦海裡不時響起的聲

音：或許我應該出國深造，解決這個心中的落差。

成大畢業，退了伍，我積極申請攻讀美國的建築研究所。

回函一一寄抵郵箱，每每拆開一封回信，都像在等待他人決定我的命運：

「接受」或「不接受」。

其中，有一封回信迥然不同，卻是他人等著我來決定自己的命運。

那是來自德州休士頓萊斯大學的信。

信上說，他們對我很感興趣，但是分析我的成績單後，覺得成大建築系的課

程太偏重工程，缺少人文科目，他們強調，做一名好建築師，人文素養非常重

要。也因此，學校希望提供全額獎學金，讓我從大學四年級①讀起，薰陶、培養

人文素養。

讀完這封信，我覺得很感動。

想起大一時的那幅書法，想起成大畢業時仍瞎子摸象般難以摸清建築的全

貌，我做了一個很關鍵的人生決定：接受萊斯大學的鼓勵，從大學四年級讀起，

培養自己對建築的整體概念。

融入社會，確立自信

我一心想著求學，挖掘建築的全貌，但一個從未出過國的人如我，卻惶然不知留學首先衝擊自己的，正是文化差異。

剛住進美國的大學宿舍時，我就被嚇到了。

男生宿舍是套房式的，三人或四人共住，各自擁有自己的房間，大家共用一個客廳、廁所和浴室，像一個家庭。

我一住進去，看見室友從臥房走到廁所，身上竟然一絲不掛，洗完澡出來也照樣不穿衣服走來走去，嚇了一跳，趕快躲進房間。

因為覺得尷尬，出房門前，我總先打開門確認無人在外面。室友們塊頭大、身材粗壯，看到我這東方人的行為舉止覺得我是怪物，初來乍到的我，看他們同樣覺得怪。

後來跟室友聊起，才知道，原來美國男生在自己的住處不穿衣服，覺得無所謂。中學的運動課後在更衣室也是這樣，大家都習慣了。

這種「被嚇到」、衝擊原有觀念與生活方式的情況，不勝枚舉。

我告訴自己，這些都是文化差異，不代表孰優孰劣，也不會降低我的自信。

既然有差異，就一點一點接受它。

於是，我想辦法融入當地社會生活。

比如，我是基督徒，所以我特別挑選美國人的教會，從信仰上很快與教友打

成一片，後來甚至還指揮唱詩班，一起讀聖經、一起唱詩。

漸漸地，我發現，當我不覺得不自在時，別人就不會不自在；當別人不會不

自在，就會化解雙方的隔閡。就這樣，我待人接物越來越有自信，處事也更成

熟。

鍛鍊思考與表達

除了生活，學校的教學方式是最大的衝擊。

設計課上，老師要求我們站出來向大家講解、推銷自己的設計。

輪到我時，我一站上台，就以台灣向來謙虛的教養方式，先對大家說：「抱

歉，我的設計做得不夠好⋯⋯」

沒想到，老師馬上說：「你覺得不好，那你上台來幹嘛？」

這就是兩地教育方式的差異。

以前在台灣念建築系交設計圖，老師把圖貼在展覽室，關起門來看圖打分

數。萊斯大學卻要我們把設計圖貼在牆上，自己站出去講解，讓老師與同學當著

你的面進行評論。究其用意，是要學生想辦法把思考過程和想法講出來，而且，

要能夠講出道理來。

我從小木訥寡言，不喜歡被當作主角，老師這種上課方式一開始讓我非常不自在。

出國前，我家裡沒有電視、電冰箱、冷氣機和電話；到美國後，第一次去學生餐廳吃飯，我連倒一杯牛奶都不會，因為從來沒接觸過，不知道如何操作機器。

建築的主體是人，我初來乍到，對於美國當時的生活方式確是陌生，這樣該怎麼設計現代人的日常生活空間？幸好，我哥哥和嫂嫂也在美國生活，我便常常去他們家觀摩，逼自己快速吸收學習，用英文思考、溝通。

後來，在課堂上聽多了、看多了，發現美國同學的設計不見得好，卻有本事把自己講得頭頭是道。於是，我學著去思考該如何為自己的設計找出更好的解決辦法，如何講解自己的思考過程與想法。慢慢地，培養出一點表達能力。

人文課程的教學方法也迥異於台灣。

以藝術史與建築史為例，台灣的教學方式較為刻板僵硬，照本操課，一時無法掌握全盤。在萊斯大學，老師一邊講課一邊放幻燈片，從古老的建築到文藝復興時代，解釋在當時的藝術氛圍與社會下為何衍生出這種建築，它的特點是什麼。像講故事一樣，從視覺、精神與工程上，讓學生輕鬆領會藝術與建築演變至今的脈絡，也薰陶了我的觀察力、欣賞力與藝術素養。

邏輯學使我找出因與果，對事物發展的原因追根究柢，讓我的思維更清楚。

社會學幫助我蒐集與觀察社會習慣和社會行為等背景因素，對做建築設計大有助益，因為建築是在解決問題，而好的建築常常能解決社會問題。心理學則讓我看事情時更具人文關懷，挖掘表象下之事，幫助我找出建築使用者，也就是人的需求，設計出合適的建築。

老師還強調自由思考，開給我們許多指定讀物，任何主題都要提出自己的看法。

這種教學方法，貫通了我的觀察力、思考力與判斷力。至今受用。

幾乎熬不下去

那兩年，我也必須工讀賺取生活費。

四年級升五年級的暑假，我到休士頓一間小建築師事務所工作，上午八點到下午五點全職上班，設計小住宅、畫施工圖。下班後趕在六點鐘前飛奔到大學去修四門課。

白天上班，每晚十點下課，回到家才煮飯、用餐，然後再熬夜讀書。有時候運氣好，室友煮了飯留一份給我，就不需要自己餓肚子下廚。週末不用上班，我終於有空洗衣服、讀書、寫報告。

一邊全職工作一邊讀書，是體力的一大負荷。

因為太疲累，到暑期中途，我覺得精神與體力都難以支撐，腦海常常傳來「要不要放棄一些課？」的聲音，每逢週末老師要求我們讀十幾本書，下週上課交摘要時，我就覺得自己熬不下去了。

我自問：當初為什麼會選擇從大學念起？我還是當初那個想要追根究柢，全盤了解建築全貌的年輕人嗎？那個寫著仿宋體書法的年輕人，抱負與豪情是否有所改變？

每次超越自己一點點

既然心意不變，我必須想辦法來熬過去。

我從小即要求自己：來到手上的事情，就要把它做好。而且，如果昨天這樣做，今天就要想出比昨天更好的辦法。

比如，昨天一個小時讀三十頁書，今天我要想辦法讀三十五頁，每次挑戰自己，比上次超越一點點。因為這樣，在這段期間，頭腦裡常常產生更新的想法、更好的方法；有了新挑戰，讀書也變得更有趣。

為了讓讀書更有效果，我還沿用中學老師教的讀書原則：不喜歡的科目讀一、兩個鐘頭後，穿插一個喜歡的科目，讀完再繼續讀不喜歡的科目；精神好就讀困難的科目，疲累時讀容易的科目。這樣交錯著讀，儘管連續讀了五個鐘頭的

書，我還是覺得自己獲得了休息。

咬緊牙關，那個暑假我硬是撐過來了。

成績發下來，四門課有兩門得A，一門是B，一門是C，沒有被當，出乎我意料之外。

經過了這一段，後來回頭看，讓我覺得不用再害怕有事情能難倒自己。

我重讀大四與大五，成為萊斯大學建築學士。有了這樣的基礎，接下來攻讀哥倫比亞大學的建築與都市設計研究所時，我只花了九個月就順利取得碩士學位。

也就是說，我在美國總計花了三年讀完大學與研究所，而別人可能光讀研究所就要用上兩年或三年，我並沒有太吃虧。但這些都是我預料之外的成果。

多年前在校園裡偶遇的留學生覺得我在浪費時間、開倒車。誰知我從大學讀起，不僅更了解建築的全貌，培養了同理心、獨立思考、判斷與表達能力，也沒有比別人更慢拿到碩士學位。

而最值得珍惜的，莫過於在這段磨練中，我融入了美國人的環境、習慣、邏輯思維：我能懂得他們在講什麼，在工作時比較不會被看作是個外國人。也因為比一般留學生更能融入社會，畢業後進入事務所工作亦能很快進入狀況，擔任主管，領導同事，說服他們跟著我，按照目標做事，之後則幫助我在美國建築師事務所中，歷練專業的各種面向，繼而回國貢獻，朝著自己的目標往前走。

建築是文化的代表

歷史的象徵

科學與藝術綜合的產物

一幅書法與一封信，曾使我扭轉自己的人生。

別管當下別人怎麼看你，重要的是，你的抱負是什麼？而你願意如何奮鬥，

為你的抱負追根究柢？

志趣不是一見鍾情

一九九四年，我獲選為美國建築師協會院士①，這是美國建築師的最高榮譽，而我是台灣唯一獲頒此國際建築殊榮者。值得一提的是，我送審的作品都是在台灣開業後才設計興建的，表示只要有心，台灣的建築師也能得到國際肯定。

到美國受獎後，不少報社與雜誌記者前來採訪，以「潘冀從國外紅回國內」的報紙標題介紹我：兼課的建築系課堂上，學生以好奇與崇敬的眼神欽佩我。不約而同地，媒體與學生總是問我一個相同的問題：「您是從何時開始立志從事建築的？」

先做好每一件事

我從事建築專業，並不像人們以為的，彷彿我從小就知道自己的人生方向。相反的，我認為志趣並非「一見鍾情」。

我在家排行老四，上有哥哥、兩個姊姊，下有弟弟與妹妹。小時候即便是家

一九九四年，潘冀獲頒FAIA榮譽

事分工，很多事情雖然不見得輪到我，但如果輪到我做，我不但不會說不，還會先把它做好。

媽媽要我陪她去買菜，或是她已經在爐子上煮菜，喚我去趟菜市場，我手裡握著錢，速速奔向市場買回來，毫不在意路人的眼光。

後來，我的姊妹出國念書之前從未下廚，反倒是我這個媽媽身邊的小跟班，對做菜很有興趣，出國念書時還能煮些像樣的菜餚。

我成長的年代社會經濟並不富裕，同學穿了一雙新球鞋來上課就算是學校裡最了不得的大事。我爸爸雖然只是一介公務員，仍讓姊姊和妹妹去學鋼琴，我看她們學，也跟著一起去上課。從初中開始學琴，我每天放學回家就打開琴蓋練琴，直到高二才停止。

高二和高三忙著讀書考大學之際，有一天，我跟兩、三位同學發現國文老師的行書寫得真好，又驚又羨的我們央求老師，每個禮拜寫幾張字供我們臨摹，我們回家寫完之後再交給他講解。而為了寫出漂亮的書法，我每天清晨五點鐘起床練毛筆字，練完了讀書、上學，下課之後再練鋼琴。

什麼事我都去試試、看看、玩玩，發展廣泛的興趣。每樣事物都有其趣味，越深入，會越發現它有趣，也就越有勁。假如我們只停留在事物的表面，就無法深入探究它的奧妙。

儘管升學壓力大，讀書時間都嫌不足，但當我對某些事情產生興趣，我就是能找到時間，因此發展了各種休閒活動。

我當時並沒有想到，對著琴譜練琴會引發自己對音樂的興趣，後來我還在教會彈琴、指揮詩班。雖然不是書法家，但現今有機會或有需要時，我也能提筆寫上幾個字。事務所參加設計競圖時，同事就常用我的毛筆字來輔助設計概念的呈現；每逢事務所有同事工作年資屆滿十年，我也會為他們題字慶賀。這些興趣都不是我的專業，卻成為素養與修為，增添我生命的色彩。

摸索建築路

「我的人生應該怎麼走才對？我該做什麼？」曾有不少年輕人這樣問我，眼神充滿困惑與掙扎。

年輕時，我如何確定建築會是我的志趣與專業？

我的答案是：志趣是一步步摸索來的。

從就讀師大附中實驗班初中部起，我就喜歡上美術課、生產勞動課。特別是生產勞動課，老師出一個廣泛的題目，讓我們自己想題材、自己設計、自己製作，經由老師從旁指導，我們動手做出各式各樣的器具，比如茶几、五斗櫃或置物架等。

我很喜歡這種「動手做」的感覺。

我曾經做過一個三層置物架，兩邊都有交叉的腳，後來就放在舊家的浴室；媽媽用了幾十年，我出國念書回台探親，它都還站在浴室牆邊。可惜，後來媽媽過世，房子賣掉，我卻忘了將它保留下來。

現在回想，那時就能做出那樣的東西算是很不簡單的。昔日我對於能自己發想、設計、製作這些方便的生活器具，並沒有特別的成就感。或許老師曾經給我高分，但是我一點也不在意，因為在巨大的升學壓力下，只有國文、英文、數學、理化等「正課」得高分才能直升大學，少有同學把生產勞動或美術課的高分當作一回事。

我也很喜歡文科，歷史和地理老師講課時像是在說故事，講到長白山或峨嵋山就說起山上曾發生的神怪奇譚或隱居的騷人墨客，講到哪條鐵路開通就講起鐵路沿線發生的戰役。我總沉浸其中，無比神往。

不過，儘管深愛文科，當時我設定的第一志願卻是醫學院。

為什麼？

我當時對醫學並沒有明確概念，一方面是社會風氣崇尚使然，二方面是隱約感覺爸媽心目中最好的職業就是醫生，而兄弟姊妹都沒有要讀醫的意思，所以想要試試看。

結果並不如我想像。

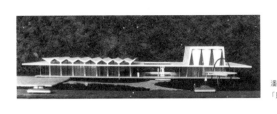

潘冀成大建築系三年級時之習作，「民眾活動中心」

高二、高三準備考試的過程中，我的文科成績幾乎是如魚得水，但讀理科時，我熬夜讀書，很吃力準備才勉強得到理想的成績。相較之下，有的同學讀數理卻似乎是渾然天成，輕取高分。

我的分數真的能考上醫學院嗎？

我漸漸發現自己並不一定適合考醫學院，或許，我應該盤點一下興趣，看看可以朝向哪個領域發展？

我哥哥當時在國外讀書，主修建築。

在他的解釋下，我了解建築是綜合的專業，涵蓋左腦與右腦，既要能理性的工程分析、判斷，又要能兼容藝術、文學、歷史、設計。我懵懵懂懂感覺到，只有建築系能夠綜合自己的各種興趣。

在我就讀的師大附中實驗班高中部，憑畢業總成績可以直升大學。我很幸運，畢業考成績不錯，能夠直升成大建築系；但如果想讀台大醫學系，就必須參加大學聯合招生考試。

該直升建築系？還是投考醫科？

我後來非常慶幸自己做了人生第一個重要決定：聽從內心的聲音，順著興趣，直升成大建築系。

在我成長的年代，年輕學子幾乎是選定了一個科系，一條路，就必須乖乖往前走，社會很難容許我們轉換跑道或走回頭路。

二〇〇八年，孫寶年教授榮獲國際食品科技學會及美國食品
科技學會院士殊榮，潘冀陪同太太領獎，分享喜悅

我是個幸運的學子，選定志趣，也有幸一窺堂奧。但是，萬一我當初沒有考

上志趣所向的科系，難道表示我的人生會就此失敗？

一點也不是。

我的太太孫寶年，海洋大學講座教授、國際食品科技學會及美國食品科技學

會的院士，就是一個不同的例子。

她就讀北一女中時也立志考建築系。她的成績很優秀，能文能武、多才多

藝，代表學校參加游泳比賽、短跑一百公尺田徑，還演話劇、拉小提琴。

可是，大學聯招放榜了，她的聯考成績並不如理想，只落到當時海專（現已

改制為國立海洋大學）的系狀元。

怎麼辦？

她不灰心，一邊認真讀大學，同時準備第二年重考，希望第二年就能美夢成

真。沒想到，重考也沒考好。

要繼續重考？還是聽從上天的安排？

最後，她決定不重考了，升上海專二年級。她不自暴自棄，反而定下心充實

自己，後來還出國深造完成博士學位，回國於海洋大學教書、作研究，為國家培

養下一代人才。回顧這一段歷程，她證明了每一個行業，只要認真做，都能發現

有趣之處。死心塌地做好手上的事，反倒能海闊天空。

雖然當初她沒有機會考上建築系，卻沒有放棄對建築的興趣。

假日我們常常一起去看建築、把看工地當作家庭旅遊，她的建築評論功力一等一，不輸任何建築評論家。也就是說，她從小到大的志趣與興趣，後來都成為她的素養。

開拓視野

學問是互通的。萬一你的志趣或興趣沒有變成你的職業或專業，它會變成你的素養，總有一天仍然能派上用場。

台積電是全球晶圓代工龍頭，也是我們事務所的指標業主（一般行業稱呼的「客戶」，在建築設計業中稱為「業主」）。很多人都很好奇，到底我們事務所在一開始，怎麼爭取到台積電三廠（八吋晶圓廠）的建築設計？

台積電要興建第一座八吋晶圓廠時，八吋晶圓是當時世界上最先進與尖端的製程，沒有任何一家台灣的建築師事務所有過設計經驗。台積電很慎重的挑選建築師事務所，我也被找去會談。另外，我也找了在美國已有這方面經驗，我哥哥的事務所ADP一起去談。

走進台積電的會議室時，媒體上常見的幾位台積電高階主管一一在座。

我深吸一口氣，在心中自問自答──

「這些人聰明絕頂，我的聰明才智比得上他們嗎？」「比不上。」

台積電三、四廠，以簡潔之幾何形體詮釋高科技意象，
為日後台積電企業識別立下基礎（攝影：曾敏雄）

「我的晶圓代工專業知識足以與他們對談嗎？」「當然不可能。」

「我能用什麼說服他們？」

會議主持人與我寒暄一番，隨即切入正題。

「八吋廠很尖端，請問你有沒有處理的能力？」

「我沒有做過八吋晶圓廠的經驗，但是，我有整合困難問題的經驗。比如……」我侃侃談起曾經設計、執行過的某些艱鉅建築，也想像得到八吋晶圓廠的難度，以及台積電必須一邊建廠，一邊跟上製程設計的變化，更要快速生產以滿足客戶訂單的壓力。言談之間，我感覺到，雖然聰明才智和晶圓專業不如他們，但我在國內外數十年的建築經營與專業，還有平時累積的多元素養──曾經吸收過的晶圓代工與全球高科技產業綜合知識──都獲得了決策者的肯定。

結果，我們不負業主託付，在十四個月內完成台積電三廠的設計與監造，破了史上紀錄。台積電後來的四廠、六廠、十二廠、十四廠與總部大樓，也由我們設計執行，間接加強了我們在科學園區和科技廠房的設計實力。

使我勝出的綜合性知識與廣泛視野，全都來自我從小到大的多元興趣。

更何況，在當代，興趣越多元，視野越寬廣，好處確實超乎想像。

我回台灣工作至今三十三年，每週都會閱讀時代雜誌《TIME》，每天閱讀英文的《China Post》，隨時增進英文能力，不因回國工作而遺忘。藉著這些綜合性的報導，我或多或少知道各行各業的知識與觀念，遇到該領域人士時能夠

相互交流，不會顯得無知。一點一滴的，我建立起跨界和綜合性的智慧、能力與談吐，無形中輔助了我的專業。

很多行業的客戶都來自不同專業、不同領域，我們的業主包含高科技廠房、醫療設施、研究機構、文教設施、公共建築、集合住宅、郊區別墅和旅館。當我們在爭取業主的委託時，業主也在衡量我們的智慧與修養能否與他對話。若我們的常識豐富，舉一反三，觸類旁通，懂得業主專業領域的知識，他跟我們的談話能投契，自然願意進一步合作。

從事每一行都需要寬廣的視野，才能出類拔萃。

東京國立新美術館前年曾舉辦建築時尚展，模特兒們穿著建築風格的服裝，梳理著高塔般的髮型，在博物館內走秀。

為什麼？

因為，建築、髮型與時尚已經合流，擁有這三種素養的人，甚至可以成為藝術家，登上亞洲首屈一指的藝術殿堂。

如果你喜歡美髮，想從事髮型設計，要做得跟人家不一樣，絕對不只是學會髮廊的制式手法就好，還需要研究生理與頭髮構造，也該走進博物館、看建築、逛服裝店、閱讀大量書籍，培養多元的興趣與素養，才能拔類超群。

在跨界、跨領域的發展趨勢下，多元興趣與素養將成為專業的最佳助力。任何一行都是如此。

如果你依然困惑，不確定自己想做什麼、人生志趣何在，我要再度強調，志趣不是一見鍾情。每件事物都有好玩的一面，去挖掘它，就會覺得有意思；你覺得它好玩，做起來就不覺得辛苦。當興趣廣泛，你會發現許多事物都能觸類旁通，應用在專業上則是創意。保持開放的視野、觀察力與好奇心，將更有可能發現自己的志趣。

你可以讓世界更美好

遠眺美國的 Riverbend 國宅社區，綠樹成蔭，潺潺河面反映夕陽的鄰鄰波光。兩名壯漢開車經過，瞥見我這東方人站在路邊，靠邊停車問：「你好嗎？」

我微笑，回答：「很好，只是來看看我們事務所設計興建的社區。」

「真的？是你們事務所設計的？」壯漢睜大眼睛，伸出窗外的手臂戴著鮮明的「社區巡守隊」臂章。

「謝謝你們幫我們蓋了這麼棒的社區。」另一個身穿工廠制服的壯漢下車，上前握手。

他們離開之後，我站在社區入口仰望。

如果不說，路人不會察覺，眼前這座看似高級、居民組成的巡守隊不時在巡邏的河畔社區，其實是專為中低收入戶興建的國民住宅。

一九六七年，潘冀在紐約開始工作

設計能改變人心

活在世界上，你想做個什麼樣的人？

於我，立志走上建築只是一個開端；然而，要當一個什麼樣的建築從業者？做什麼事情才有意義？卻是無時不刻必須面對的課題。

在美國哥倫比亞大學建築與都市設計研究所攻讀碩士時，曾經參加一九六〇年代美國民權運動的設計課教授Percival Goodman給我們出了一道題目：改造布朗克斯南區（South Bronx）。

布朗克斯南區在紐約市曼哈頓的東北邊，是社會犯罪事件頻仍的貧民區。

為了做作業，我跟同學搭乘地鐵往北，第一次前往布朗克斯南區。雖說要深入探究，仍不免戰戰兢兢。

地鐵越往北，乘客越來越少，只剩下少數衣衫襤褸的非洲裔和西班牙語裔人士。我們走出地鐵站，還沒進入貧民區，就見隨處都有三五成群結黨的人盯著我們瞧。我跟同學裝作沒看見，挺胸壯膽穿越不熟悉的街道，來到目的地。

在布朗克斯南區，房舍殘破陳舊，每一戶似乎都擠了好幾個家庭，居民穿著過時的衣服，彷彿今生從未踏出社區。我們走得口渴，拐進街角的雜貨店，這才發現架上的商品價格幾乎比曼哈頓高出許多，我驚訝，心想：「這些窮人怎麼有能力負擔這麼高的物價？而店東又何以忍心敲詐貧民鄰居？」

找尋人生方向的基本功

我們後來陸續做了調查與研究，我才明白為什麼這些人一旦外出就要成群結

黨，互相保護，因為他們一旦走出這生活圈就喪失了安全感。可憐的是，他們越

弱勢，就越容易被剝削，儘管生活物價遭雜貨店哄抬，他們也無力抵制。

進行這項設計作業時，我深刻了解到，好的都市規劃與建築設計有機會改變

社會、幫助人民。

懷抱著這種社會觀，碩士畢業後到菲利浦・強森①的事務所工作，雖然學了

一些基本功，但一年半後我就萌生辭意。因為我發現那是一個專為上流社會設計

的事務所。對我而言，建築師不應該只為有錢人服務。

深具社會觀的建築師

由於無法認同理念，我離職了，轉職到一個符合自己理念的事務所：戴維斯

布洛迪②。

我從實際工作中了解，這間事務所是真正在解決社會的問題，不是只幫窮人

裝門面。

比如，當時政府有一筆有限的預算，要興建一組在哈林區邊上的Riverbend

國宅社區。事務所贏得競圖，隨即找尋可以降低造價的各種方法。

為什麼？

① 菲利浦・強森（Philip
Johnson，一九〇六─二
〇〇五）曾登上美國時
代雜誌封面。一九七七
年榮獲首屆建築界的
諾貝爾獎──普利茲
克建築獎（Pritzker
Architecture Prize）。
一九七八年榮獲美國
建築師協會金獎。代
表作：玻璃屋（Glass
House）。

② Davis, Brody and
Associates。

事務所的觀念是，如果把基本造價降低，多出來的經費就能用來創造更適合的公共設施與環境，供居民日常生活享用，更適合人居住。

於是，事務所絞盡腦汁，運用各種設計的創意來降低造價。比如，美國的人工費用昂貴，為了降低人工費用，事務所設計了改良式的磚塊。

改良式磚塊的道理是，把一般長方體造型的磚塊壓成有如一塊大餅乾似的四方體磚塊。這種大餅乾磚塊的高度是一般長方體的三倍高，讓工人砌磚牆時比較節省時間。並在四方體磚塊上設計了一個凹槽，讓工人容易用手勾著拿。這樣一來，人工費用降低，造價也因此降低。

但是，Riverbend國宅社區完工之後，社區居民不僅喜出望外，還自動自發組成社區巡守隊，保護家園、防止外人侵擾破壞，成為國宅設計的典範。

當時的美國都市規劃與社會學者曾經研究並指出，許多中低收入戶的國民住宅，居民不僅不愛惜，反而會蓄意破壞新建好的住宅與公共設施。歸根究柢，是居民無法對社區產生認同感。

一個有社會意識、有理念的設計，能產生別人做不到的社區認同感，更說服了我：設計，可以改變人心。

從此，我也把自己定位為一個具有「社會觀」的建築師，一直自我期許，如果同時有一位富有的業主和一位資源與條件不佳的業主委託我設計，那麼，我寧願選擇幫忙後者。因為建築師應該幫忙讓人生活得更好，而缺乏資源與條件的

人，需要更多的投入。

幸運擁有良好的機會能學習與養成的我，假如活在世界上只是為了自己餬口、只為有錢人服務，我覺得很不值得。今天，我如果能透過這些比別人更好的機會幫助別人變得更好，我覺得更有意義；也是上帝讓我在世界發揮的價值。所以，不論建築設計、教書、社會參與，我思考的比較不是為自己，而是希望透過有限的能力與智慧，對有需要的人產生正面的影響。

因為有你，世界更好

在美國讀書與工作共十二年，當大多數同期留學生選擇留下，我與太太卻帶著孩子，賣掉房子，連根拔起搬回台灣。我們的出發點，也是基於這個信念。

在美國的第十二年，因緣際會，一位大學建築系的學長邀請我回台灣與他們事務所合作，共同參與中正紀念堂的公開設計競圖。

這個案子當時頗受社會重視，受到學長邀請，我在交圖前兩個月回來專心投入。辛苦了兩個月，競圖結果公布，我們果然獲得第一名，非常高興。可惜，當時公共建築的決策仍是「高層說了算」，負責這項專案的政務委員拿著前三名的設計圖去問蔣夫人，蔣夫人選擇了宮殿式的設計。我們雖然第一名，卻落選了。

結果已經確定，我準備打道回美國，學長卻正式邀請我回台灣加入他們的事

務所團隊。

回想當初踏出國門遠赴美國留學時的心態，我跟太太一直覺得有一天會回國服務。此時雖然競圖落選，卻爲我開了一扇門，當時海洋學院的教務長也頻頻勸太太回國教書。這一切契機，再度引燃我們的使命感與社會觀。

該回台灣？還是留在美國？

我們的想法是，儘管已經很熟悉、習慣美國的許多制度，但那是別人努力幾百年而來的，我們毫無功勞，只是享受而已。反觀美國社會許多事物很上軌道、人才濟濟，並不缺少像我們這樣的人才。但是，正因爲我們看過、體驗過美國社會上軌道的制度，如果選擇回台灣服務，社會就有可能因此而有所不同。假如我們願意吃苦盡力，就算只是九牛一毛，能使台灣的環境因此而好一些，也就值得了。

在三十多年前，這是非常重大的決定，但我們並沒有思考太久，毅然回國。聽聞這決定，很多長輩及熟識的留學生都嚇了一大跳。許多學人或留學生初來美國都會暫住我們家，我們決定離開美國，對他們而言可謂頓失一個溫暖的「避風港」。

賣掉在美國的房子，將不少名設計家具送人或出售，將近九十坪的房子裡，一家四口十幾年來的書籍、衣服、餐具、結婚禮物與記憶化爲十七個紙箱。我租了一部卡車，自己載這些箱子到碼頭，由陽明海運公司運回台灣。

我們一家人決定回台灣，年邁的岳父雖然心裡不贊成，卻掩不住欣喜之情，畢竟他獨居台灣十多年，女兒一家人能回國陪他住是非常欣慰的。

回台灣三十幾年，我努力朝向自己心中理想的建築師角色前進。多年努力，得過國內外許多重要獎項的肯定，但我最在乎的不是獎項，而是我是否真能幫助需要的人解決問題。

有一回，基督教美南浸信會委託我在屏東設計住宅，供西方傳教士居住。儘管教會的建設經費頗為拮据，必須一邊募款一邊興建，我仍義不容辭接下這件案子。

當時台灣社會接觸國際人士的風氣不如現在開放，西方傳教士不免受到當地民眾排斥，我將傳教士住宅設計成農宅的形式，以稍微簡化的雙拼手法，再以「護龍」當作車庫，圍成一個閩南式的三合院，讓住宅很有親和力。

完工之後，傳教士住進去，不少當地居民因為好奇而接近這棟住宅，自然而然跟傳教士閒聊起來，漸漸打破了傳教士與民眾之間的陌生與隔閡。後來，他們還索性將車庫改為聚會的地方。

諸如此類的設計，都證明了設計能改變人心，讓社會更好。

我不僅當建築師、為教會與民間慈善機構奉獻一些心力，多年來也在學校建築系兼課教書；太太則在海洋學院（後來改制海洋大學）發揮力量，教導許多資源條件不佳的學生。我們教過最有成就感的學生，不是天資最佳、成績最好的學

生，而是家庭環境不佳，天賦不見得最好的學生，當他能從四十分的條件進步到七十分，對我而言，比教天資聰穎的學生拿到九十分更有成就感。

早在十八世紀時，一位英格蘭傳教士戴德生便搭著郵輪，遠渡重洋到中國傳教，造福了許多民眾。這樣的典範在他們家延續了五代，至今仍存，當第四代的戴紹曾牧師（曾任中華福音神學院院長）過世時，他的兒子說：「Living, to make a difference，這就是我父親一生想做的事。」

跟戴德生及他的後代相比，我們都還差得很遠。但即使只是一點一滴也好，希望因為有我們，一切能稍微有些不同。

從零開始，為抱負努力

「你人生最關鍵的決定是什麼？」常有人問我。

以前，我不知如何回答，我以為，我的人生並不是那麼戲劇化的。

現在，經過大半輩子的挑戰與歷練，再度思索，我想，答案應該是「自行開業」吧！

問自己，這樣值得嗎？

三十四歲回台灣後，我擔任一家大型聯合建築師事務所的主持人之一。我很有機會發揮，也非常努力工作，四年之間，親自負責設計的案子多達五十個。

一邊工作，我也一邊在大學的建築系兼課教書。

建築是一門需要實踐的科目，當我在學校講述實務上怎麼做、不該怎麼做，我想向學生傳達──只要你認真學習、充實自己，在專業上好好做，這樣絕對行得通。但是，台灣的學生很聰明，眼神往往透露著疑惑：「老師，你講的這套理論，你自己如果沒有做出來，沒辦法證明，我們怎麼相信？」因此，我堅決地用

自己的實務經驗向學生證明「不是只講理論」，而是「說得通，也做得通」「我在學校教的原則與理想，在社會上也能適用」。

然而，當時在社會上，一般人太習慣運用關係了。我逐漸發現，當我辛苦設計贏得一些公開競爭的案子，有時候卻會莫名其妙聽見外界不以為然的評語：

「你們這種事務所還不是靠關係的，一點也不稀奇！」（他們指的是事務所負責人之一的父親，當時在政府擔任要職。）

同仁們辛苦工作，許多業務都是憑實力爭取而來，聽到別人中傷，任何人都會覺得不公平，更何況我四年來戮力以赴親自設計每一件案子，建立許多制度，培養許多同仁。

那一段時間，每當我提著公事包走進學校上課時，腦海不禁湧現許多思緒：

「社會上的這種眼光，我喜歡嗎？」「我拚命要向學生證明我的理想與做法是可行的，但是，現在被這樣看待，我的努力還值不值得？」「我從美國回來，絕對不是希望這樣子。我不相信目前社會上瀰漫的風氣，是做建築師最好的方式。」

我陷入長考。繼續在這個事務所工作，投入許多心血做出來的成果，可能被別人誤認為是靠特殊關係得來的。

很難改變別人的偏見，我可以改變自己的處境，往自己堅持的理想前進。於是，我做了這一生最關鍵的決定：自己開業。

我向事務所的兩位合夥主持人表達離開的決心。

我向他們表示不會帶走事務所裡的任何一名員工，不帶走任何一個既有的客戶與業務，我逐步建立的制度與系統也不會帶走；我想試試看，憑著專業好好努力，雖然是從零開始，是否能行得通。

他們明白我的個性與想法，只好同意了。

從零開始的戰鬥

「我辭職了。」

回到家，我告訴太太，她嚇了一跳，因為我事前並未跟她商量。

「那麼，接下來，你決定怎麼做？」她問。

「我想試試自行開業。」

決定自行開業很冒險。一些長輩並不太贊成我的舉措，他們認為，以我的「潔癖」性格，自行開業要面對當時社會上交際應酬、走旁門左道、攀關係的風氣，勢必會很辛苦。

我自己當時也沒有把握，我只是單純地想知道，真正依循國外建築師做事的原則，走一條正規的路——純粹用建築師專業的角度做事，再加上先前的學經歷與背景——到底做不做得通？

現在想來，當時的勇氣可能來自於「年少輕狂」的理想性格。幸好，太太非

常支持我。

如果做不下去怎麼辦？

我們也思考了退路。小孩還小，大女兒就讀小學五年級，小女兒才剛進小學一年級。我們盤算，太太在大學全職教書，我也在大學兼課，雖然收入很少，仍有固定收入。「這樣大概餓不死。如果做得成，就做下去吧！做不成，我就回學校全職教書吧！」

有足夠的心理準備、專業經驗與資歷，我的把握雖非百分之百，但我認為只要肯做，每一次為自己定一個比上一次更高的目標，就可以邊做邊學。

決定後，一點一滴朝目標做事，我相信，只要我盡完我的力，上帝真要我行得通，祂會替我想辦法；行不通，表示也許我還有要學習的功課，就一步一步走走看。

一九八一年初，開業的第一天，我踏進台北市忠孝東路上的辦公室。環顧這耗費我大半工作積蓄而租賃與裝修的工作空間，僅有三名員工：我、秘書、一個曾經教過的學生。

就這樣，我從零開始，為理想努力。

右上：潘冀工作時的專注神情

左：一九八一年，潘冀自行開業，事務所位於台北市忠孝東路。剛成立時，門面相當簡單

右下：只有三名員工的事務所，一切從零開始

PART 2

奠定職場實力的基本功

工作是有計畫的學習，為自己安排課表

當老闆宣布，由我擔任六千人的大學分校校區專案的整合設計師，領導大家進一步發展設計時，我並不特別高興；相反的，我這個資淺又初出茅廬的東方小子，走進辦公室時，感覺有越來越多同事似乎視我為隱形人，而且，以往主動來跟我講話的人，也不再靠近我……

敵意這回事，我並非不在意，但是，我必須佯裝沒這回事，才能熬下去。

我每天苦思：該如何贏得這些資深同事的尊敬，讓他們接受我，成功完成這件專案？

故事要從碩士畢業後第一個全職工作說起。

我拿到哥倫比亞大學建築及都市設計碩士學位之後，便進入菲利浦‧強森事務所工作。

同學覺得我很幸運，因為一畢業就有機會跟在大師旁邊學設計。其實不然，上班頭幾天，上級主管指著一疊厚厚的施工圖，我清楚了解，我來此工作不是設計，而是學畫施工圖。

半年後，主管又對我說，有一棟房子已經在施工了，請我負責審核營造廠畫的一整套「製造圖」（shop drawing）。

通常在美國，建築師設計了一棟房子，營造廠必須根據建築師畫的「細部施工圖」，再發展成製造圖，好讓現場工人可以按圖施工。

所以，每天早上我進事務所，坐在桌前，握著一支筆，低著頭比對製造圖與細部施工圖，有疑問就圈出來，找建築師討論；沒問題就簽字蓋章。從穿著大衣的冷冽冬天，到熱得要開冷氣的夏天，長達八、九個月，我每天的工作就是埋首圖樣，核對，確認，簽字，蓋章。

大多數人不喜歡做這工作，覺得是件苦差事；有人覺得名校畢業生應該做有創意的事，不應該做這種枯燥的工作。

我卻覺得自己很幸運。

建築師跟很多不同的職業一樣，都有很多不同的面向。我覺得很好奇，想摸清楚這些東西到底怎麼來的？有機會用一段時間來學習，應該會滿好玩的。

六百種門框大樣圖

菲利浦‧強森設計的建築物以細部複雜考究聞名，施工圖厚厚一疊可以從地上堆到桌面。細部圖畫得很仔細，因為材料不同就會產生很多講究的組合與接

頭。光是門框，負責的建築師就花了三年時間畫，使得營造廠商依據細部施工圖而延伸繪製的製造圖，僅僅門框的部分就有六百多種。

我必須搞懂建築師的設計原意，也就是明白當初建築師為何這樣設計，然後比對廠商繪製的製造圖是否能接受，或是，是否逾越了建築師的設計原意。必須非常細心，很有耐性，才能勝任。

我一一比對，不明白的地方就想，這地方為什麼會這樣畫？後面有什麼道理？我有一種動力，就是想要把它們搞懂。

幸運的是，當初畫細部施工圖的建築師們都還在事務所裡上班，不明白時可以去請教他們，這些前輩們就像師父一樣，也願意把我教會。

別人眼中枯燥的日子一天天過去：對我來說，從圖面一點一滴，像拼圖一樣將一棟房子兜起來的興奮，卻日益增加。

我從來沒想過，從一張張如此複雜的細部施工圖與製造圖開始，我竟然搞懂了房子的構造該如何被落實。換句話說，八、九個月內，我不懂從十幾個前輩身上學到他們過去三年畫細部施工圖的想法與經驗，而且還發現，這個「拼圖」的過程竟然這麼有趣。

當時的我不會知道，別人眼中的枯燥之事，後來竟能幫我集大成，為我打下了基礎。

當年的設計成果，紐約州立大學水牛城分校Joseph Ellicott Campus校區

化解潛在敵意

我在菲利浦・強森事務所工作不到一年半，施工圖、大樣的基本功學會了，覺得學夠了，便轉職到戴維斯布洛迪事務所，那是當時紐約幾個重要的事務所之一。

我一開始就被派進一個設計紐約州立大學水牛城分校校區的專案小組。

那時候，紐約州有很多由州政府興建的州立大學系統，大學校園分布在全州不同的市區與市郊；而在水牛城大學，學生宿舍與通識科目都是在市郊的校園，稱作 residential college，六組 residential college 組成一個六千人歸屬、通勤的宿舍建築群。

小組成員有六位資深人員，而我是最資淺的。

由於專案的設計方向還不明朗，事務所給我們兩個月時間發想。大家各自思考設計概念，感覺上是內部的「比圖」（「競圖」），看誰的設計構想能勝出。

我去水牛城考察，發現水牛城的氣候與環境條件不佳，一年有七個月下雪，基地是沼澤地，缺乏自然屏障，學生在這裡讀書，勢必要對抗寒冷的天氣。

我覺得造一組類似歐洲中古時期的小城，對學生來說應該是最好的生活方式。經過一段時間的嘗試，我畫了一張設計草圖，把六組市郊校園變成一個小城，盡量讓室內互相連通，天氣再惡劣，從甲地到乙地也不需要穿上厚厚的大衣。

專案小組的成員把草圖都交了上去，心裡忐忑不安，不知道自己的構想是否會被採納。

結果，老闆把我找去，說看了我的草圖，覺得我的方向正確，希望專案能朝我的構想來發展。說完，他還做了另一個決定：任命我擔任團隊的「整合設計師」，主導、整合、帶領成員繼續做下去。

我感覺到組員間潛在的敵意。

專案團隊裡的同事比我資深三、五年，都是畢業自哈佛大學、耶魯大學和哥倫比亞大學等名校的美國人。

原來會找我談天說地的同事，好像躲了起來：走進辦公室，有些事情總感覺防範著我，逕自進行。不友善的防備氣氛像一張隱形的塑膠袋罩住了我，使人不能自在呼吸，就要窒息。

我明白自己在事務所工作的時間確實比他們短，所以不斷苦思該如何帶領他們，說服他們聽我的，讓團隊方向一致。

我禱告，我正面思考──或許這就是要讓我學習怎麼去克服問題，如何想辦法影響他們、說服他們。

我慢慢找出解決之道。

在態度上，我以身作則，讓他們看到我做事很認真、很快、不會只是發號施令、一定會比他們更辛苦工作。但是，苦勞不等於功勞，我的工作成效一定要被

大家看見。

在策略上，我使用「同儕壓力」。

那一段時間，我幾乎都不坐在桌前，而是站著。

當時尚未運用電腦設計，那麼大的案子，我先把設計方向做好，接著分派任務給每個人，讓大家按大架構分頭設計每一個獨立的宿舍小區；然後，我站著，將大家的局部圖在牆上一一拼湊出來。連接每個獨立宿舍小區之間的共同設施則由我負責設計。於是，我幾乎都在牆上作業。

起初，A區局部圖，負責的人交出來了，我將圖張貼在牆上；接著，C區、E區的負責人把局部圖交出來，我也一一貼出；結果，還沒交圖的人就有壓力了，不快交出來，他的部分就是空白的，在牆上一目了然。原本抗拒的同事，不得不更加努力，把圖交出來。

一、兩個月下來，大家都看得出來，我不是一個自私、很有野心，只想成就自己的人。於是，越來越多人來找我討論設計，見到我會親切地打招呼，漸漸相處得越來越融洽。這個草案設計時間起碼超過半年，日益成形之後，也贏得老闆與業主的肯定，最後終於定案。

當專案總算進入施工圖階段，我以為我的階段任務已完成。但是不然。

被指派加入團隊的人越來越多，人數最多時，我大約要帶領二十個人做事。

我的全職工作經驗那時僅僅只有兩年半，當越多更資深的同事加入，甚至有

此人工作多年，專職就是畫施工圖，經驗比我多，我卻必須要領導他們，該怎麼讓他們聽我的？

看事情可以從不同角度。我仍然告訴自己：這是學習如何領導的好機會。

首先，我讓同事覺得，大家都是站在同一陣線上，為同一目標在做事。

接著，面對這些資深同事時，我讓他感覺，既然他的經驗比我多，我就跟他學；但他不能倚老賣老，還是必須與大家一起朝團隊的目標邁進，把成果做對。

還有，雖然我的年資沒有資深同事多，卻不表示懂得沒有他多。跟他溝通時，每一件事我都要能講得出道理，講得出來，就不會被說是用權力在壓迫別人。

怎麼樣講得出道理？

先前在菲利浦・強森的事務所雖然只畫了六個月施工圖，但後來花了九個月比對細部施工圖與製造圖的磨練，這時就派上用場。當時那些前輩使我集大成的功力，讓我在此刻也能講得出繪製施工圖的各種道理，包括各種材料和各種組合該如何講究，因而能領導、服眾。

從把看似枯燥的事做出趣味，打下基礎，到後來意外地以這些基本功來服人，這些成果都不是一開始就能預知的。

每一個工作，都可以有計畫的幫自己尋找磨練的機會。

換句話說，工作，就像是在幫自己安排「課表」，可以是「有計畫的學習」。

乾瘦東方人 vs.「黑手黨」

在美國最後一個建築師事務所CUHA①工作時，幾乎都是我說服老闆，有此事情我認為該怎麼做，他同意了，我就主動著手。

CUHA看重我在前兩家事務所的經歷，我也願意把事務所的整體架構建立的更好。他們請我負責建立事務所的設計與畫圖的標準與系統。

比如，畫施工圖時，一個混凝土外牆剖面可能有石頭、沙子等等，一整面牆畫下來，相同的表達就重複畫，很浪費時間。我設計的畫圖標準是，一間變化很多的房子，只需要把外牆斷面以簡圖表示，再將不一樣之處圈出來放大，把剖面畫清楚，相同之局部只要畫一次即可。

傳統上的原做法不經思考，便宜行事；我的方法則有組織、經過系統化思考而產生。但是，對事務所的資深同事來說，我不過是一個毛頭小子，卻要完全改變他們既有的做事習慣與思維，有些人便很抗拒。有一段時間，有些人根本不跟我講話。

該怎麼說服這些年資比我久的人，放棄他們習慣的、不太科學的做事方法，

① Collins, Uhl, Hoisington, Anderson，此事務所現已改名為CUH2A. Collins Uhl Hoisington Anderson Azmy（founding partners of Princeton, NJ architecture engineering & planning firm）

改變成新的做法？

有一回，我要說服其中一個高年資的同事，結果對方反應激烈，高聲回應：

「我一直以來就是這樣做，為什麼你要改變我的做法？」

放下情緒，事情會比較好辦。我感覺到他的情緒，但不把他的情緒當敵意，更不覺得需要因此而吵架。更何況，他的反應是正常的，並未懷有不良企圖。我解釋：「我們必須修改畫施工圖的方式，因為建築師的頭腦應該用來做創新與思考，圖上有許多相同的部分不需要重複，只要畫不同之處即可。」我隨即示範這樣做對他能產生多少好處，減少多少重複的工作，使工作更準確、更有效、更輕鬆。

說服很需要時間，也很需要耐性。結果，一次、兩次、三次，他們發現這方法真的比較有效率，也就認同了我的新方法。新做法替公司省下不少施工圖的製作時間與成本，當時正是石油危機，此舉對事務所度過難關不無小補。

兩年之後，我被升為事務所的「協同主持人」，參與公司的經營、管理、決策。很多我沒做過的工作，我照樣爭取來做。

比如，我自己負責設計的案子，我不只是設計，還帶著同事畫施工圖，自己撰寫施工說明書，施工階段也自己到工地主持施工會議。

看似身兼數職，忙碌無比，我到現在卻都覺得很好玩。

那時候，我剛好負責一個經過公開招標的公共工程，得標的營造廠有一點黑

道背景，感覺很像電影裡的「黑手黨」。

第一場施工會議，我這樣一個乾瘦的東方小男生，年紀不過三十出頭，走進工地時，這些人看到我，眼神很意外，可能心裡覺得，這是哪一根蔥啊？

在會議中，我一個人面對這群高頭大馬的「黑手黨」。他們一開始說話就不把我當一回事，言詞挑釁，語帶威脅，甚至不時出現推託之詞，比如建築師沒有把圖畫好，材料選擇不對等等。我感覺他們並不信任我，想給我下馬威。

單槍匹馬主持會議，我告訴自己，既然主動爭取負責工地會議，目的就是：「想辦法讓他們聽我的，把事情做好，不能隨便偷工減料。」而且，不能讓他們的態度影響到我的目的。千萬別讓雙方出現情緒性的對立，情緒對立有可能引發暴力對立，對我並不利。

我專注聆聽，讓他們批評，挑剔，暢所欲言，待他們講到一些破綻時，才切入講出一套我的道理，他們這才覺得，原來我是「有料」的。

主持工地會議協調的內容必須做成文字紀錄，成為未來雙方的依據，我咬著牙主持，有問有答。他們看到我還滿像一回事的，也就乖乖的聽我主持。

我必須聽他們問問題、吵架，不可能請他們停下來，等我做紀錄之後再繼續下一回合的爭吵，只能趕快記些重點，回辦公室憑著這些重點與印象，對著當時仍顯得笨重的錄音機錄下來，讓秘書聽寫打字，我再修改整理成文件。這些資料在未來都是雙方溝通時所依據的法律文件。於是，主持施工會議幾次下來，幾乎

057

一九八○年代初期，事務所工作情形

是自我強迫英文趕快進步，有限的英文能力也意外地進展；當然只可憐了需要聽我不純正的英語錄音，打字做成紀錄的秘書小姐。

拼圖，主動鍛鍊基本功

我在美國的事務所全職工作九年，若再加上兼職打工的時間，共十年。點點滴滴的歷練加總，讓我真正清楚建築師事務所的各種環節。

在這段經歷裡，雖然我主要在作設計，或負責帶領設計，但是我刻意到不同規模、不同類型的事務所學習不同的經驗。因為我知道建築師這一行從概念設計到最後房子完工，過程很長，需要不同的專長與知識，有必要經歷每個環節。

所以，回台灣加入事務所，擔任主持建築師時，一名建築師該有的所有訓練，我都「走」過至少一遍了。我沒有太多因為沒碰過所以會害怕的事，只能說，各種問題在不同的社會、迥異的時空背景，可以用別的方式去克服；我已經很有把握，問題都是可以被了解、被因應與解決的。我認為，這才真正叫作「畢業了」。

在台灣開業以後，我總是期許，在人才的養成期，每樣環節同仁都應該經歷過一遍、兩遍，了解整個過程，他就不會怕。這樣也可以培養領導人才，因為要領導別人，必須有完整的視野。等走過一遍、兩遍，再進一步對某一個領域、範

圍深入，就能了解自己的長處在哪。

我始終希望每位同仁都能了解這個行業的全貌，這才算是培養人才。固然，對事務所來說，學習的代價與學習的成本很高，同仁可能學了覺得不喜歡或要自立門戶而離職，或同樣的問題因為換人接手而重複犯錯，讓業主不高興；但是長遠來講，假如每個人都有多種能力，假如大環境的經濟情況不好，他的彈性就會大很多。

所有的成就都來自於基本功；而基本功來自於既深且廣的歷練。

過程中，心態尤其重要。

年輕人剛踏入社會，或許還不確定志趣，或許做著看似枯燥的工作。不妨調整心態，把工作當作一場有計畫的學習，看作是幫自己打基礎的機會，為自己排定「課表」，自我磨練。就像拼圖一樣，拚出自己未來的競爭力。

建立條理，創意、效率立現

有個剛進事務所工作的年輕設計師坐在圖桌前，我注意到，他畫這張施工圖已經畫了好幾天。有一天下午，我特別繞到他的圖桌。

他還沒畫完圖面，正聚精會神畫著建築物旁邊的一整排樹。

「你畫多久了？」我問。

「好幾天了。」他回答。

「為什麼會畫這麼久？」

「因為，我想把樹畫好。」他微笑說完，繼續描畫著樹的平面，這些樹栩栩如生，彷彿風一吹就會搖曳生姿。

這位年輕設計師一定以為，我應該稱讚他畫樹的天分與功力。

「請問，施工圖是誰要看的？」我又問。

「建築師事務所把設計圖用更詳細的方式畫成施工圖，這樣，營造廠才會知道該怎麼施工……」他回答。

「那麼，這些樹是什麼樹種？樹幹應該有多粗？樹冠有多大？這些資料你在施工圖上交代了嗎？」

「……沒有。」

「施工圖的目的是溝通，讓營造廠根據施工圖去估價、去投標、去施作。你的施工圖上沒提到規格，只是把樹畫得很漂亮，這樣，人家就會給你很漂亮的樹嗎？時間應該花在對的地方。」

「那，樹該怎麼畫？」

「既然是一整排相同的樹，那在該畫樹的位置，只要畫一個個圈，旁邊標明樹種、規格、數量等相關資訊就好了。這樣，就不會浪費無謂的時間啦！」

常聽到人們喊：「事情做不完！我今天要加班！」檢討起來，絕大部分是陷入迷思，重複做相同卻不一定有用的事，難怪沒有效率。

一些新聞媒體比喻我們事務所的管理或工作效率是「建築界的王永慶」，我並不認為那是正確的恭維。因為，我們做好的、對的設計能力，遠比管理能力更加重要。

儘管如此，談起如何提升工作效率，確實有一些經驗可以分享。

從大處著眼

從大處著眼，找到輪廓，就不至於一下子進入細節，見樹不見林。

① 勤業會計師事務所已與眾信會計師事務所結合，更名為勤業眾信會計師事務所，現為台灣第一大會計師事務所。

以方才的施工圖為例，如果焦點集中在把每一個細部畫得漂漂亮亮，卻沒有提供施工資訊，就無法讓施工圖盡到「溝通」的責任，充其量只是一張美術作品，對真正施作並無幫助。更何況，如果在施工圖上花了很多時間做重複的事，就是浪費精神與體力，不僅效率低，對於與營造廠溝通也無濟於事。

一九八一年我開業時的第一件事，就是先從大處著眼──設立制度。

剛開業，一件業務都沒有，我坐在僅有三人的辦公室裡，埋頭編撰公司簡介。

有人問我：「你剛開業，不趕快去外面跑業務，怎麼還坐在辦公室？」

我說：「我過去已經累積了十四年的成績，不好好整理出來，出去找業務時，誰要理我？有一個具體的簡介給人家看，比較容易取得別人信任。」

當時，建築界沒有人像我這樣從作簡介開始的。大多數人沒有業務的時候，捨不得花時間作簡介，急著出去找業務；等到有了業務很忙，卻又沒時間作了，想等事情忙完才去處理這「不急」的簡介。於是，公司簡介這件最基本的事情永遠沒時間弄，只能像個打帶跑的游擊隊。

我帶著公司簡介去面談，業主很快就能了解我的專業能力。每完成一項新業務，我也把新資料添加進去，事半功倍，不會老追在問題後面跑。

除了公司簡介，在剛開業還沒有任何收入時，我就花了一筆錢延請我所知道最好的勤業會計師①事務所來建立專業的會計制度。目的一樣，與其等到忙碌時

才慌慌張張找人來做，不如一開始就確立會計制度。

看似無趣的檔案管理制度，也是我開業時就設立的。

這幾年，我跟同事討論工作上的問題時，常常不假思索地問：「你有沒有去找找看ＸＸ案子的檔案？」

我們設計執行過的五百多個案子，資料建檔完整，很容易就能參考，站在前人努力的基礎上加快工作效率，並降低出錯的風險。

為什麼？因為，從開業第一天，我已經把檔案管理的制度建立好，包括資料、圖片如何建檔歸檔等等。二十幾年來，這些都是輔助同事工作的重要工具。

「可是，整理檔案不是很花時間嗎？」有人問。

我會反勸他：「試試看，每做完一件事，就找空檔把資料整理起來，根本不花多少時間。而且，這樣弄完，花十分鐘就有十分鐘的成果，花一小時就有一小時的成果。而不是把時間用來翻箱倒櫃或從零開始。」

為什麼我一開業就知道要這樣做？

因為，在國內外事務所歷練十幾年，我看過一些事務所高階人員一做起事來就像打仗一樣，翻箱倒櫃找東西；也看過一些同事的團隊依循工作流程，總是有條不紊，計畫都能如期完成。

我覺得，如果事務所沒有一個很清楚的制度能夠依循，就會產生問題來了才解決，總是急就章忙救火的狀況。所以，我建立制度、公司簡介、檔案歸納整理

原則和作業程序。事後證明，我的想法與做法是對的。

無論讀書或工作，一開始都要從大處著眼，確立系統。目的不是為管理而管理，而是幫助你騰出更多時間思考、做更有創意的事，無後顧之憂。如此一來，就不會為柴米油鹽而煩惱，讓腦子裡充斥著各式各樣的問題，思路不清，沒有心思去做真正的創意思考。

排對優先順序

有個年輕人半夜常常作夢。夢中，他答應了的事情還沒做，該交的工作還沒交出去，這些東西像怪獸一樣，在夢中一直追著他跑，他總是跑得氣喘吁吁。第二天起床特別疲倦。

很多人對這種情況應該不陌生。

有一句英文諺語說：「Fatigue is from the things undone.」意思是說，疲倦是從沒完成的事情生出的。

每天把生活的優先順序排對了，就可以讓你的腦筋很清楚，日子過得比較順暢、有效率。

對學生來說，讀書最重要，關鍵是如何有效率地運用讀書時間。但對工作者而言，怎樣有效率的做事？

我有一本橫式條紋的筆記本，每天下班前，我會把當天已完成的事情想一想，整理一下，然後再條列第二天的待辦事項。

這樣做的好處是，第二天一大早上班時，看到前一天晚上列的待辦事項，可以判斷哪些事該先做？哪些事需要用完整的時間做？哪些事可以利用零碎的時間處理？自己清楚了，就不會雜亂無章。

上班時，我每處理一件事，就把這件事從筆記本上劃掉。依照這個原則做事，讓同事每次都很驚訝，為什麼我的工作這麼多，掌握問題、追蹤進度卻都能清清楚楚？

這個辦法為什麼如此有用？

因為，我們的腦筋裡儲存了很多東西沒有做，擔心做不完，腦筋轉啊轉，就覺得累。當你前一天下班把待辦事項寫下來，第二天按照順序做，做完就劃掉；還沒做的事，你的腦子已經知道，不用急，都記在本子裡，不需要放在腦子裡，這樣就不會疲累，頭腦清楚，效率也提高。

我還有另一個排對優先順序的方法，與信仰有關。

身為基督徒，每天早上起床盥洗後，我都會讀聖經禱告半小時。有時候一些很難解決的問題，也會在讀經禱告時跳進腦海中。從信仰的角度來說，這是上帝給我的啟示；但從理性的角度來說，這個習慣也讓我的腦筋清晰，每天做事有條有理，知道輕重緩急。

先規劃時間才做事

早些年，有位年輕設計師外出去看工地。

下班時間，他回來了。我問他：「今天看了幾個工地？」

「一個。」

「啊？只辦這件事啊！既然出門一趟，怎麼不順便做其他的事？」我說。

他一臉訝異，才知道原來事情可以預先安排，時間也能管理。

上帝很公平，每個人一天都只有二十四小時，若懂得管理時間，做事比較會有效率。

我去巡視工地時，時間表排得很滿，有時一天可以看八個工地，很快地幫工地的監造同仁與營造廠抓出現場的問題與重點。早年有段時間在台中東海大學建築系兼課，一大早開車到台中，我先沿途看過幾個剛好在附近的工地，再接著到學校上課；上完課開車回台北，幾個東海的學生家住北部，我則讓他們搭便車。

這些學生形容，我是「時間控制要求精準，一點也不浪費時間」。

從小，我就養成先規劃時間才做事的習慣，後來碩士畢業後在國外的事務所工作，更加體會到這習慣的好處。

在戴維斯布洛迪事務所工作時，幾位資深的協同主持人各負責管理一個團隊。我發現有些二人管理的團隊總是亂七八糟，唯獨有位資深的英國人，他管理的團隊。

團隊總是井井有條，但他的脾氣壞，做事挑剔嚴苛，人緣非常不好。

我在事務所忙完一個重要的大設計案後，被指派與這位英國人合作。於是，我發現，他做事情其實很有條理，而且許多想法都相當能提高工作效率。於是，我幫著他把一些制度建立了起來。

比如，分配資源，管理時間。

在國外一拿到案子，就會知道這個案子有多少費用、能轉換成多少小時可運用。這位英國人覺得，我們應該一開始就根據費用，把整個設計流程所需的工作時數先算出來，再分配每一個階段可以擁有多少工時，並加以列表，讓一切一清二楚。

我根據他的想法，把工時規劃做成一個表，他很欣賞，後來也變成我管理時間的依據。到其他事務所工作時，我同樣運用了這個方法。

就這樣，事先把規劃作好，按著計畫一步步做，清楚前後有些什麼，有哪些時間可以用，心裡很踏實，不需要瞻前顧後，也不會急著慌慌張張把事情打發掉。比如說，本來已經準備三十分鐘要做某件事，用了三十分鐘做完，事情也就處理完了。至於後頭要做的事情，也已經計畫好了。假如原本準備用三十分鐘做這件事，後來不到三十分鐘就完成，等於是「賺到了」，心情更好。

先規劃再做事，將時間管理好，就能靈台清澈，提高效率。

水龍頭理論

有同事抱怨自己工作時容易分心，無法專注。我問他：「你注意過水龍頭的水是怎麼流出來的？」

他被我一問，以為我在說冷笑話，只好回答：「打開水龍頭開關，水就流出來啦！」

「對，開關一開就流出來了！」我說。

「可是，這跟專注有什麼關係？」他仍然不解。

所謂的水龍頭理論，其實是說，讓自己的思緒鍛鍊得像水龍頭開關一樣，可以隨時切斷。也許我現在看到一封不合理的公文，覺得很生氣，但接下來我還要開一場會議，必須保持平靜的心情，所以走進會議室前，我就會「把水龍頭關掉」，切到另外一種模式，不把方才的憤怒帶進會場。

那麼，先前的憤怒還存在嗎？

必須說，當我開會時，我完全不去想那封公文與憤怒的情緒，專注於開會。但等到會議結束，如果我決定「打開水龍頭」，那麼再看公文，情緒還是存在。

聽來很神奇，其實是一種專注的功夫。而且，這種專注力是可以訓練的。

專注力是隨時可以集中精神做一件事的能力。如果能訓練自己的專注力，就能提升效率。什麼都不想，就能快速完成一件事。

怎麼訓練自己?

如果開會時還想著令人生氣的公文,那是因為我們沒有管理自己的腦子,還是讓腦子自行決定「去想它」。如果你告訴自己的腦子,想像它是一個水龍頭開關,切過來,完全不想,就能專心於會議。當有空閒去思考這件令人生氣的公文時,你再把開關切過去。這樣就不會一心二用,兩邊都顧不好。

我常常運用「水龍頭理論」,在很困難的狀態下完成工作。比如,我曾經只花二十分鐘坐在辦公桌前,就寫完一封長達好幾頁、非常棘手的爭議信件。

很多設計師之所以喜歡熬夜,就是因為白天的雜事比較多,晚上可以一個人靜下來工作,比較容易專注。我下班後也喜歡做一些不想被打斷的事情,通常會在深夜一點鐘前入睡。

如果能自我訓練,在白天擁有水龍頭開關的專注力,一定可以大幅提高工作效率,不需要每天焚膏繼晷。

先求有再求好

「你那張一頁的報告可以交了嗎?」我問一位同仁。

「……」他無言。

「上一次我問你,好像是半年前吧?」我追問。

直到今日，潘先生還是經常與設計師溝通討論，
教導他們效率工作的秘訣（攝影：梁建元）

「是啊……可是，我一直想不出來該怎麼寫比較好，每次都寫一點點，一忙就放著了。」他說。

我帶過非常多自我要求很高的工作者，他們既聰明又能幹，凡事要求完美，做事卻缺乏效率。他們的問題是：想要一次就做到完美。

「一次就做對」與「一次就做到完美」是不同的概念。前者要求正確，可能是八十分，後者卻要一次達到一百分。如果是後者，當他報告寫了一點點，覺得還達不到他設定的標準，就會暫放在一邊。

設定高目標（aim high）是好事，但高目標不是一下子就能跳上去，一蹴可及的；我們應該先把事情做到一個（正確的）階段，然後再往更高的目標跳。也就是說，一定要先求有，再求好。

這位同仁如果能先動筆將報告寫完，至少有可能修改到比較符合標準的境界。反之，若沒有先求有再求好的習慣，報告將永遠交不出來，還會連累與他配合的同僚。

釘書架理論

有一回，事務所決定參加一項公開比圖，確定設計團隊成員之後，就讓大家各自去發想。兩個星期過去了，成員似乎仍抓不到頭緒，尚處於摸索狀態，甚至

覺得沒有足夠時間收集資料。

我決定列席開會。聽完同事報告，我做了幾項指示，調整了初步設計。同事很訝異，問我：「您怎麼都能這麼快抓到問題的重點，找到答案？」

接觸到一個設計案子時，必須考慮的需求通常來自四面八方、無法事先完全掌握。我們需要了解業主的想法、不同建築類型的需求、特殊基地的需求、使用者的需求、法規上的需求、當地社會文化的需求等等，這些五花八門的問題可能會在腦子裡糾結成一團，混雜在一起，使人不知從何下手。

思緒紛亂，偏偏又遇上困難複雜的案子，我們就會越不想碰它，一想到要整理，便覺得難上加難。

對此，我有個常用的方法：釘書架理論。

接到一個案子或議題時，我一開始會先將議題大致分類，過程就像是釘書架，比如分為A、B、C，跟案子相關的A類資料往A類架放。因為不確定何時會用到這些資料，但先訂立好一些項目，有這一類資料時就往這邊放，需要時可以去這些釘好的書架上翻。如果後來發現分類不夠，還可以細分。

釘書架理論的好處是，在議題初期仍非常混亂時，花一點時間思考其中有哪幾類問題，等於把議題先加以分類。接下來就簡單了，找到A類的一點點資料就放A類，找到另外一些資訊屬於B類就放B類，走路時零星想到一些C就放入C類；平日天馬行空的想法也建議抄寫下來，收在分類中，盡量不要存放在腦中，

讓自己很累。等到眞正需要著手時，回頭去看這個「書架」，無形中，資料都已經在檔案櫃中，不但足夠使用，做起事來還又快又清楚。分辨可供切入的議題與重點時，也因資料已備妥，不致毫無頭緒。

這樣一來，針對不同案子或議題，我們等於在腦袋裡建立起不同的書架，是種很好的方法。每個人也都可以自我訓練，一點都不難。

精神好，做不喜歡的事

我常用的最後一個法子，是「精神好時做較艱澀的事，精神差時做比較輕鬆的事」。事情很多，配合自己的精神狀態穿插交替著做，同樣能提升效率。這個方法也有助於讀書學習。（可參閱第18頁〈爲你的夢想追根究柢〉一文。）

以上分享的這些提升效率的秘訣，都必須養成習慣才行。

我希望再次強調，在建立制度、培養習慣時或許比較繁雜、或是太過規律，但出發點是讓你的頭腦清晰，把繁瑣的事務擺到該擺的位子處理掉，才能思考、自由發想創意，專心且無後顧之憂的往前衝。如果這些反而占掉你百分之九十的時間，讓你完全無法做你眞正想做的事情，那就錯了。有條理、有計畫是要協助你的創意，而不是減少你的創意。

堅持品質才能永續經營

辦公桌上，一篇公文正待批閱，預定稍後要寄給業主。

我翻開公文仔細閱讀。

第一行，出現一個錯別字。我用紅筆圈出。

第二行，文句通順，但句尾再度出現錯別字。用紅筆圈出。

第三行，成語誤用導致語焉不詳。紅筆圈出。

第五行，漏字。紅筆圈出。

……

最後一行，我耐著性子讀完，最後一個錯別字再跳入視線。圈出。

我踏出辦公室，將負責撰寫這篇公文的同事請進會議室。他來了，我讓他坐下，面對面懇談。

「對外，公文就代表我們事務所，如果你是業主，看見公文上出現這麼多錯別字，會覺得我們事務所做事嚴謹？還是草率、馬虎？」我問。

這位個性大而化之的同事，臉上的微笑瞬間如晴天收傘，頓時羞紅了臉。

「錯字、漏字、成語誤用都不是小事。萬一因為你寫錯一句話，或是數字

少寫一個零，造成業主很大的誤會或困擾，不是很划不來嗎？」我懇切叮嚀，隨之將公文退回，要求重寫。

不要小看錯字。一個錯字、漏字或用詞不當，都可能使業主或客戶產生誤會，對你的印象打了折扣，覺得你不是一個能「守住品質」的人。

品質有多重要？

追求品質不是吹毛求疵，而是專業服務最基本的條件之一。對醫生來說，堅持品質與否可能影響是否會產生醫療疏失，嚴重者牽涉健康與生死；對建築師來說，堅持品質則攸關一棟房子是否能遮風避雨、屹立不搖、成為人的身心靈之所寄。在任何一個行業，品質都不應該打折扣。

堅持品質有幾個方向可以遵循：

細節精確

西諺有云：「上帝就在細節裡。」很多錯誤常常是因為不講究細節而導致，做任何工作都不應該草率看待細節。

開業後我常常自己寫公文，至今亦然。我也親自閱讀同事寫的公文，有問題便加以糾正。

早期有些同事常擔心我退他們的公文，一看到公文上有我用紅筆寫就的批註就頭皮發麻。現在這些資深同事早已升任主管，帶領更年輕的同仁。有一回，我聽見資深同事要求年輕同仁寫公文不可以漏字、漏句、文法錯誤、行文必須有邏輯，以免業主誤會，最後還補充說明：「以前潘先生也是這樣要求我們、慢慢把我們磨出來的，他可以退我們的公文好多遍，直到寫好為止，所以大家連寫公文都不敢隨便。後來真的覺得很受用，這其實只是基本功而已。」

聞言，我會心一笑。

精確度代表重視的程度。寫公文、電子郵件或任何交出的文件，首重精確度。如果錯字很多，對方看到公文的第一印象是：「這個人很馬虎」，對你會有先入為主的不良印象，你後來跟他討論、交涉時就會居於劣勢，非常划不來。

為了避免這種問題，我在公文交出去前一定回頭再看一眼，這是我的基本習慣。回頭再看一遍頂多花幾秒鐘，如果疏於檢查，裡頭卻出現了大錯誤，日後再要糾正、再要說明，耗費的時間將不是幾秒鐘就可以解決。

不僅公事，即使是寫英文電子郵件給女兒，我也一定會回頭再看幾遍。

女兒們旅居國外，早期的電腦不能閱讀中文信件，我跟太太必須寫英文信給她們。每次寫完信後，我一定會檢查好幾遍，就是不希望有錯誤，不因收件者是「自己人」就隨便馬虎，即使一封電子郵件，也要讓女兒對我們有信心。

果然，女兒們第一次收到我跟太太寫的英文電子郵件，都很訝異我們的英文

程度。照理說，我們夫妻留學回國已三十餘年，日常生活與工作只有不到百分之一的時間使用英文，英文寫作可能早就生疏了，但我們還是很認真地寫出正確無誤的英文信，讓她們明白我們的重視程度。

寫公文或寫信還有一個重要原則：不能有情緒。

對話、口語可以情緒化、可以激動，因為表情和聲調可以輔助溝通，讓雙方互相了解。但是，文字是一板一眼的，沒有面部表情或聲調，凡見諸文字者，都不能有情緒，不能隨便。唯一例外是寫抒情文或文學創作。

舉例來說，雙方面對爭執、吵架，吵完了多半就忘了；用文字吵架則不然，代價很大，隨時把文字拿出來看，情緒都還留在上面，不容易忘掉。

這並不表示不能用公文來吵架。事實上，我寫過很多「吵架」的公文，但是內容必須很有道理，條理分明，就事論事，不能有情緒。此外，如果牽涉到後續責任，也必須見諸文字，不然當時以為問題解決了，後來換一個人、場景、狀況，一切就無憑無據。所以有後續延伸結果的狀況，還是見諸文字比較好。

寫公文、電子郵件只是基本，事實上，在每個行業要把事情做好，都要經歷非常多環節，建築也是。

保護設計圖就是一例。設計圖是大家的智慧結晶，也是一棟建築物最足以承先啟後的部分，大家很辛苦畫了設計圖，就該好好保護設計圖，萬一不小心把水杯打翻，受水潑灑的設計圖就會皺掉了，等於讓大家的心血受損。早年我經過辦

公桌，發現設計圖還攤在桌上，同事卻已經下班了，隔天我就會提出糾正，要求大家對待設計圖也不能有一絲草率。

一開始就做對

工業管理中有「不良品不往下流」的做法，在各行各業管控品質時同樣適用。該做法的意思是，從一開始就把事情做對，當事情進展到後頭，才不會忙於解決一開頭的疏忽。

剛開業時，事務所只有幾名人員，我從建築流程的起始，帶著同仁，堅持把每件事都做對。

舉例來說，我會把設計的大方向抓對，讓後面的程序不至於走偏。我畫完設計圖後的下一個流程是讓同事分工發展，然後畫施工圖，在交給同事的前一晚，我會重新將自己的設計圖再看過一遍，確認一切無誤後才交下去。有時同事熬夜畫圖，我也會陪在旁邊看，確認沒問題後，再進入下一個流程。

我還會仔細看施工圖，如果施工圖不符合一般人的基本使用習慣，就挑出來，召集相關同事在會議中嚴格檢討。

舉例來說，鋁門窗的大樣沒有畫出毛刷條或止水片，如果真的照圖施工，不只氣密性不佳，颱風一來時雨水很容易滲進屋內，嚴重者還可能造成淹水。類似

的細節，只要夠專業、有經驗與敏感度，從施工圖上很快就可以看見缺失，提早修改。

資深同事多還記得，我要開會檢討施工圖時大家都非常緊張，因為我會逐一檢討圖樣上的「滿江紅」，還不忘問：「這張是誰畫的？」「你為什麼這樣畫？」雖然當時看似嚴格，同事建立起基本習慣後，都覺得相當受用。

建立系統性品管組織

即使企業組織的規模還小，仍有必要把各種品質保障、品質管控的經驗做知識管理，傳承下來，建立標準作業流程（SOP）。各環節或各部門也都應該具有品質保障的意識，建立系統性的品管組織。

我們事務所剛開業時雖然只有幾名同仁，我仍帶著同仁一步步做事，為每個建築環節訂定標準作業流程，確保品質。

比如說，一套設計圖不僅我要看過，專案經理必須負責檢查，做預算的人也必須把關，多道程序以管控品質。

在組織架構上，我則從追求品質的角度來建立。其中較特別的就是「預算部」，我指派專人負責做預算。

為什麼做預算這麼重要？它與品質有什麼關係？

通常在執行一個建築案時，設計圖畫完之後就要規劃預算，將工料等相關工程費用統統算出來。許多事務所多半委外辦理，我們事務所則自己做。我的理由是，委外只能知道蓋一棟房子要花費多少成本，卻無法在預算階段就爲這棟房子管控品質；而事實上，做預算是最容易管控品質的階段，爲了做預算必須仔細看過設計圖，過程中能回饋許多重要資訊，作爲品質管控的參考。

就這樣，當事務所的規模還小時，我們就用標準作業流程與組織架構來輔助控制品質。當規模越來越大，各種經驗累積越來越多，我們就可以開始做經驗傳承和知識管理，讓每個部門建立更細膩的標準作業流程。

品質管控不可能靠一道關卡就解決，需要好幾道關卡和各種不同層次的人參與。

目前，我們事務所在各個部門與環節都有層層品管。光是施工圖的品質管控就有四個階段：百分之三十、百分之六十、百分之八十與百分之百，等於有四次QC圖。品管同樣分三級：第一級品管由品管部、預算部與專案經理分別查核，第二級品管由專案組長審查，第三級品管則由主持建築師或我來審查。

定案之後，每個不同階段都有起始會議，以討論各種設計品質要求。顧問與工作團隊都會參加起始會議，期能充分了解專案，包括業主的需求，設計的目標及人事和成本等專案需求，之後才專業分工，繼續往下執行。

我們同時運用外部力量來強化品管組織。早在一九九七年，我們的工務部

二○○九年，潘冀巡視工地，連牆面批土的平整性都不放過（攝影：梁建元）

就獲得ISO9001品保認證，建立了一些可以執行的制度。後來我們還將ISO表格加以改良，化繁為簡，成為更合乎事務所使用的標準作業流程，讓運作更形順暢。

事前防止問題，執行中確保品質

為了確保品質，除了在規劃階段降低問題發生的可能性，在執行階段也不能放鬆。

我常常去「看工地」，了解施工狀況，這個習慣從開業至今都沒變。然而最直接確保品質的方法是隨時都有人在工地監核，所以，事務所自開業以來就設立工務部且人數龐大，占了事務所人數的三分之一，可謂一支陣容堅強的工務大軍，在台灣同業中非常少有。

這支現場的監造人員大軍不但依據施工規範與品保標準嚴格監核施工，也把工地最常發生的問題蒐集起來，回饋給所內的設計部門。

曾有業主問我們：「既然已經有設計圖，也有規範與標準作業流程了，不能放心交給營造廠施工嗎？」

事實上，事前的規劃、規範與標準作業流程只能描述它應該達到的功能，在實際施工時，仍需專人代表事務所去工地監核細節。

每次動工前，事務所都會召開設計說明會，向營造廠與工地主任講述設計理念與遠景，讓他們覺得不只是在砌磚塊，而知道自己是在蓋教堂。

我們也召開施工說明會，向營造廠與工人講述施工的細節、監造要求的標準等等。一場說明會下來，往往會交代七、八十條準則。

實際施工時，事務所會派駐專門的監造人員，在工地監督營造廠與工人。興建高科技廠房時，一動工就是三百六十五天全年日夜施工，工務部同仁隨時待命，無法休息。為了確保施工無誤，同仁常常住在工地，沒有回家。颱風天時，工務部同仁不僅不能放颱風假，還必須鎮守工地。

對工地來說，颱風天是個天賜的風雨試驗機會，監造同仁一定會在工地巡視建築耐受的狀況，有問題就向業主回報；也會要求營造廠的工地主任與下游包商到場，萬一有淹水等問題，能立刻進行抽水等緊急處置。如果工地主任缺席，代表他並不重視，同仁便會打電話向業主與營造廠報告。在一些大規模的案子裡，監造同仁甚至早在颱風來襲前一天就到工地待命，隨時監控狀況，非常敬業。

每到颱風天時，各地的監造同仁都會打電話回事務所，事務所的工務部行政秘書則每半天就交出一份報告，詳細匯整各工地的狀況，讓主管隨時掌握各工地的受災情形，作為決策管理參考，同時能與業主隨時聯繫，讓業主放心。

與其說在乎施工品質，不如說我在乎設計出來的品質是否能夠落實。

事實上，美國、日本的分工精細，建築師只需要把建築的意圖清楚表達出

來，營造廠便會依據建築師的設計圖去畫成製造圖，建築師審查通過製造圖後，營造廠才能按製造圖進行施工。透過審圖，建築師有機會把關，毋須到現場監造，只要定期去工地檢查是否有哪些東西與設計意圖不同，就可以保證品質了。

這是整個社會制度與營造廠的水準。

但在台灣的環境不同，會畫製造圖的營造廠不多，施工品質亦良窳不齊，有時候營造廠得標後又再層層轉給下游包商，建築師事務所想確保施工品質，就必須更花心思。

在我們的案子裡，因為有工務部同仁在現場監看，最起碼可以發現哪些情況是因為設計不夠周延而發生的，能夠即時提出問題，有機會做出必要的調整與補救，讓施工成果達到我們想要的水準。可以說，工務部是我們事務所確保品質最不可或缺的把關者。

危機主動回報，確保業主放心

當危機發生，應該比業主或客戶更關心其影響，早一步確認品質，主動回報，讓業主放心。

一九九九年發生九二一大地震時，事務所在全省已經執行過四百多個案子。

第一時間內，我們先打電話向各業主了解建築是否受損。其中十幾棟建築物疑似

有問題，我們就派專人去現場查訪，結果大多是裝飾性的牆出現裂縫，結構都沒有問題。

最驚險的，是位於南投災區的埔里基督教醫院。

九二一地震發生後六個半小時，事務所的建築師開了一輛車，裝載飲水、電池、手電筒與同仁捐贈的各種救濟物資，協同結構技師一起往埔里出發。沒想到道路中斷，各種車輛都要進中部救援，塞車狀況無法紓解，深夜十一點才終於抵達埔里基督教醫院。

業主一看到我們的同事，迅即表示：「我們需要你們做專業鑑定。如果結構沒有問題，我們才能勸病人安心回醫院。不然，大地震之後，病人都很擔心，不敢待在醫院裡面。」

事務所當初設計埔基時，就是以極高的耐震係數來設計的，我們先查訪醫院，有一些燈具掉在地上，但結構毫無問題。設計宿舍使用的耐震係數較低，不過只有磚牆裂了開來。我們回報給業主之後，他們放心了，也更有信心勸導病人回院接受診治。

經過這次大地震，我們後來都以核能電廠的耐震等級來設計醫院。

埔基的構想是，萬一再發生大地震，埔基必須是埔里最強壯的建築，可以收容所有的傷患，所以我們設計的醫院走道上留下了很多醫療設施，例如可以接合醫療氣體的裝置，這樣萬一發生大地震，就連走道也能擺放五十至六十張病床，

為可能出現的重大意外做好準備。

大地震的查訪經驗也幫助我們改進品質，努力思索更多因應地震的設計細節。比如該怎麼設計在地震來襲時不會脫落的天花板，或是萬一天花板脫落，燈具還可以有所撐吊，不至於掉下來的法子。讓業主從初期設計草圖就能放心。

不分專案大小，一視同仁

不論案子的規模與金額大小，既然承諾了業主或客戶，都應該一視同仁，追求最高品質。

我們曾為宏碁渴望村設計龍騰三和系列住宅，但卻少有人知道其淵源竟是來自於一間公共廁所。

宏碁集團在龍潭開發的渴望村園區寬敞，包含有辦公設施、活動中心、住宅群和公園。有一回，渴望村的顧問覺得有必要在花園內興建一間公共廁所，於是向施振榮夫人葉紫華推薦我們來設計。

渴望村的顧問先前任職於新竹科學園區管理局，負責為竹科把關景觀規劃，一絲不苟，對園區貢獻很大。事務所多年來在新竹科學園區設計多項工程，也為很多科技公司設計廠房與總部，新竹科學園區管理局的官員無不了解我們對品質的執著。

為宏碁渴望村設計的龍騰三和住宅，是從一座公共廁所開始
（攝影：曾敏雄）

受到顧問的推薦，雖然只是間小小的公共廁所，我們仍然用心設計、監造。完成後去向施太太作簡報，她聽了簡報嚇一跳，知道我們事務所雖然規模不小，卻連小小的公共廁所都堅持品質。後來，施太太便主動委託我們設計龍騰三和住宅案。

這次的經驗使我們更加覺得，工作的規模不分大小，如果一間大公司能把小工作的品質照顧得很好，那把大工作交代給他們也一定沒有問題。

事實上，事務所剛開業時，就是先幫新竹科學園區設計「大門」，因為做事認真，追求品質，後來才有機會設計竹科的標準廠房。類似的例子不勝枚舉。

追求品質雖然看似硬邦邦、一板一眼，卻是絕對不容打折扣的基礎。

走進工地巡視，我只要走一遍樓梯，一階與另一階之間如果相差半公分，我馬上就能察覺。又比如扶手，我們的設計標準是人走樓梯時，扶手必須延續同一個高度，不能忽高忽低。這些都是最基本的原則。

我們就像是個「貼身保鑣」，不只為業主解決問題，而且會把品質照顧好。所以很多業主都會再回頭找我們進行合作。

追求品質也有溫馨感人的一面。

已經退休的同事李彥傑帶領工務團隊、擬定工務部的標準作業流程長達三十年。他總是親自教導新進監造人員如何在工地現場向營造廠堅持追求品質，從非常人性面的將心比心、關係平起平坐、與現場工人做朋友的角度，諄諄教誨監造

人員追求品質時應該秉持的態度與觀念：

「如果這間房子是你要住的，你要不要住？如果你不敢住，怎麼交給別人？

將心比心，營造廠沒辦法達成施工的品質標準的話，驗收款就不能給。」

「去監工不是當警察，而是要當朋友；你對工地的人嚴格，不是要去欺負

他，不是要錢，不是要吃喝玩樂，連一根菸都不要⋯⋯你一開始就要分析給工地

主任和工人聽，無論工期、材料都不應該浪費，這不是浪費工地的資源，而是浪

費社會資源。你要當他的朋友，把品質標準告訴他，幫他把事情做好，這樣，他

就知道你是為了他好，大家能一起創造貢獻。」

秉持這樣的態度，我們的工務團隊受到了營造廠與工人尊敬，他們知道我們

是真心想幫他們把事情做好。有趣的是，許多配合過的營造廠後來還會主動介紹

案子給我們。

追求品質有很多方向，逐一認真落實，不只能贏得業主或客戶的放心與信

任，也能贏得合作廠商的尊敬與友誼；打好追求品質的基本功，企業組織才有機

會談永續經營。

不要立墓碑，以理念打造里程碑

美國，紐約。

會議室偌大的方桌，設計圖紙平整攤開，哥大碩士畢業後才進入紐約建築界工作的我，與其他專案人員，拿著設計圖等待建築師菲利普·強森。他不僅是這家事務所的創辦人，也是當時美國最火紅的明星建築師。

「嗯哼……嗯哼……」走廊那端傳來建築師強森清喉嚨的聲音。

「刷，刷……」他踩著慢步，皮鞋刻意摩擦地板發出沙沙響聲，步伐由遠而近，傳響整間辦公室。

「他來了！」會議室內頓時鴉雀無聲，我們拉長耳朵，專案建築師起身，在強森進入會議室之前，再度將設計圖紙壓得更為平整。

一隻腳踏入會議室，另一隻腳隨後踏入大門……一身名牌西裝西褲支撐著瘦長的頸子與高挺的鼻尖，你似乎要仰頭才能看見強森尖細的雙眼。

「嗯哼……嗯哼……」強森再發出清喉嚨的聲響，坐定，伸手將設計圖紙取過來，緩緩自胸口抽出一支名牌碳筆。他的眼角餘光一瞥，勾下幾筆，隨後，以迅雷不及掩耳的速度吼：「這是誰畫的？」

強森丟下圖紙，突然起身，緩緩凝視會議室中每一個面孔，確認每個人都領教了他的「大師」怒吼與「大師」姿態。

無人作聲。

「夠了！我受夠了！管它什麼建築要考量人、考量環境！我就是要設計一棟漂亮亮的建築，我說了算！」強森的吼聲傳響著整間會議室。

頓時，我年輕又求知若渴的心同時被這轟轟音波震出疑問：「這就是我將要學習、認同的建築設計理念嗎？」

千里迢迢來到美國留學、工作，進入這間當紅的建築師事務所，只是個社會新鮮人，在建築業界尚處於起步階段的我，當真想要受這種「一言堂」的個人英雄主義的設計理念洗腦？

回家的路上，我告訴自己，學會這家事務所畫施工圖細節的基本功，我就離開。

十八個月之後，我主動辭職。

後來，我進入另外兩家事務所，總計在美國工作了十年，也確立了自己的建築設計理念。

反對個人英雄主義

任何成就絕非一人單打獨鬥可以完成，建築也是。

一棟建築從設計到完工落成，包含繁多複雜的環節，絕非一個人能從頭到尾完成，一個人就可以說了算。建築不需要唯我獨尊的大師，不需要只在乎自己光環的個人英雄主義者，建築需要的是團隊合作。

團隊合作的道理放諸四海皆準，在各行各業都說得通。即使是贏得金牌的奧運選手，背後也有一整個團隊出錢、出力培訓，幫助他超越巔峰。

我之所以反對個人英雄主義，與先前在菲利浦·強森事務所工作的經驗有關。

我在那邊工作時，強森在美國建築設計界的聲譽如日中天，被吹捧爲「大師」，不可一世。在事務所「一言堂」的環境下，凡事都由他說了算，任何人只能學習、模仿他的設計，不容許嘗試或犯錯的機會。

在強森這種自詡爲「大師」的環境裡工作，對於初入社會工作的新鮮人來說，並不是一個很好的養成環境；它或許適合學習某些基本功，但待久了，最重要的設計想法很可能會被洗腦，自己原本的主張與創新能力會被抹煞，成爲一個毫無主見、唯唯諾諾、亦步亦趨的人。

我後來在美國另外兩家事務所工作，他們尊重個人、也強調團隊合作，讓我

養成了擔任專案設計、專案整合、建立設計制度、了解預算和工務等建築各環節的能力，也能領導團隊，完成專案。

自己開業後，我自然而然採取尊重個人、強調團隊的管理方式，不追求「個人英雄主義」或「大師」形象。到現在，許多事務雖然由我們幾位高階主管決策，但在形成決策之前，事務所是民主的，每位同仁都有平等的發言與貢獻想法的機會。

事務所裡有位中生代設計師在接受外界採訪時，曾這麼說：

「我曾在以某『大師』為招牌的事務所工作。在那裡，『大師』說一就是一，說二就是二，絲毫沒有轉圜餘地。『大師』的意見是絕對的，不是相對的。只要他不滿意，就會當眾被罵得狗血淋頭，毫無尊嚴。我只要稍微做錯事，就覺得完了，世界末日到了，我怎麼辦？我孤立無援，也沒人敢來幫我，因為大家都怕『大師』。一將功成萬骨枯，只是為了成就這所謂的『大師』。」

「當我再也無法忍受，就辭職了。我希望能進一家尊重個人，不強調英雄主義的事務所，終於如願到現在的事務所上班。」

「在這裡，如果我的想法跟主持人原本的想法不同，只要我能說得出道理、能說服主持人，主持人就會接受。主持人可以接受我的創意、我的不同看法，如果有更好的做法，主持人就能欣然同意。設計、創意，就要能容許各種想法發生，還要能容許犯錯，在這裡不僅做得到，成功的光環也不會只歸於一人，每位

付出的同仁都會得到褒獎與肯定。」

我輾轉得知同仁以上說法時，一方面感傷，一方面又深感欣慰。

感傷的是，不知道多少有才華的年輕人，被所謂的個人英雄主義迷惑，懂懂

追隨「大師」之際，也斷傷了自信心、創意力與判斷力？

欣慰的是，我們事務所是一個尊重個人與團隊，讓自信、創意與設計力欣欣

向榮的園地。

人只是凡人，能力其實很有限：自詡為大師、覺得自己無所不能、唯我獨尊

的人，終有一天必須體認自己力有未逮的事實。與其如此，何不早一點體認現

實，尊重每個人的智慧與創意，讓全團隊一起把手上的事情認真做好？

格調不是造作來的

剛從美國回台灣工作時，雜誌社編輯訪問我：「台灣到處移植西方的建築，

到底什麼是我們（台灣）的風格？」我說：「關於風格，不用急，只要認真做，

它慢慢會出來。我們很羨慕別人的素養或風格，但是太過度、太急切，就會造

作。」

至今，仍常有新聞媒體這樣問我，我的答案依然沒變。

菲利浦‧強森就是一個刻意強求的例子。

他進門之前總是要發出聲響，讓大家注意到他，一舉手，一投足，對公眾的發言與主張非要驚天動地不可。他隨時隨地都非常在乎自己在公眾面前的形象，一旦意識到別人的目光，就極為注意自己的姿態。這樣一個裝模作樣的人，不只給自己很大的壓力，生活也痛苦。

為什麼？

因為，格調不太可能造作出來。你是什麼樣的人，你心裡在想什麼，你有什麼樣的內涵，就會顯現出那樣的格調。造作了，別人就會看穿，覺得你沒什麼內涵。就像氣質，有些人化妝、打扮很刻意，卻沒有氣質；有人不化妝、不打扮，照樣很有氣質。

修為夠的時候，一舉手一投足，自有其韻味。就是我常說的「內蘊外揚」。

建築設計也是。忠實面對議題，把各種條件放在一起，好好對應、體認，並利用專業修養讓它自然呈現，自然會出現該有的格調。

所謂的「各種條件」是什麼？

就是「天時，地利，人和」。

天時，是考量歷史、時代背景、氣候條件；地利，是地理環境、自然生態和地方色彩；人和，要考量文化背景、社會條件、生活習慣和使用者的活動形態。

整合這三者才能成為自然呈現的合適建築物，達到天人物我四者皆能和諧交融的境界。

建築不應該是我今天決定什麼樣的風格，就加以包裝，變成那樣的風格；或是凡我做的建築，都應該具備什麼風格云云。假如只學到很表象的皮層顯現，充其量就是太造作，也太刻意。

里程碑 vs. 墓碑

好的建築是里程碑，壞的建築是墓碑。

為什麼？

建築師不像畫家，畫家很可能畫了一百幅畫，只精挑細選十幅佳作公開展覽，另外九十幅收在畫室，不開放參觀。建築師不像作家，作品寫得不好，不出版公諸於世也就罷了。建築師設計與建一棟房子，不論設計好壞，都會存在那裡，短則幾十年，長則上百年。

其他藝術品比如書或電影，有人很喜歡，天天看；有人不喜歡，不看就是了。建築物卻不然，它影響的層面太廣泛，除了會影響業主、在裡面生活的人、行經的路人，還會影響建築所在的環境，甚至連整個城市，都會受到集體建築的影響。

簡而言之，不論哪一種建築，使用者都是人。建築應該以人為出發點。

也因此，建築師的社會責任非常巨大。

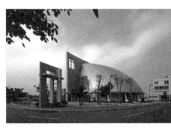

雙連社會福利園區禮拜堂（攝影：陳逸文）

如果建築設計得很創新、很有貢獻、具指標性意義、或是大家都能引以為榮的地標性建築，那就是「里程碑」。「里程碑」不僅提升社會大眾的美學涵養，對建築師也是個好成績。如果建築物設計得不好，成了「墓碑」，不但其他建築師會觀察、批評它，競爭者也可能拿它來向業主加以批駁，讓你幾乎無法閃躲；

更甚者，「墓碑」還大大汙染了都市空間、視覺美感與人的心靈。

在美國，一棟建築物設計施工之前如果無法獲得社區認同，早就引發輿論的軒然大波：每一棟完工的建築物則標示著負責設計的建築師事務所。完工之後，公眾會實際使用並給予批評與討論。這樣的社會壓力，自然而然逼得建築師意識到自己在社會上的責任。

然而，在台灣，少有輿論討論建築物的好壞，報章在報導建築新聞時總聚焦在某某政治人物蒞臨剪綵、動土，對於負責設計的建築師隻字未提。即使近來，也僅有新竹科學園區的科技總部或廠房，開始在建築上刻上建築團隊的名字。

在一個講求生活居住品質、強調軟實力與美學的社會中，大眾應該更加重視並強調建築師的社會責任。

解決問題 vs. 凸顯個人風格

建築師首要該做的不是凸顯或彰顯個人風格，而是為業主解決問題。

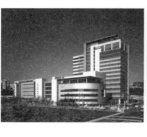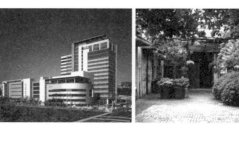

右：上海群裕設計辦公室（攝影：潘冀）
左：華碩電腦廠辦大樓（攝影：陳弘暐）

然而，設計工作者通常有種表現自我的欲望，是以有些人拚命建立、凸顯自己的「獨特風格」和「招牌手法」，以證明他「才氣洋溢」。凡是由他設計的建築，都要有某種可以辨識的風格，好顯示出自於他之手。

結果，他們隨心所欲，慷業主之慨，不體貼使用者需求，無視於整體環境的和諧度，做出了「過度的設計」，好比是一位在會議中以聲量壓倒別人而取勝的發言者，形成某種設計的汙染。當整體環境充斥紛陳著這種互相計抗、競相喧鬧的建築物，反而是一種「公害」。

我們事務所推崇的是追求天時、地利、人和。亦即在業主給予的有限資源下，設計出一棟既能為業主解決問題，也能考量使用者的需求，還能與環境和諧的建築。

比如，在台北市的內湖科技園區，到處林立著外形喧囂、爭奇鬥艷的建築物。當業主委託我們在這裡設計一棟企業總部時，我們不斷想辦法，最後設計好的建築物刻意採取低調、安靜耐看，創造出與街道關係良好的公共空間，反而在櫛比鱗次、張揚無比的園區裡，顯得冷靜、自持、不隨波逐流、不隨俗起舞。

又比如，設計高科技廠房時，我們更在乎其間的人。

設計台積電三、四廠房之初，我們認為，廠房是許多人一整天工作所在，上千人在這巨大又冰冷的環境工作，可能會有疏離感與壓迫感，該怎麼設計才能不生硬，關懷人的身心，又創造出屬於台積電的建築語彙？

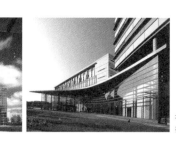

右：聯發科技總部大樓（攝影：鄭錦銘）
左：台積電十二廠暨總部大樓（攝影：陳弘暐）

於是，在整塊巨大的基地上，我們用深灰色到白色等四種顏色創造層次感，窗框用紅、藍、黃、綠等色來顯示不同空間的使用內容，切割層次有致，讓廠房不只是一個巨大的方盒子，也讓人在其間不覺得有壓迫感。

等到設計台南科學園區的台積電六廠時，除了延續三、四廠的設計手法，在六廠主入口上方則設計了超大型的晶圓造型玻璃帷幕牆，辦公大樓兩側是紅色垂直翼板，廠房外牆是灰白兩色的格子，確立了代表台積電的獨特建築語彙。

接著，當我們設計台積電第十二廠與總部時，總部的長方形基地旁邊就是馬路，我們一方面以一列火車的概念來隱喻台積電在半導體業的龍頭地位，一方面為了不讓長方體的廠房顯得突兀，便把長方體的總部大樓層次化，利用高高低低層層相疊的牆面去處理，也象徵著積體電路解構與重組的製程。半反射玻璃帷幕與金屬帷幕牆除了呼應前幾期廠房的設計語彙，其挑空穿透性也讓戶外友善的平台、水景、天井、步道等空間能夠內外交融，更加關照「生產、生活與生態」。

整棟代表大企業總部的大樓非但不唯我獨尊，反而能與周遭環境激盪產生出友善的親和力。

所以，每當有人問我：「你們事務所的設計通常具備什麼元素？」我並沒有標準答案。

我們追求的不是刻意凸顯「潘冀聯合建築師事務所」的設計風格。相反的，當我們忠實面對議題，幫業主與使用者找尋並設計出來時，成果便會自然展現。

右：真理堂全人關懷大樓（攝影：鄭錦銘）
左：文化大學城區部增建（攝影：鄭錦銘）

很多人遠遠看見台積電三、四廠，後來又看到六廠與十二廠及總部，會說：「啊！那是台積電。」因為那些建築已經涵蘊並呈現了台積電本身的企業特質與格調，有其獨特的建築語彙。當我們為其他業主設計建築時，呈現的絕對不會是台積電的建築語彙，而是專屬於該業主與基地的格調。

這些，就是我所強調的，建築師不該只想著凸顯個人風格，不管每一個案子的條件如何，硬是千篇一律要呈現自己的「鑿痕」與「特色」。相反的，只要能認真而客觀的解決問題，考量天時地利人和等條件，建築物自然會呈現出它的格調，建築師的個人風格也會慢慢散發出來。

作品 vs. 產品

什麼是作品？什麼是產品？

當我們認真把事情做好，得到很好的成果，我們引以為榮，對業主是好的、對別人是好的，對所在的環境也是好的，這就是一件「作品」。

我期許我們事務所能夠做「作品」，那是一種標竿，而非一開始就設定在製造「產品」。

但是，這並不是說，產品就是低劣的壞東西。

事實上在建築界，甚至是各行各業，真正能夠做作品的機會並不是那麼多，

右：中原大學張靜愚紀念圖書館（攝影：林柏年）
左：交通大學停車棚
（攝影：Martin Hagel〔賀馬汀〕）

大多數人在大半時候是在做產品。儘管如此，產品也需要經過設計。任何工業化的產品，從衛生紙、洗髮精到食品，都需要經過設計，生產之後則是幾千幾百個產品中的一個，雖然不可能獨一無二，卻具備品質與功能。

建築雖然需要經過設計，但不是每棟建築都有機會變成一件作品。特別是在台灣，也非每位業主都希望他的建築師能成就一棟「作品」。

為什麼？

以廠房來說，有些業主完全不希望、也不在乎廠房要有獨特性，他可能只希望在最快的時間內動工與完工，以最快的速度裝進機器、生產商品，當業主純粹只將廠房視為生產工具，那麼接這個案子的建築師事務所，首要是盡力符合業主的需求，讓廠房具備該有的功能或效益。至於廠房矗立在當地對於環境的影響、體貼使用廠房的員工身心需求等等，建築師僅能盡力與業主溝通，勉強符合起碼的標準。在這種狀況下，建築師雖然運用了設計的實力，完成一棟建築物，卻不能稱為作品，只能說是不負所託的產品。

我曾聽一些建築師說，他只想做獨一無二的作品，對於做「產品」嗤之以鼻。坦白說，我並不能完全同意。

事實上，在台灣，以我們事務所的規模而言，如果只挑選願意委託我們設計「作品」的業主，將會很難存活。但也不能任何業務都接，不是「有就好」，而是「有還要好」。

因此，爭取業務時必須分出孰輕孰重，排妥先後次序。首一類是能成爲作品也能獲利；次之是能成爲作品但無法獲利；再者是能獲利的產品；最末是既無法成爲作品也無法獲利的產品。

這麼多年來，我們在爭取業務時一直相當小心謹慎，也特別專注於前三類。

有機會成爲作品的案子，我們很用心、很小心去經營，希望它能成爲好的「里程碑」，讓大家都能引以爲傲；沒機會成爲作品的案子，我們盡力把它照顧成很好的產品，不讓它成爲一個刲傷事務所的「墓碑」。

以我們協助設計的許多教堂來說，教堂雖不會讓我們獲利，但確實有一些不錯的機會可以嘗試成爲一件佳作，也能實現事務所對社會的使命。而像眞理堂、文化大學城區部增建、松江詩園、交通大學停車棚、中原大學張靜愚紀念圖書館、台積電總部等等，則都是事務所獲得國際重要設計獎項肯定的建築作品。

在變化快速、潮流更迭令人眼花撩亂的時代，言辭誇大、不負責任的承諾往往成爲新聞焦點，受到注意的也往往是特意浮誇或個人英雄主義者，讓身處於其中的建築人不知不覺也受到影響。

這時候，不需要被流行的表象給蒙蔽，不要急、不要迎合流俗，只需回歸本質。注重天、人、物、我，和諧共生，內蘊而外揚，自能經得起考驗，歷久彌新。

是以，道存於心，乃游於藝。

高明，來自深厚的基礎

我經過一位年輕設計師的辦公桌，他將剛剛完成的設計圖展示給我看，一臉興奮。我看完，皺著眉頭說：「怎麼畫這些流行的『花』呢？」

「花？」設計師聽不懂，也皺眉了。

「花，就是雕蟲小技。你看武俠小說中，一些人花拳繡腿比來劃去好像很厲害，但是當真正的武林高手出招點一下，那些人就倒了……建築設計也是一樣，不要看外面流行什麼就設計什麼，幾年後就退流行了……應該運用最基本的、能歷久彌新的元素來設計，幾十年、幾百年後，這棟建築才依然讓人百看不厭。」

我曾旅行尼羅河畔，踏入埃及博物館參觀館藏，大為驚嘆。

三十萬件以上的館藏，許多是距今三、四千年前的文物。我走進一間展覽室，裡面展出的竟是涼鞋。很難想像今日仍然相當流行的涼鞋，早在古埃及時代就已經存在了：那些涼鞋做工精細，相當漂亮，也很符合功能上的需求。我不禁想：「有些東西就是能歷久彌新，歷世歷代都好看，數千年後的今天，評價依然

不變。」

事實上，最有價值的事物都是不退流行的。

最有價值的事

「但，什麼東西能不退流行？如何才能歷久彌新？」年輕設計師常常問。

人類有某些基本原則是不變的.

比如功能。功能聽來無趣、很機械性，但是功能卻是實際的需求，先滿足功能就是一個基本原則。

人類還有根本的情感需求：人想要愛、被愛、想要快樂、需要安詳、平安、和平，這些不會變。三千年前令人感覺平靜的事物，三千年後，人類看了仍然覺得平靜，那麼，隱藏其中不變的元素是什麼？你必須嘗試研究、發掘出來。

又比如，人類看東西會有最舒服、最順眼的比例，這比例是不變的。你必須發掘出三千年之間什麼讓人感覺快樂？什麼讓人舒服？什麼讓人有想愛的感覺？什麼讓人停止煩惱與焦躁？三千年來絕對有其不變的元素。把這些不變的元素作為基礎，改變的部分就是不同時代的元素：不同時代的元素是可以置換的，換掉它沒關係，因為基礎的東西不變。

來自不同時代的元素，有些不會不合理，就可以接受；有些非常不合理，就

可以不接受，才不會受流行左右太深。

走在台北街道，不少建築物的外觀「拷貝」希臘式、羅馬式、中國式、後現代主義等樣式。這些不同的建築樣式原本的概念都有其可取之處，但是，國外流行什麼樣式，台北街頭就會出現那種樣式；因為只抓取那個樣式的表象，卻不懂得概念背後的精神與精髓，就變得四不像。好像一個人戴帽子上街，昨天戴一頂「希臘式」帽子，今天換成「羅馬式」帽子，後天又改戴「現代主義」帽子。最後，當國際上流行「後現代主義」，大家就含混引用這種說法，說他其實是「後現代主義」。每當有人說台北市的建築是「後現代」主義的最佳寫照，總好像不知所云。

戴蛋糕的建築物

其實，在建築上，「後現代主義」樣式的概念有其可取之處。

隨著歷史與時代演進，歐洲建築樣式從先前的仿羅馬式轉變到哥德式，然後是文藝復興，再來又演變成巴洛克及洛可可風格，不斷演進之下，建築已經進入一個非常強調點綴性與裝飾性的階段。

在那個時代，裝飾性為什麼能成立？

裝飾性的基本前提是大量廉價的勞工，少數富裕人士可以用廉價勞工耗費很

多時間與精力來蓋房子。

但是，工業革命之後，勞工不再廉價，建築成本上升，裝飾性的基本前提就瓦解了。因應成本上漲及工業化而發展出來的現代建築，所謂的國際型式（international style）建築，其精髓在於：建築師把設計做到相當程度的簡化，讓它很容易運用工業生產的方式來製作。然而，儘管大量倚賴工業生產，建築師仍然抓住了許多基本的比例、強調材料組合的關係，設計得好的現代建築因此很耐看，至今亦然。

不過，因為設計在相當程度上被簡化了，一些沒有足夠修養的建築師也採用同樣方式做設計，使得建築過度簡化並重複，讓許多國際大城市在十九世紀末到二十世紀中期興建的建築物看起來大同小異，非常無趣，連天際線都很相似。至此，現代主義的樣式也走入了死胡同。

此時，後現代主義興起。

後現代主義為了反抗現代主義的簡化、單調，轉而回歸現代主義之前的風格，找出一些比較人性的元素加以運用。後現代主義的概念本身有可取之處。但後來，後現代主義越來越走火入魔。就好像一個人原本乾淨清爽，不主張過度打扮，後現代主義卻要大家都化妝，戴一頂不搭調的帽子增加趣味。對於不懂得化妝與戴帽子的人來說，就像是把蛋糕戴在頭上。

後現代主義流行之後，又出現解構主義。

二〇〇一年十月，潘冀聯合建築師事務所二十週年慶，結合音樂、舞蹈及多媒體的跨界表演，在國家劇院舉辦「音樂、建築與環境」音樂會

解構主義問：為什麼我們要絕對接受那麼死板的構造、結構？一定非要這樣嗎？可不可以轉個彎？

解構主義是較為極端的做法，強調：「誰說地板就要是平的？牆就是直的？我們可以斜一下。」東京有一座彼得艾森曼設計的房子，人一走進去就會頭昏，是棟非常極端的解構主義建築。解構主義本身的概念是好的，挑戰既有規則，不要你覺得所有事物都理所當然，而要重新去思考。

當後現代主義、解構主義等不同風格百家爭鳴，大家又感覺有必要回歸單純與沉澱時，極簡風格便引領風騷了起來。

研究流行，不追逐流行

每一個時代都有當時通行的風格，反映該時代的思潮、文化、人的想法。生活在那個時代，你應該研究它為什麼會發生，弄清楚後面的道理，懂得它，再適度應用在原本扎實的基礎上（不退流行的、不變的元素），這樣你的設計就不會一成不變。

但如果這段時間流行什麼，你就追求什麼，馬上拷貝複製，則會流於表象與膚淺。過了十年再看同一件作品，會覺得很厭煩。

我在學校指導學生時，常常要學生閱讀武俠小說或觀賞武俠電影。因為最屬

害的高手不躁動，只要一出劍，馬上搞定。反觀小丑型的人物有一大堆動作，花招特別多，在高手、劍神前卻全不值一顧，動作再多都沒有意義。要追求比較有長遠價值、有深度、不退流行的東西。那些華麗的招數只要了解一些即可，合適的地方用一些就好。

以我自己為例，我是受現代主義訓練的建築師，現代主義風格強調嚴謹、絕對不做任何裝飾。儘管如此，我覺得適度的裝飾不見得不好，而是要用得對。我並不反對後現代主義去解放現代主義的約束，事實上，後現代主義的風格可以使建築變得自由一些，偶爾我也會適度運用一些小元素。但根本前提是，絕大部分的基礎與修養必須要建立在「不退流行」的價值上。

不論設計、建築、音樂、舞蹈、戲劇等各種創作或藝術，年輕人往往被賦予「領導流行」的壓力，因此比較容易急躁，看到熱鬧的花拳繡腿，好像不跟著運用一些來詮釋或表達，就擔心被看作「跟不上時代」。

然而，所有的藝術，不管如何變化，最高明的人絕對跟得上時代，因為其基礎有深度、歷久彌新、經得起考驗。當你觀賞一齣優秀的舞作，你會發現，舞者絕對都有很深厚的基礎訓練；如果是缺乏基礎訓練的舞者，觀眾一看就覺得不對勁。

流行的事物能存活的時間並不長；追求流行是危險的，一不小心就會流於膚淺。不要急著追求表象，應該把基本功練好，具備不退流行的基礎與修養，這才是最有價值的事。

一邊用電一邊充電，克服瓶頸

我在事務所的辦公室裡工作時，大門敞開，這是我的習慣，任何同事有任何需要都可以隨時走進我的辦公室，找我談事情。

輕輕的敲門響起。

「叩、叩、叩。」

抬眼一看，所內一位表現相當傑出的年輕設計師走進來，表情既靦腆又困惑。

「潘先生，您有空嗎？我有些事想要跟您談談。」

我們兩人在沙發坐下，這名年輕設計師緩緩抬起頭看著我，說：「是這樣的，已經有一陣子了，我覺得工作上好像碰到瓶頸，我覺得自己一直倒東西出來，卻沒有裝新東西進去，我覺得好累，卻還是達不到自己想要的目標。我在想，是不是應該再出國念書，好好充電，提升自己的能力？」

生物技術開發中心汐止研發區，事務所在研究設施專業領域其中一例
（攝影：曾敏雄）

一邊用電，一邊充電

不少人在職場上工作三、五年後，便會碰到瓶頸，有人成功突破，有人苦於無法突破，以爲只要暫別職場請長假或出國進修，瓶頸自然能迎刃而解。我自己也曾有類似的想法。

開業之後幾年，事務所的規模從原來的三人公司，逐漸成長爲十幾人的小型事務所。這其間，一些案子執行順利，但也有很多案子並不順利，有時候我覺得太煩，覺得以前學的、可用的能力好像有點枯竭。是不是應該再出國進修？

但我並沒有馬上再出國進修，因爲，一些有挑戰性的案子出現了。

財團法人生物技術中心便是一例。

當時，台灣沒有任何建築師有經驗，能夠設計出一個包含生物科技研究、實驗與試產的建築物。我接下這個案子，大量閱讀生物技術專業資料、到國外生物科技實驗室和工廠考察、學習先進的專業經驗與知識。也就是說，爲了這個案子，我一邊工作，一邊學習最尖端的國際經驗，雖然辛苦，卻將能力擴展到生物科技的領域。

這個過程使我明白，碰到工作瓶頸時，停下來出國進修並不是唯一的選擇。用手機來比喻，不應該是「電用光了，關機充電」，以爲繼續升學是唯一選擇；而應該是「一邊用電，一邊充電」，不斷以新挑戰來突破瓶頸，持續充電。

持續充電有很多種方式，可以專找大的挑戰來提升自己的能力，如果工作上

沒有大挑戰，也可以幫自己設定挑戰。

怎麼設定？

比如你每次都用同一種方式來處理某一件事情，結果都做得很順暢，如果下

一次再做這一件事情時，是否能試試新的、更好的方式？

現在的知識變化快速，過去以為最好、最正確的方式，或許早就有更新更好

的法子。如果每一次都不是理所當然的沿襲舊法，而是求新求變，就能常保能力

更新。

以我自己而言，事務所成立了動畫組，對外競圖或簡報時常常使用3D動

畫，讓業主了解設計概念及建築物未來完工後的樣貌。我雖然不會做動畫，但是

至少知道新的變化，知道怎麼回事，就算不會操作，也不至於講出外行話，或在

下判斷時過於離譜。

有人可能問：你是個建築師，為什麼會了解動畫？

重要的是態度。

我抱著好奇的心情、覺得「這件事情似乎很好玩」的態度來看它，想要了解

它：既然我覺得好玩，去搞懂它為什麼會覺得辛苦？用這種態度去看很多事情，

過程與結果都會不同。

我跟太太幾乎每天晚上都在「工作」，週末亦然，我們想要知道某些訊息或

資訊就上網查，也會看報紙、期刊和雜誌。我們很少看電視，一年打開電視機的次數可能不超過五次，覺得大部分電視節目很浪費時間。我們的生活過得很豐富，隨時都在學習。

不舒適感只是暫時的

所以，年輕人碰到工作瓶頸時，說要請長假或辭職出國進修，我都會勸他們再好好想想。

碰到工作瓶頸，身心難免不舒適，但你一定要告訴自己，這種不舒適是短暫的，當你克服了，功力就會增進一級。好比武俠小說中的少林武僧練功，在練武、過關的時候，當然不會舒服。

可是，身在其中的人該怎麼克服這種不舒適狀態？

我的答案是：再撐一下！不要在覺得很困難，或覺得熬不過去的時候放棄。

一定要熬完了，學會了，到時候如果還是不想做，才放棄。

學琴的過程就是一個例子。

小女兒四歲開始學小提琴，從此經歷學琴每個階段的瓶頸歷程。剛開始學著用小提琴拉出聲音，覺得很好玩，但聲音並不悅耳，好不容易才克服。她也很幸運地碰到了好的啟蒙老師。當時馬友友的父親馬孝駿（時任中國文化大學音樂

系主任兼教授）領導台北兒童管絃樂團，我們就帶她向馬孝駿學琴。他的教學很有耐性，欣賞並鼓勵她，小女兒一步步晉級，表現越來越優秀。小學畢業之前，樂團很多獨奏都是找她。

後來，馬孝駿覺得年紀大了，移居到法國去，小女兒只好換老師。其中有個老師對學生很嚴厲，還會摔東西，她學得很痛苦。我們夫妻倆就幫她換老師。

當時，蘇正途（現任國立臺北藝術大學音樂系專任副教授）剛留學回國不久，小女兒改而跟他學。學小提琴通常會有很多次瓶頸，蘇正途教得很不錯，讓她都能一關關克服。但後來學校的課業比較重，她就不想學了。

我們夫妻倆對她說：「妳現在只是碰到一些瓶頸，放棄了非常可惜，妳能不能試試看，練到每次上課時，蘇老師都跟妳說『很好』的境界，到那時候妳如果還是不想再學琴，妳就可以不學。假如老師說三次或五次『很好』，那天上完課，我們就買老師家附近麵包店妳喜歡的蔥花麵包給妳吃。」

小女兒經過鼓勵，繼續撐下去。結果有一次她去上課時，蘇老師說了十七次「很好」，讓她覺得很有成就感。這時候的她已經克服了瓶頸與不舒適的階段，當她仍然決定不再學琴，要專心於課業，我們夫妻倆也同意了。

有趣的是，雖然停止學琴，有時候我們夫妻下班回家，在家門外就聽到她的琴聲，因為中學的課業壓力重，她為了紓解壓力就會拉拉琴；這就是克服瓶頸了。後來到英國讀書甚至加入學校的弦樂四重奏團。大女兒也是這樣，壓力大時

會彈鋼琴紓壓，還自己作曲，樂器對她們來說已經是個能享受的工具，不再是障礙，或是件痛苦的事。

克服成長瓶頸

學琴是這樣，念書是這樣，工作上也是。不要隨便放棄，再撐一下，熬過了瓶頸，學會了，才可以選擇放下。撐過去，你會發現沒有那麼困難。

我們事務所在過去三十年來做過將近五百個案子，裡面有各種不同的建築類型，不同的建築領域，不同的業主。我們在很多領域都有很好的表現，後來更變成事務所的專長，這些都是同事們一起克服瓶頸而成就的。如果沒有去試，去通過那個關卡，不僅沒有權利說放棄，也提升不了專業。

比如，剛開始做生物技術中心時，我也沒有設計「發酵槽」的經驗，而其中最困難的是要聽得懂生技界人士在講什麼，不能「知其所以然」至少也要「知其然」；對生技界的事情要多少了解一些，哪些事情應該特別注意，什麼樣的錯誤不能犯，這些都必須要培養。

又比如，科技產業的進步速度非常快，科技公司在蓋廠房時，開出的需求隨時都在變；廠房越早完工，就越快能生產，晚一天完工，業主的損失動輒上億。

為了配合科技產業的特性，我們事務所設計科技廠房時的作業程序與一般案

子完全不同。

一般案子都是一個階段作完才能做下一步，比如完成設計發展階段，才能畫細部施工圖，才能作預算，再申請執照、動工、開挖、按圖施工。但在處理科技產業的案子時，則必須採取「快車式設計」（fast track），剛開始時先掌握廠房的規模多大、生產線的規劃等基本資料，並為了爭取時效，先將基本結構設計好，基地先開挖，再一邊做結構，一邊進行廠房的細部設計。

某指標光電廠房就是一例。廠房晚一天完工、晚一天投入生產，業主就減少約一億的收入，科技公司蓋廠的投資向來很大，動輒數百億，建築只是其中一小部分。面對這種案子，事務所是戰戰兢兢，跟時間賽跑。

執行科技廠房專案的團隊成員壓力都很大，也都曾遇過工作瓶頸，但我們很幸運，許多同仁都能克服困難，順利過關。

過程中，事務所也一起通過了成長的瓶頸。

剛開始，我們倚賴某幾位同仁做這些案子，可是後來越來越多科技廠房找我們設計，案子越來越多，這幾位有經驗的同仁不可能身兼多職。幸運的是，有更多同事加入了陣營，經得起磨練，一起扛下這些專案，共同克服這些關卡，最後他們都成為好手，具備能與時間賽跑之專業能力的人員也越來越多。事務所克服了成長的瓶頸，躍為精準專業分工、兼具設計能力與效率的大型事務所。可以說，新竹科學園區有三分之一以上的科技廠辦是事務所設計的，業主包括台灣高

科技產業的龍頭公司。

回顧這段歷程，我很慶幸事務所在面對每一個瓶頸時都能堅持不放棄，努力過關，提升到新的層次。

下次再碰到工作瓶頸，覺得累，覺得枯竭，覺得不順暢時，別總是想著「關機充電」；先改變態度，不要放棄，再撐一下！過了關，你就能享受成就感，有朝一日，晉級為專業領域中的武林高手。

不以成敗論英雄，克服得失心

一連數週，日日夜夜，事務所辦公室燈火通明，年輕的設計師不斷在電腦上來回修改圖面，為著發想新構想的設計而努力不懈。

模型室內，一雙雙挑燈夜戰、埋首切割保麗龍製作模型的專注眼睛，已因連日熬夜而紅腫，但眼神仍透著堅持，企圖將立體模型完美呈現。

另一間工作室內，三人分頭撰寫設計報告書：另一組人則忙著選音樂，寫腳本，製作電腦模擬的動畫。

夜以繼日，每一位戮力以赴的熱血青年，全身的腎上腺素一併激發，只為了能贏得即將來臨的一項公開競圖案。

歷經兩個月的努力奮鬥，競圖當天，竟有近十家建築師事務所參加，好比各派高手齊聚武林大會，以武定勝負。

競圖結果公布，我們的團隊未能掄元。隨後數日，團隊同仁耿耿於懷，氣氛低迷。

業主的損失

每一個失敗的競圖之後，都是一門可以學習的功課。

我歷經過許多成敗的考驗，看見同仁因競圖輸了而情緒受影響，我總是鼓勵他們：

「第一，在專業上，業主沒選我們是他的損失，有一天他終會知道，再來找我們時，就會變成長期夥伴關係。其二，如果是我們努力不夠而未獲勝，也應該嚴厲自我檢討，從失敗中汲取教訓。最後，若是因為非專業因素而沒有選我們，那麼，從信仰的角度來看，只有體認『有捨才有得』的真諦，盡快調整心情，去面對下一次挑戰。」

第一種情況，我們很專業，為什麼業主不選擇我們？這又為什麼是他們的損失？我們事務所曾經參加一所私立大學的活動中心競圖案，結果揭曉，我們獲得第一名。本來應該慶賀，卻有不當勢力介入，學校要求我們與第二名的事務所合作，一起設計。我們覺得這樣窒礙難行，綁手綁腳。不料，正尋思該如何配合時，學校又決定更換建築基地，且因基地改變所以重新辦理競圖。我們一聽，覺得事有蹊蹺，主動放棄。另一家事務所因此獲得設計活動中心的機會。

過了幾年，這所大學要興建新的館舍，但他們不再競圖了，而是直接找上我們，交由我們設計。我們每設計一棟，學校又繼續委託我們設計另一棟，接

續做了三、四棟館舍。

在這個例子中，我們雖然贏得競圖，業主卻選擇了「第二名」的事務所。但或許是受了非專業因素的影響，結果業主反而吃了虧，卻也因此重新發現我們事務所的專業性。後來當出現其他設計需求，業主第一個想到我們，雙方也成為長期夥伴關係。所以，只要堅持專業不喪失信心，也許一開始是「失」，後來卻有一連串的「得」。

我盡力了嗎？

第二種情況，如果是努力不夠而未能獲勝，就該嚴格檢討，從失敗中汲取教訓。

有一回，我們參加另一所私立大學館舍的競圖案。因為基地就位於大學入口的醒目位置，團隊成員對這所大學用情很深，耗費近三個月時間，希望利用突破性的設計，一舉翻轉這所大學的校園意象，讓這所大學的校園風貌能與其聲譽相輔相成。

競圖結果公布，我們輸了。

經過檢討，真正的問題或許出在簡報技巧。

這所大學規定，競圖時，每家事務所的簡報時間僅有十分鐘，比一般競圖的

簡報時間更短。我認為，我們的設計絕對是最適合這所大學的；但我們既然企圖以創新設計來說服評審委員，就更需要針對這短短的十分鐘簡報時間，演練一個一針見血、扭轉刻板印象的簡報方式。

可惜，競圖當天，我們的簡報平鋪直敘，評審委員還來不及被我們說服，十分鐘就到了。這一點，我們真的沒有做好。

當競圖失敗時，我雖不免難過，卻會自問：「我們盡力了嗎？」是否解決了業主的問題？設計是否有清楚的訴求？簡報的臨場表現如何？符不符合主辦單位的期待？先前是否勘查過競圖簡報場地？事前準備工作夠不夠充足？

失敗並不可怕，能從中檢討，學習教訓，這一次的失敗經驗就有其價值。未來在專業上也能避免類似的狀況再發生。

把結果交給上天

第三種情況則是非專業因素導致的失敗。面對這種情況，不必陷在失敗中懊惱，應該體認「有捨亦有得」的真諦，盡快調整心情面對下一個挑戰。

我赴美十多年後回國參加的第一個競圖，中正紀念堂，就是一例。

當時，我請假回國協助學長的建築師事務所團隊參加中正紀念堂的公開設計

競圖，主辦單位要求提出「現代式」的設計。我們辛苦了兩個多月，競圖結果公

布，我們團隊獲得第一名，大家都欣喜若狂。

然而，當時仍是「高層說了算」的年代，官員向蔣夫人請示意見，蔣夫人決

定選用第二名的「傳統宮殿式」造型。我參與的團隊就這樣落選了。

當時的我才三十幾歲，對於這個結果很不能接受，心中充滿著憤怒與不滿。

我不斷自問：「為什麼教育我成長的台灣社會，還會出現這樣的不公？」「為什

麼這件事情會發生在我身上？」

我向上帝禱告，聆聽從上面來的答案。

想像你沿著一條路走，覺得理所當然應該這麼走才對，這時候，上天伸出一

隻手擋住去路，祂讓你轉個彎，或要你往另一條小徑走去。後來，你才發現，繞

遠路才是比較適合你的路。當初的你不明白為什麼有人要擋住你的路，這種障礙

為什麼會發生在你身上；但是祂從上頭看，看到所有的狀況，知道怎樣才是對你

最好的，祂也知道，對你最好的，你不見得覺得最順利。有時候，你該接受某種

程度的磨練才會變得更好，你和我，都是祂整體計畫的一部分。

聖經上有這麼一個故事：陶匠跟陶土。

陶土只是原料，它不曉得自己會變成什麼，它或許張望一下，看到遠方的玻

璃瓶，於是希望自己變成玻璃瓶。但陶匠有他的整體計畫，他知道該把陶土做成

什麼才是最好的安排；他會幫陶土設想，也許是做成一只放翠玉白菜的盤子，或

是一個尋常人家每天吃飯使用的陶碗。

所以，陶土不需要強求自己成為玻璃瓶，它只要盡力讓自己成為有用的、有彈性的、可塑性強的材料，當陶匠覺得它適合成為什麼，就能做成一個最合適的物品。陶土就是人，陶匠就是上帝、或是那冥冥之中的力量。

這個觀念，我終身受用。

回到中正紀念堂的例子。

雖然我們很專業，並獲得第一名，卻受到了非專業因素的介入，但也讓我更加體認「有捨才有得」的真諦——我們全家決定回國定居，我投身台灣建築界，太太發揮使命感在大學教書。

而中正紀念堂，由於一開始就有非專業因素介入，興建的過程風波很多，中選的建築師事務所在設計與執行上也相當辛苦，後期甚至還需要工程顧問公司投入參與。

我事後覺得，如果當初真由我們團隊設計執行，那麼，團隊或許難以倖免於類似的風波。

多年來我有太多類似的經歷。不論是競圖失敗，其他攸關成敗之事，或事情不如所願，當我盡力了，我就把結果交託上帝，我知道祂會幫我安排，也就不會患得患失。

事務所曾好幾次面臨難關，損失了某個很想要的設計案，但不久後就會有案

子正好遞補上來。事務所也曾面臨經濟風暴、金融海嘯等大環境的艱困考驗，內部出現危機感，開始討論該如何因應；巧的是，這些因應的制度或措施，總是成為我們迎向下一波新機會的最佳準備。於是，「年年難過，年年過」，過得還不錯，近三十年來，事務所就這樣生存、茁壯。

俗語說「塞翁失馬，焉知非福」。凡事務求盡力，屆時不就水到渠成？

一九九五年，西班牙，樹蔭下的潘冀

PART 3

學會管理魅力
扎穩工作能力的基本功

走入少的路，培養膽量和熱情

「你們放心，我離開之後，不會帶走任何一個業主。我想從零開始，試試看用自己理想的方式能不能行得通……」離職之前，我對前合夥人如此承諾。

我戒慎恐懼籌備開業：找辦公室、裝修、購買家具、申請電話線、催人、面試、設計信封信紙，一個人處理大小瑣事，然而，微妙的思緒偶爾如螞蟻般悄悄爬進腦海：「剛開始都沒有業務進來的話，我會不會緊張？」

開業第一天，坐在辦公桌前。如我所願，從零開始。

我沒有出門找業務，而是振筆疾書專心編撰公司簡介，我覺得有系統整理自己過去十四年的專業成績，就能具體示人，比較容易取得業主信任。

專注工作時，光陰流時鐘滴答滴答，日光斜影自長而短，繼而拖長尾巴。

工作終了，思緒又如螞蟻般爬進腦海：「如果都像今天這樣只是自己在籌劃，卻沒有業務進來，我會緊張嗎？」

「當然會。」

不免費打草圖

我回國後加入學長創始的事務所合夥工作四年，做過五十幾個案子，在業界已經有些許知名度。開業後，一些嗅覺靈敏的房地產開發商、土地掮客便登門拜訪，探尋與我合作的機會。

台灣的房地產有個不成文做法：開發商、掮客拿著一份土地資料找建築師免費打草圖（初步規劃與設計），他們再以此草圖為基礎去說服地主。也就是說，他們找上建築師時，常只是「尚未成案」的試探而已。

假如建築師真的免費打了草圖，案子成功了，建築師就可能繼續合作；不成功，建築師連工本費也收不到。建築師極可能打了二十個不同案子的草圖，只有一個案子成立。而且這樣的成功率已經算是高的。

開業初期雖然還沒有業務可做，但我認為這種做法是不對的。

專業應該被尊重。業主期望專業者把事情做好，就該付出應有的代價。這是我根深柢固的觀念，也是我在美國學到的「尊重專業」。

因此，當房地產開發商找我免費打草圖，我會婉表示：「非常謝謝你，我覺得很榮幸。你要我做的我一定可以幫你做好，也會按照時間做出來。但是，我需要一定的工本費才能幫你做。其實，對你們來說，這一點點工本費是很少的

投資，未來案子成功了，這工本費仍然算在整個設計費的一部分，你不會重複付錢；假如案子不成功，我花了時間力氣打草圖，也值得你付最起碼的工本費。」

我繼續表示：「假如一個人要做二十個不同的免費草圖才能有一個成功，那他花在另外十九個草圖的成本會轉嫁給誰？當然是轉嫁到成功的案子上。但算一算，他花在你的設計案只有二十分之一的時間，是誰比較吃虧？你應該委託一個好的人才，付他合理費用，讓他用足夠的時間與資源，專心幫你規劃設計。」

這是很簡單的道理，很簡單的堅持，也是很簡單的取捨：有所為，有所不為。我不接受純投機的業主，我相信有心把事做好的業主，就會與我合作。

結果，聽了我的說法，有些人說要回去想一想，從此不再登門；也有些人能接受，後來持續不斷與我們合作。

當時大約百分之九十五的建築師都以房地產為主要的業務來源，也似乎比較容易獲利。但我不想競爭大多數建築師主攻的市場、不喜歡應酬文化、也無法苟同免費打草圖的做法，既然房地產市場不符合我的理想，我就對自己說：「光靠房地產的案子是活不了的，必須另闢蹊徑。」

尋找能溝通的業主

開發業務時，跟不同領域的業主打交道，感覺甚是不同。

我在國外建築師事務所工作的十多年裡，設計興建過住宅、大學建築、醫療研究設施等。回到台灣之後，我發現自己與大學建築和醫療研究機構的業主較能溝通；他們與大多數房地產的業主大相逕庭。

事務所最早的案子──海洋大學，就是一例。

我還在美國紐澤西州的事務所工作時，時任高雄海專校長的鄭森雄曾赴美國考察，他是我太太的大學同學，因此來家裡小敘，把許多想法說給我聽，也問我一些專業意見。

後來我回國工作，鄭森雄邀請我協助他整頓高雄海專的校園。接著我開業了，他則調升海洋學院院長，他知道我的經驗與能力，再度找我去幫忙。

海洋學院在一九八九年才改制為大學，改制之前，海洋學院並非教育部眼中的重點大學。

鄭森雄認為海洋學院有許多需要整頓和整體規劃之處，他經過觀察、設想、分析，判斷學生真的非常需要某些設施時，就會找我商量，選地點、幫他做初步規劃，他再以此為根據，向教育部申請經費。

他很有具體規劃與預算概念，加上說服力超強，一點一滴說服了教育部。

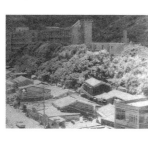

左：海洋大學更新前的景象

右：海洋大學更新後，校園一隅

於是，從海洋學院的大門、餐廳等增建的小案子開始，我一路協助他實現具遠景的整體校園規劃。比如，舊工廠增建餐廳案，工程總經費只有新台幣八百萬元，我想盡力設計方法，在舊工廠門面上增建兩百八十坪的餐廳，與後頭的舊工廠串連起來。類似的大小案子一點一點調整了校園面貌，他擔任校長九年間，整座校園風貌煥然一新，全然翻轉。可以說，海洋大學是我開業以後的第一個案子，也奠定我們事務所在台灣設計校園建築的基礎。

令業界與我自己都驚訝的是，這九年間做的大大小小案子，包括舊建築翻新、修改，在關鍵位置上興建新建築物以串連整體校園風格，十數棟建築物的工程總經費不到新台幣五億元，相當可憐。相較之下，後來中正大學邀請我們設計圖書館，一棟建築物的工程總經費就高達新台幣八億五千萬元。

我想表達的是：你能否與業主溝通，業主能不能懂得你的經驗與能力、給你尊重與信任，攸關你是否能把事情做好。

這點看來，我相當幸運。

我們夫妻當時都在學校任教，不時接觸留學回國的朋友，我跟這些人談話比較能得到共識，對方也比較容易分辨我的專業。我感覺，自己在這方面應該能運用過去累積的經驗。

比如，業主跟我談過，再跟另一位只做小型建物或房地產的建築師談，業主就能分辨誰最適合。經過這種接觸，一些小小的業務出現了。慢慢的，大學、研

究設施、高科技產業領域的人來跟我談，他們了解專業有其代價。我們事務所有許多尖端科技的業務都是如此得來的。

而且，往往在與朋友不經意交談中，直接或間接談到有關建築設計的問題；他們在對話中，也很容易判斷我的「斤兩」。

比如財團法人生物技術開發中心還在籌備時，台灣還沒有生物技術相關設施設計經驗的建築師。有一回，我偶遇執行長，他提及籌備事宜，於是我們聊起來。後來他找了好幾名建築師討論，也正式找我們諮詢。

我雖然沒有設計生物技術設施的經驗，但我設計過實驗室，具備吸收新知識的能力，閱讀外文對我來說也不困難，這些很重要。我們為此出國參觀，向其他國家的生物技術公司與發酵槽製造商學習。當我擁有這樣的條件，業主也明白我的能力，覺得可以相信我，在充分溝通的合作下，案子得以順利成立。事務所剛開始的業務大多不是透過競圖得來，原因在此。

從科學園區大門到科技產業

我開業前曾說，不會帶走前一個事務所的業務。開業後，說不就不，敲門的囉嗦事當然不會做。

然而，一段時間之後，有些先前服務過的業主找上門來；後來，他們甚至成

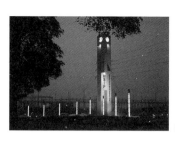

新竹科學園區大門，事務所在竹科的第一個案子

為貴人，向其他業主推薦我。

新竹科學園區大門就是一個例子。

我在前一個事務所時，曾設計新竹清華大學的行政大樓與會議中心，頗受當時校長張明哲賞識與照顧。他的頭腦好，思路清楚，是虔誠的基督徒，也很支持鼓勵我這後生晚輩。

張明哲後來擔任國科會主委時，我已開業了。有一天，新竹科學園區管理局副局長打電話給我，他表示，園區有些新建設想要嘗試與不同的建築師合作。

我與副局長素昧平生，他說因為沒有合作過，想先請我設計科學園區大門，工程總造價只有新台幣兩百萬元。

我毫無背景，這費用雖少得可憐，我仍然接下案子，希望能以實力創造口碑。結果，完工後大家都很滿意。竹科管理局之後又繼續請我設計園區的三、四期廠房。

我好奇詢問局長，當初怎麼知道我？

這才明白，原來，園區先前由其他事務所設計興建一、二期廠房，卻不太符合使用需求。但管理局須陸續規劃興建三、四期廠房，為此相當頭痛。由於科學園區隸屬於國科會，局長在業務會報時提起此事，國科會主委張明哲便推薦我，說：「你們可以找這個人試試看，他有不錯的國外經驗。」

說起來，張明哲真是我的貴人。但是，他卻從未向我提起此事。

三、四期標準廠房完工後，我們又陸續設計了六、七、八、九期等標準廠房，接觸過事務所的人都知道我們做事的基本態度與設計品質。後來，不少向園區租用標準廠房的科技廠商發展較佳，想要自建廠房，尋找建築師時自然就會打聽到我們。於是，華邦電子、智邦電子、聯合光纖、台灣光罩等科技廠房，就這樣成為事務所的業主。經過一、二十年，新竹科學園區幾乎有三分之一的科技廠辦都由我們事務所設計規劃。

如果沒有貴人，就沒有科技產業的門路：如果不能邊做邊學，吸收各種新知，更無法奠定我們在科技產業的核心競爭能力。

從科學園區大門到科技產業，我體會到，不論再小的案子，把事情做好，不斷自我要求與學習，貴人來了，機會就不會流失。

社交練膽量，不覺自己矮人一截

我與太太都是中產階級公務員背景家庭出身，並非出身權貴，不具備特別的背景條件。

不過，開業後，總有人邀請我們參加一些需要面對上流社會、權貴人士的場合。太太參加過崇她社，我參加過獅子會、長春藤聯盟、美國大學聯盟等，都是精英式的場合。我們參加的出發點並非攀權附貴，而是因為並非權貴出身，才覺

① 達碁科技後與聯友光電合併，更名為友達光電。

得應該練膽量，了解應對進退的分寸，跟人互動時怎樣表現才自在，不會覺得矮了一截或心慌慌。

爭取業務時也需要練就這種膽量，培養自己的分量。

我一直覺得，建築師的專業有其權威，不比其他人矮一截，我跟最高首長、市長、國防部長報告時，都是平起平坐。因為，我是建築方面的專業，對方需要這樣的專業協助，我簡報給他聽，是在專業上提供資訊，這怎麼會是矮一截？自信的建立與態度很重要。

所以，我常常提醒事務所的同事偶爾參加類似的活動，不要覺得沒有資格跟身分參與這樣的場合。這種信心是需要練習的。

另外很重要的是動機，我們不是去跟貴夫人比包包或珠寶，我們既不羨慕、也並不喜歡。我們應該當作一種社會的體驗，增加眼光與視野，知道這些人士如何生活。有機會不妨參加，但不應該沉迷、不要不擇手段強出頭，或想盡辦法要變得跟人家一樣。

達碁科技①的廠房就是一個例子。

我曾經幫宏碁集團設計他們的龍騰系列住宅。後來施振榮娶媳婦，在圓山飯店宴客，我有幸受邀去參加。

晚宴以自助餐形式進行，賓客拿了菜餚就找位置坐下。坐定之後，我對面坐著兩位正在聊天的賓客，雙方不認得，便禮貌打招呼，才知道他們是李焜耀（現

工作之餘,潘冀亦參與各類文化社交活動。二〇〇九年,
潘冀(右一)參加「SKETCH UP!台灣當代建築師手繪稿聯展」
(攝影:汪德範)

任明碁電通與友達光電董事長)與陳炫彬(現任友達光電副董事長)。他們問我在做什麼?我說,我是建築師,台積電正在設計與建中的三、四廠是我做的。

李焜耀與陳炫彬主動表示,曾經委託其他建築師設計廠房,但是出現很多問題,讓人不太滿意。我們聊了起來,交換設計科技廠房的意見。他們表示達碁科技有個新建廠計畫,想讓我們試試看。就這樣,在一個喜酒宴客的場合,無心插柳,得到了這個業務。

所以,年輕人不應該畫地自限,不要因為「我不是大人」就拒絕接觸與體驗不熟悉的事物。只能在原有的圈圈中生活,跨不出去,真的很可惜。

開業之初,沒有案子時當然會擔心;但是,接案子沒有捷徑,貴在堅持自己的價值觀,培養自己的能耐與膽量,找到能懂你的業主,把事情做好,貴人自然會來。

看見別人的天才

辦公室安靜無聲。

離職前，我雖然承諾不挖角，不帶走我培訓的建築人才。但是開業之後，這些人甚至沒有來鼓勵、加油打氣。

不能否認，心中確實有點酸楚。

不到一秒，我反問自己：「我才剛開業單打獨鬥，只是間未來不確定的小事務所；先前工作的事務所有規模、制度也健全，人家為什麼要來跟著我？」

但即使規模尚小，資源不足，我還是要想辦法尋找好人才。

開業近三十年來，在許多奉獻心力的同仁們一起努力下，我們事務所已經成長為全台灣規模最完整、設計力、效率、品質與制度都能與國際看齊的建築師事務所。現在，總是有不少人問我：「你是怎麼找到這麼多優秀人才的？」

坦白說，開業初期我並沒有很多選擇：事務所規模小，經費只夠任用一、兩個人，為了找到對的人，確實很辛苦。

有句話說：「人對了，事情就對了。」

如何從零開始，找到志同道合的好人才？我大致可分享以下幾個做法：

從教學中尋找千里馬

剛從美國回台灣時，我一邊在事務所工作，一邊在大學的建築系兼課。

通常，上課到第二個禮拜，我看到學生就能叫得出名字，許多學生對這點都印象深刻。

建築設計與個人的成長環境密不可分，在鄉下長大的孩子，對設計的想像絕對與都市小孩不同，這是我因材施教的理念。通常，我會請助教讓學生在第一個禮拜上課時交出一頁Ａ4大小的自我介紹，並附上簡單的作品。上課時，我叫到每個學生的名字，看著他的臉孔，對照著自我介紹，自然而然就會記住他、他的家庭背景、經歷、長處與作品，並且用適合的方式來教導他。有些星期五傍晚，我上完課準備開車回台北時，也會讓幾位順路的學生搭便車回家，我記得他們的家在哪裡，學生全都喜出望外。

我很幸運，開業時已經指導過一些學生，也了解他們的個性與潛力；我心中有個「底」，知道哪些學生比較能志同道合。而有些學生在被我教導的過程中，也認識、了解、信任我，於是，我開業之後，他們就來事務所做事。我也按照他們的能力與長處培養他們，發揮他們的潛能。

一九八一年，潘冀和兩位高足，左邊的陳潔生現已是事務所主持建築師之一

比如，有個做事很認真的學生畢業後去當兵，我一直跟他保持連絡。在役期將屆之際，我掐指一算，他們可能要退伍了，便主動打電話邀請他來事務所上班。這個學生退伍後果真來事務所報到。他做事嚴謹、工作與學習齊頭並進，許多大型專案能從頭做到尾，還主動為事務所建立制度。這個學生，就是事務所現任主持人之一的陳潔生。

有個學生準備出國留學，畢業後先在學校當助教，並請我幫忙寫推薦信，我毫不猶豫便提筆寫信。他收到哈佛大學的入學通知時特別來感謝我，我很為他高興，拍拍他肩膀說：「恭喜你為學校爭光！」

他到美國波士頓留學之後，有一回，我正巧要到波士頓出差，順便探望女兒，我想，他就在波士頓念書，何不主動約他喝杯咖啡？於是，我們就在波士頓見面，聊著他的學習心得與國內外建築趨勢。雖然他當時還不確定該留在美國工作或回國服務，在離開波士頓之前，我仍懇切地對他說：「你如果要回台灣，可以來我們事務所看看。」

後來他學成回國，真的進入我們事務所工作。現在，他，蘇重威，同樣是事務所主持人之一。

實習薰陶人才

剛開業時為了做競圖，有時會邀請系上學生來事務所實習，幫忙製作模型等等。在這過程中，很能了解學生的潛力與主動上進的程度；學生也能了解我們事務所的工作型態與理念是否符合他的期望。至今，我們有許多同仁都是過去在事務所實習，後來進入事務所工作的。

比如鄭榮裕——開業初期最會畫天花板的設計圖，綽號「天花王子」的實習生，後來便進入事務所工作。如今也已是事務所的主持人之一。

到現在，一些資深同事聚會時還津津樂道著以前實習時幫忙做模型、完成之後，我開車帶大家去圓山聯誼會喝咖啡，他們卻吵著要游泳的景象。

我逐漸發現，實習是薰陶人才，涵養性格與做事方法的最佳辦法。

有個學長的孩子不愛念書，高工畢業就去當兵三年半，退伍後仍不確定未來去向。學長來找我請教建議，後來問我：「我兒子可不可以到這裡試試看？」

學長的兒子進事務所之後，我觀察他的做事態度，發現他非常聰明，做事嚴謹一絲不苟，在經過更多實務磨練後，非常適合擔任品質管控，這其實是建築師事務所很重要的環節。果然，他把品質管控的工作做得非常好，在事務所一做就是二十幾年，規劃建立了許多品管制度，現在是事務所的協同主持人，蔡恆升。

還有個朋友的孩子，國中畢業後輕鬆考上高雄中學，結果第一年就留級，每天都在玩，作風吊兒郎當。他父親因與我太太同行，聊起這件事時非常頭痛，不知如何是好。我們讓他把孩子送到事務所暑假實習，看看孩子到底喜歡什麼。

當時，這孩子才高中一年級。他不是科班出身，無法協助做建築相關工作，我們就請他做圖書分類整理、登記編目，他乖乖地坐在圖書室。

沒想到，原本每天早上賴床、遲到的孩子，竟然願意自己搭公車從天母到市中心的事務所上班。傍晚六點鐘看到同事還沒下班，他也不好意思離開，一整個暑假都非常認真做事。父親看到孩子的轉變，簡直無法置信。

這孩子後來說，他看到事務所的人認真做事，就覺得自己不能再無所事事、漫無目標。暑假過後，他回到雄中專心讀書，隔年全家移民紐西蘭，他在紐西蘭完成高中與大學學位，再到澳洲讀研究所。現在，他每一年回台灣都會回來看我們，非常感念事務所。

我最有成就感的並不是幫助天分好、表現佳的孩子，而是幫助載浮載沉、沒有自信、瀕臨邊緣的孩子找到方向。這個孩子待在事務所一個暑假，整個人就改變了，使得我更加明白，我們事務所是一個實習的好環境，並不是直接培養人才，而是薰陶人才。

每年暑假，事務所都歡迎學生或朋友的孩子來實習，一個暑假將近三十位實習學生，來自澳洲、美國、加拿大、歐洲、英國。實習就像是一個平台，孩子們

學生在教師節寄來的賀卡，內文提到「您教了什麼？吃個便當就忘了！但印象深刻的是您照顧學生的細心、耐心……」，言詞之間令人莞爾。

（卡片製作：謝偉士）

能得到事務所的薰陶，能跟來自世界各國的人做朋友、互動交流，後來回學校都表現得很不錯。我也抽空跟他們座談，盡力記住每個人的名字；中午在餐廳排隊吃飯時，主動跟他們聊天。

感動的是，大部分實習生離開時都會寫一張卡片給我，寫下自己的感想；有些人甚至親手做了紙雕卡片送我。有一天，我讀到二〇〇九年某一期英文《美國建築實錄》雜誌的「未來建築新秀」專題報導，其中有個被選為新秀的女孩子就曾經在我們事務所工作，大家都覺得與有榮焉。

這些實習學生來事務所工作，必須遵守事務所的工作規則，自己登記上班、下班時間與加班時數，我們也會給付正常標準的薪水，絕不虧待。我們希望他們看待自己是做正職工作，能誠信，有正確的工作態度，有責任感，這些都跟才華一樣重要。建築設計的才能可以培養，但是，正確的價值觀與做事方法卻要經過薰陶。

識人、用人、磨亮鑽石

從開業以來，我從不放棄登報徵人。我當然希望能找到一些已經有工作經驗的人才，但因為他們不是自己教導出來的，所以，第一關就是要篩選出能符合事務所價值觀的人才。

只是，報紙分類廣告小小的空間只能寫幾個字，該怎麼讓應徵者知道我們事務所的價值觀？於是，我的廣告詞是「高水準建築師事務所」。

果然，許多應徵者都是受這幾個字吸引而來，大多是先前在其他建設公司或事務所工作，不能認同走後門、靠關係、專業不受尊重的工作環境。當他們在面試時聽見我講述事務所強調尊嚴、專業、正規做事的價值觀，都很高興。

其中有位應徵者是學土木工程出身，談吐、儀表與想法都很不錯，可惜先前在親戚的營造廠當工頭，沒有好好被培養。我覺得他應該可以變得更好，所以他進事務所後，我並沒有讓他負責工務或工地，而是先培養他做預算。兩、三年間，我發現，他做預算時考慮事情很清楚，很周到，也能看懂建築圖，跟廠商談價錢相當有為有守，對於建築設計亦講得頭頭是道。

接著，我讓他負責管理工務部門。結果，他很懂得溝通，連工地裡年紀比他大的資深老手都願意聽他的，對他很服氣。後來他主動為工務部門建立許多制度，也為事務所打下工務與品管的基礎。

事實上，事務所本來就有各種環節，需要各種人才。我不敢說我懂得用人，但他，事務所的主持人之一，黃種財，應該是在我特別挑選下，才發揮了最大的長處。

認同事務所的價值觀而進來服務的同仁不勝枚舉。

早期有位甫退伍的應試者看見「高水準建築師事務所」廣告而來應考。面試

時，他描述他在六軍團中負責監造的工地：柱子粉刷完畢，用鐵角尺壓三個地方皆須九十度角；牆面用六尺長的直尺壓住，連一百元紙鈔都無法穿過去才算通過。於是，我請他為我們事務所的工地把關品質。

他管理工務部門時，每天上午九點鐘前已經完成幾個工地的巡視，業主還沒提出疑問，他早已掌握解決方法；有一次業主詢問梁柱結構，他甚至當場背出每根梁柱的號碼，令業主刮目相看。

二〇〇一年，我們的業主在上海蓋廠房，當時上海的生活環境仍頗不便，他接下挑戰長駐，圓滿完成任務。在事務所的歷練中看見他堅持原則、任事持久的特質，二〇〇五年我們便擢升他擔任上海分公司負責人。他就是事務所的主持人之一：黃智隆。

好人才不一定為我所用

每年都有一些同事來找我懇談，他們可能是因為要接掌家裡的事業必須辭職，可能是想要自行開業，也可能是不適應台灣生活環境而想到國外發展，不一而足。

有人問我：「辛苦培育的人才要走，不是很難放手嗎？」

當人才選擇離開，我固然不捨，但平實來說，人才進進出出、來來往往往是正

一九九一年，事務所經營團隊

常的，人才流動是自然現象，我們只能接受它。事實上，我們不可能、也不需要永遠都是同一批人在工作。每個人想離開都有他的原因，當他想離開，我們就應該放手，並且祝福他。

有些核心人物歷練過各種環節，「畢業了」，想自行開業，如果我們雙方默契良好，他的作品也好，讓他出去開業並非壞事，未來，他或許能與事務所合作。事實上，事務所拿到一些較小規模的案子，也會視情況轉介給離職開業的同事，由我們幫他背書；這些前同事拿到大規模的案子也會找我們一起合作。

有些人雖然還沒「畢業」，只是想要尋求不同的人生歷練，我也會祝福他，並常常與他們保持聯絡。在一些特別的場合如尾牙、讀書會裡，邀請他們回來參加，分享他們在外面工作的點點滴滴與心情。有趣的是，他們看到我，知道我懂得他們在外面的遭遇，也會跟我「吐苦水」，或向我「取暖」。

「你難道不擔心這些人會知道你們的業務機密嗎？」外界人士不免好奇。

我只是想，每個人都需要被關心；將心比心，假如他沒有來參加我們的聚會，是因為我們忘記邀請他，那麼，他的心裡一定不好受；如果他來了，有什麼困難或狀況，我們就希望能了解，看是否能幫上忙。

不過，很多離職同事出去轉了一圈，最後還是回到事務所來工作。長遠來說，這樣的人生歷練也有助於培養人才，對事務所不見得沒有幫助。

管理學上講究「留才」；對我來說，留在我們事務所是一種「留」，留在世

人不是生產工具

我除了運用各種方法來陶冶人才，也結合能力與經驗俱足的建築師一起合作。比如許多大型國際競圖，我們會與跨國建築師事務所一起合作；一些我們事務所經驗比較不足的大規模專案，也會主動找經驗豐富，在該領域較權威的國外事務所合作。除了國際合作，我們同樣與國內的優秀建築師相輔相成。

有些新人或實習學生經過事務所二樓一間典雅的辦公室都會覺得很奇怪，為什麼裡面坐著一位很有氣質的女士？中午到員工餐廳用餐，也會看見這位女士跟大夥兒一起用餐，大夥兒都稱她為「王老師」。她，就是王秋華建築師。

王秋華曾與我們合作中原大學張靜愚紀念圖書館等案子，也在事務所的很多重要案子擔任顧問，跟我們一起開會，提供許多寶貴的意見；不少年輕設計師都將她當作老師請益。事務所為她保留固定的辦公室與秘書，協助處理她的各項事務，尊重她的經驗與價值；而她也天天來上班，樂於提攜年輕後進。

我相信，建築設計需要歷久彌新，也需要與時俱進；事務所需要新舊人才時時交會，各取長處，產生各式各樣的激盪與組合，激發不同的創意。而這些，都

是連結外界優秀人才的好處。

回想開業之初，從零開始，我憑著一些自己摸索的方法，找到志同道合的人才；雖然過程中有許多人才流動，卻有不少人最後選擇回到事務所一起並肩作戰，也有不少新人與實習生共同來此付出與成長。

有人問我是如何讓這個局面發生的？我想了想，說：「你要想，每個人都是一個人，不是一個生產工具，能這樣思考，就不一樣了。」

假如只是一個資材，那有用就用，沒用就丟；但是，人都是有價值的，都可以發揮更大的價值，我藉由教書或事務所薰陶，就是希望引發人的才能，給人機會，讓他發揮最大的價值。

其實，上帝看人也是這樣的。

如果上帝只用一個絕對標準來看人，就像拿一把固定的量尺來衡量每個人；真是那樣，那每一個人應該都一無是處、或長處很少。然而，上帝不是這樣的，祂還是很關心每個人，在祂眼中，每個人都很有價值，即使有缺陷也仍然有價值。身為凡人的我們，當然沒有上帝這種寬廣的胸懷，但是既然我們可以被上帝所愛，當然也可以盡一點力去關心、去愛別人。

抱持這個態度，我從開業時努力尋找合適的人才，至今有許多人才幫忙事務所茁壯，事務所的做事方式也為建築業界創造出一些可參考的模式，對我來說，不僅幸運，也覺得安慰，且引以為榮了。

向心力滿點的七個方法

一位甫轉職到事務所的設計師，每天早上踏入辦公室，沿著狹長的小徑前往自己的座位時，小徑兩旁座位區的同事一抬眼，便對他微笑道早安。一個早上他至少要道五次早安。他一開始不明白：「為什麼我們事務所的人，臉上隨時掛著微笑？」

「您早！」

「你早啊！」

「早啊！」

「早安！」

「早！」

另一位設計師剛進事務所工作時，看到大家的桌上擺放著公仔、盆栽、相框、魚缸、乳液、牆上高懸著自行車，高興地說：「這裡真好。我之前上班的事務所規定桌面必須一塵不染，禁止在座位上放置個人物品，甚至嚴禁上網。」

業主或廠商到我們事務所洽公，會後，同事邀請他們到我們的「員工餐

廳」用餐，他們一聽，紛紛面露欣羨。

不只是新進員工與廠商，許多業主、新聞媒體記者來造訪，都認為同事很自得、互動融洽、步調不快不慢，事務所很有「家的感覺」。這或許與我開業以來強調的一些做法有關。

全員共享免費午餐

我的基本出發點是，大家一起辛苦，成果當然是大家一起分享。

開業第一天，全員只有三名，午餐時間到了，我們就在事務所樓下的餐廳包了一桌，共進午餐。近三十年來，不論事務所規模成長多大、有多少位同仁，我都堅持由公司出錢，全員共享免費午餐。

為什麼這項做法如此重要？

我覺得，同事在上班時間聚精會神在工作上，大量耗費精神，與其「傷腦筋」後還要再花時間精力尋找地方吃飯，不如由公司提供午餐讓全員共享。

用餐時，身心比較輕鬆，大家在這種心情與場景下聊天、談話，增加互動與接觸，對彼此都有幫助。提供午餐的做法，邊際效益其實很大。

此外，事務所的財務和帳務一清二楚，絕不做假帳。開業時，所得稅法中有

一項伙食費是免稅的，可核報當作費用，每人每月可享有新台幣一千八百元津貼。近三十年來，儘管國家經濟發展已經不可同日而語，稅法的伙食津貼卻從未調漲，仍然是一千八百元。既然事務所要向國稅局核報這筆費用，就應該真正提供伙食給員工，讓全員一起共享午餐。

事實證明，這個做法的成效頗佳。

開業初期，現為主持建築師之一的鄭榮裕還是中原大學學生，每當事務所比圖、競圖時，我們就請他來幫忙做模型。午餐時間一到，全員放下工作，不假思索前往樓下餐廳用餐，席間無話不談，感情融洽。

事務所主持人黃種財進事務所時，員工人數已經成長為十五、十六位，我們聘請專人煮午餐給同仁享用，同仁用餐完畢輪流洗碗，偶爾也自己輪流煮麵。直到現在，黃種財還很想念早期煮麵的日子。

一九八七年搬到仁愛路現址時，員工人數成長到四十、五十名，我們設置了員工餐廳，由專業供應商供應六菜一湯，全員仍共聚一堂用餐。現在事務所這個大家庭的人數早已超過二五〇人，在台北所內上班的也超過一百人，我們甚至必須分兩梯次輪流吃飯。

每天用餐時，大家見面互相寒暄，關心對方生活狀況，交流工作上的點點滴滴，凝聚力與向心力很高。新進同仁亦能藉此很快跟大家打成一片，融入這個大家庭裡。

一九九九年，台北市仁愛路靜巷中，事務所同仁大合照

外界的人來訪，看到這種融洽的情景都覺得很新奇，也很羨慕。

從經濟的觀點來說，免費午餐是很小的投資，這麼多年來，卻能產生如此大的邊際效益。

有趣的是，擔心同事吃不夠，菜色供應往往特別多，午餐常常會有剩菜，我們便歡迎同事打包回去。去年，有位單身同事雀躍的說，他每天外包「晚餐」，一年以後，省下來的餐費讓他買了一台液晶電視，笑得闔不攏嘴。

事務所是我們的家，每天相處的同事親近如家人。

一家人不是應該一起吃飯嗎？

老屋裡的事務所、如家的空間

我一直覺得，事務所應該像家一樣，有家的氛圍。

早期，事務所雖然只有三、五個人，我考量租金可負擔，日後業務量增加時毋須慌張尋找新址，便租下整層兩戶作為辦公室。於是，三個人先用一戶，另一戶則放置乒乓球桌，用作休閒娛樂。單身同事往往熬夜加班，後來就有同事搬入空房，暫作宿舍。

一九八七年，事務所遷至仁愛路。之所以選擇搬到仁愛路靜巷內屋齡五十多年的三層樓磚造透天厝，其實是看上了老房子的寧靜與巷內住宅區的溫馨。我認

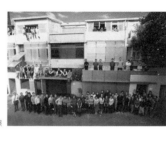

二〇〇四年，事務所同仁大合照

為，事務所所有如同仁的「家」，應該有家的氛圍。一開始只有二十一號，後來事務所不斷成長，我們連續租下二十三號、二十五之一號及二十七號。最後十七號也在招租，就一併租了下來。

公寓是狹長型的，我們將這幾間公寓橫向打通，前後連貫，變成互相串連的有機體。每一棟公寓分隔成許多區域，區域內又分成許多獨立的座位。到達每一個區域都有一條以上的小徑，增加許多遊走的可能性。初來乍到的人會覺得這是個小迷宮，非常有趣。

在許多科技公司的辦公室，數十名或數百名員工的座位一目了然，毫無隱蔽。我們事務所很不同，不僅無法一眼看穿，每個角落後面還暗藏驚喜。

每個人在自己的角落裡既隱蔽、自由又獨立，站起身來則易於跟同區域的同事溝通討論與親近。離開座位踏上任一條小徑，輕易行經其他區域時，很容易與他人四目交接，在親密的空間裡產生一對一的隨性互動與攀談。如果有兩個以上的同事走在小徑上，讓一下，「禮貌」與微笑就出現了。早上上班時，大家總不忘和顏悅色道早安，也與這種空間安排有關。

我們一直希望大家能把事務所當作自己的家。於是，許多同事在桌上擺放各種書籍、小玩具、相機、公仔、盆栽、花瓶、魚缸，模型室架上放置不少模型飛機，間置空間與陽台停放同事上下班騎的自行車，這些都增加了同事對事務所工作空間的認同。

這個有機、隨性、鼓勵互動的工作室（studio）空間，解除了「上班」的「家」之社會壓力與情緒壓力，創造了「家」的感覺。而這種從事務所空間得到的安定感，也具體反映在同仁的家庭與生命狀態上。

舉辦國內員工旅遊、補助國外旅遊

我們每年都舉辦國內旅遊，鼓勵同事邀請親友和眷屬一起參加，我也帶家人同行，聯絡感情，至今依舊。當政府開放國外觀光，我認為建築專業者有必要多到國外擴展眼界，於是不僅維持國內旅遊，也鼓勵同事到國外旅遊，並補助旅費。

許多同事攜家帶眷，孩子成長很快，轉眼間就變高變壯。印象中還在念小學的孩子，隔幾年已經是不折不扣的大學生。

早些年，我叫得出每位同仁的配偶與孩子的名字，多年之後，連孩子在哪裡讀書，我也知道。現在事務所的規模成長為二五〇人，我仍希望盡量記住每一位同事及家人的名字。

去年夏天，我們的國內員工旅遊地點是宜蘭，行程之一是參觀水草植物園區、品嚐水草餐、製作火山蝦生態圈養殖瓶。

在老師的講解下，我們製作火山蝦生態圈養殖瓶。大家一一排隊，不分職務

從執業第一天開始，潘寶就把事務所當家庭經營，就像父親抱著小女兒，親手呵護
（二○○九年，宜蘭，事務所國內旅遊，事務所設計師抱著女兒）
（攝影：曾彥智）

與年齡，各自取得玻璃瓶與砂子，用乾淨清水耐心沖洗瓶內的砂子，務必去除砂上殘留的化學物質；洗淨之後，置入水草與海水，再放入身長不及五公厘，外觀幾近透明的火山蝦，最後以軟木塞填封瓶口，置入提袋中，讓火山蝦不受陽光直射。每個人都小心翼翼保護著火山蝦。

用餐時，一盤魚料理上桌，我拿起筷子分魚給同桌同事吃。隨後端上桌的菜餚也由我來分菜。同桌的同事親友見狀很驚訝，屢屢詢問身旁的同事，才知道我平日就是如此。

晚餐接近尾聲，大家不僅邀請現任福委上台接受歡呼，更歡迎即將上任的福委上台接受期許，場面相當溫馨。

有趣的是，旅遊結束後，回事務所上班的頭幾天，大家見面的招呼語紛紛變成：「你的（火山蝦）死了沒？」「你的（火山蝦）還活著嗎？」我也很自豪，回以：「我跟我太太的（火山蝦）都活得好好的。」你一言，我一語，充滿了歡樂活絡的氣氛。

國外旅遊同樣容易增進感情。

有一回，我與太太跟著一起參加日本黑部立山六日員工旅遊。了跑來勾著我太太的手走路，買了喜歡的紀念品也迫不及待將袋口打開與我們分享欣喜之情。大家相處的氣氛像是母女似的。

我與太太也會參加中國大陸分公司同仁的員工旅遊。

有一次，我與太太另有要務必須在中途離開，不能繼續與同仁共赴蘭州以北的既定行程；為此，我們兩人深感抱歉，於是趕早起床在同仁搭乘的巴士出發前為他們送行。當我們出現在巴士前，車上的同仁雖面露驚訝之色，卻又喜出望外愉快揮別，也稍減我倆的歉意。

不論國內與國外旅遊，在增廣視野與體驗之外，也是一個很重要的調劑，增進同事之間的了解，拉近我們與同事之間的距離，讓大家更覺得事務所是個和樂的大家庭。

鼓勵引介親友來事務所上班

我認為事務所是一個家庭，是個可信靠的家，也把同事當家人看。

親密的感情是凝聚力，事務所規模變大了，我們鼓勵同事將親友引介到這個大家庭來工作。事務所裡因此有不少夫妻檔、姊妹檔、姊弟檔、兄妹檔、同班同學。

我們強調家庭的重要性，所以我與太太會為單身未婚的同事留意、設法牽線，或在友人婚姻觸礁時從旁化解。不少已婚同事聊起當年這些往事都覺得很有趣。也曾有一些同事離職之後，因為想念事務所的工作氣氛，又跑回來工作。

率先實施週休二日制

一九九八年，政府實施「每月兩週週休二日」制，當時還曾引起工商團體的反對與爭論。直到二○○一年，台灣才全面實施「週休二日」制。

掐指一算，我們事務所比政府早十四年就採取了週休二日制。

我先前在美國工作時，已經習慣了美國的週休二日，回台灣工作後，每週一到週六都要上班，週六雖是半天班，我卻覺得非常浪費時間。週六上班三個半小時（九點到十二點半），通勤時間可能就要一、兩小時，非常不符經濟效益。所以我一直都很不贊成週六上班。

事務所搬到現址後，我們便決議實施週休二日制。

我們跟同事溝通，本來一天上班七個半小時，禮拜六上半天，我們改成每天上班八小時，每天補班半小時，禮拜六就不上班了。這樣算下來，公司雖然每週損失一個小時，卻能提高大家的生活品質。

在當時，這算是很前進的做法，實施後大家都覺得很有幫助，也引起外界羨慕。我們那時並無法預料，十四年後，政府才全面實施週休二日制。

雙月會

潘冀贈字。為服務滿十年的同事栗正暐題字：「撥正韜暐」

每兩個月，事務所會舉辦雙月會，全員參加。

雙月會開始時，我們會邀請該雙月的壽星起立，大家為他們拍手，唱生日快樂歌。若碰上有數十人起立，場面就很壯觀。

事務所重要的儀式之一是頒發工作滿二十年、十五年、十年、五年的資深員工獎勵。工作滿十年者還有「贈字」儀式，受贈書法一幅作為精神上的榮耀。書法是由我親筆寫的行書，內容則以受獎人的名字與個性融會而成。比如，我為事務所關係企業群策工程顧問公司負責人栗正暐所寫的書法，就是「撥正韜暐」。

有一回，獲頒十五年贈禮的陳紹平站在台上感慨地說：

「感覺上，拿到潘先生的墨寶好像只是不久前發生的事，沒想到一轉眼已又五年了。在業界，你可以在不同事務所學到不同的東西，但是，正確的價值觀，對的事情，踏實的原則，只有在這個事務所可以學到。這是我在事務所工作十五年的心得。」

他說完，大家都默默點頭。

另一位同時獲頒二十年贈禮的陳憲德說：

「回想二十年前，我還是個菜鳥。這二十年來，我有兩個驕傲：一是在我們事務所待了二十年，二是生了寶貝兒子。在事務所待了二十年，比我待在家鄉的時間還久。真得感謝提攜我的長官，以及他們對我的『苛求』。」

陳憲德說完，全場哄堂大笑，看來，事務所對品質的要求，已經深入人心。

讀書會在潘冀家用餐，與太太一起熱情招呼同事
（攝影：梁建元）

我每回在雙月會中頒發資深員工獎勵時，感受特別深刻。我覺得，有這麼多員工滿十年、十五年、二十年，真是我們的榮耀。

猶記有一年我生日時，同事寫卡片給我，內容是：「謝謝你，讓事務所像一個大家庭，像一艘船。」這讓我想起一句英文諺語：「最快樂的一艘船，一定是最安全的一艘船。」也有人在卡片上說我是船長，我便想起老歌〈外婆的澎湖灣〉中說的「還有一位老船長」。我想，我就是那位老船長，而這艘船要繼續順利航行，還需要大家一起努力。

雙月會的目的是凝聚共識，讓分散在各地工作的同事回來，除了溫馨感人的一面，也有同仁報告重要新業務的資訊、分享國外出差或旅遊的心得，以及不同領域的專題演講。每兩個月一次，近兩百名同事在這個場合見面，不僅交誼，也有知識的學習與分享。

開放住家給事務所辦讀書會

我向來相信學問是互通的，常鼓勵同事多讀書，多看建築，多看展覽。

二○○四年，兩位喜歡閱讀的年輕同事在事務所發起讀書會，每月指定一本讀物，發函給全員，想要參與的人可以一起購書，一起討論。

同事有心擴展視野是件好事，我跟太太便提供我們家作為場地，供讀書會之

用。

舉辦讀書會當晚六點半，我們在家預備了晚餐，歡迎同事來共享。在餐桌上，十幾個同事邊吃邊聊生活與工作，盡情分享。大約八點鐘，我們移座到客廳討論當月主題。讀書會閱讀的書主題不拘，從生活、財經、歷史、旅遊、電影、建築、小說、個人傳記都有。每一次參與的同仁也不盡相同，但都能引起非常深入的討論，常常聊到晚上十點半，甚或十一點，話題仍然未歇。

大家在讀書會中毫無隱藏，說出自己的生活、想法與觀點，從話語中互相提醒，亦能因此得到力量。

比如，有一回閱讀小說《小屋》，大家討論到作者在真實生活中挫折與失敗的背景成為他創作的養分，也討論到書中的主人翁如何面對人生。

一位參與者感嘆地說：「生命很美妙，作者可能嚐過很多滋味，才能有這樣的創作。」

對於書中主人翁遭遇的逆境，我說：「其實，真正的外在情況都沒有變；如果可以用接受、原諒別人的角度來看事情，自己就會變得很釋然。」

太太則說：「我們雖然習慣做計畫，但是，這麼多年來，我們仍然會給上帝一個彈性去為我們做決定。」

一、兩位正經受挫折的參與者不斷點頭。他們說，讀這本書很受感動，在讀書會聽到各方分享，更覺受到了鼓舞。

參加讀書會不只對生活有幫助，對確立事務所的工作價值觀也有助益。

有位常來參加的設計師則覺得，參加讀書會可以了解公司核心同仁的想法，了解價值觀與我對事情的判斷與看法。

有一位設計師如此形容我：「在我們事務所工作，有一種『耶穌分餅』的氣氛，潘先生的性格裡藏著一個牧羊人，帶領一群羊，看顧羊圈，而羊群就是他的同仁。」

這個比喻或許是過譽了。

我的初衷仍是——在這裡，大家一起辛苦，當然是大家一起分享、交心。

我的家庭是事務所給予的，事務所供應了我的家庭，也帶來很多同事的穩定家庭。為此我抱持著感恩的心。而如何讓所有同仁能安心做事，安穩生活，認同這個環境，則是時刻不能忘的核心價值。

尋求共識，化衝突為雙贏

人們往往害怕衝突而不願面對，但是，有時候運用誠懇的態度與討論，不僅能化解衝突，還能創造雙贏。

早年，我們事務所設計過很多公共工程的案子，當時公共工程營造搶標嚴重，有些營造廠能以預算的百分之六十搶下標案，打算賺到錢就走，工程做一半就撒手不管，案例層出不窮。當時還沒有公共工程委員會來管制。

我們事務所也遇到好幾次這樣的工程。

於是，我們一開始就約得標的營造廠來事務所開會，希望讓他了解我們的出發點與做法，事先「立下規矩」。

營造廠可能覺得，建築師在尚未開工前找他們，不知打什麼算盤。好幾次還帶著「大哥」級的人物來。

他們一坐下，我們就分析給他們聽。

我說，這工程，你標的價錢很低，所以一定很辛苦，我們了解。但是，既然得標，我們就希望你好好把事情做完，我們絕不會讓你們增加任何開銷，不會要你一根菸或什麼「好處」，我們能協助你的地方會盡量協助。但是，工程的品質

標準，我們不會安協。同樣的東西，在同樣的標準下，如果你覺得採用別的材料或作法比較便宜，可以扛責任我們就幫你扛責任。因為，大家都是目標一致，要把事情做好。我們站在你的立場替你著想，我們協助你，你們很可能有機會做出比以往好的成果可引以為傲，但是，我們不會讓品質打折扣。

談完之後，他們欣然離開。

工程開始後，營造廠起初可能還是改不掉偷工減料的舊習，但事務所的監造人員就是不會放水，有時候一次不能解決，我們花好幾次時間也要解決。曾有一、兩個營造廠跑掉，但絕大部分案子都順利完成。

完成以後，合作的營造商很意外，也很得意，因為發現他們也能做到那樣的標準，這是他們從未達到的標準。

這就是雙贏。

大家目標一致，我沒有私心，也假設對方沒有私心。一定要假設對方沒有問題，不能一開始就認定他亂七八糟。要讓他受到尊重，讓他覺得你很有誠意，如此，雙方才能站在同一個立場，為同一個目標努力。

尊重自己，尊重他人

或許大多數人擔心對方有「大哥」級人物，害怕起衝突。

二〇〇八年施工現場。在施工現場總有許多狀況需要克服，更需要誠懇的說服力來化衝突為雙贏

但我覺得，很少人是絕對的壞人、天生就是壞人；也很少人天生就是好人。

大部分人都是灰色的，被利益牽過去或被壞環境影響就變成壞人，被好環境影響也可能變成好人。在灰色地帶中，你拉他一把就變成好人；你推他一把就變成壞人。

我覺得大部分人都是這樣。所以假如可以拉他一把，讓他變成好人，我就會去做，而且覺得很有成就感。

我們曾經設計一個困難度極高，工程量龐大，進度非常趕的科技廠房。這種大工程，業主通常會找很有經驗的營造廠來施工，我們也會較放心。

但這個案子，業主卻因為「人情關係」，委託了一家缺乏經驗的營造廠，使得工程一開始，營造廠的狀況很不樂觀。

事務所希望幫這家營造廠建立制度、推動事情，可是花了很大的力氣，工程仍然無法上軌道。工程進度到達三分之一時，眼看著會出現大問題，萬一出差錯，大家都無法承受。事務所同事便把工地的問題加以拍照，整理成一份資料，由我親自打電話給營造廠老闆。我說，我們非常希望你來了解這工程目前的發展狀況，我們擔心繼續下去，可能對大家都不好。

當他來事務所，看到我們詳細播放的資料時嚇了一跳，說不知道工地狀況這麼糟糕。我提醒他，這樣會出問題，因為管理不佳，材料浪費、工程的順序錯誤、士氣散漫，可能需要好好整頓工地。

他確實嚇到了，因為他沒有深入工地，不曉得有這樣的問題。看完之後他說會改善，一開始還沒改善，後來我們又請他來開會，陸續就改善了。因為牽涉許多人，老闆調度了數位高階人員才把問題整頓好。最後，工程完成了，大家都很高興，他也很高興，特別辦了一個派對請所有事務所專案成員參加。

這也是化衝突為雙贏。

站在對方立場想，說道理給他聽，讓他了解，你與他都站在同一條陣線上，既然目標相同，可以互相幫忙，把事情做好，你不是只顧自己的私利。這樣，即使是看似一觸即發的衝突，也能化解為雙贏的局面。

專業無高低，30出頭也能有膽識！

多年前，我曾主導設計與建一所學校的女生宿舍。

學校規定衛浴設施必須設在寢室外面，我卻覺得不合理。因為宿舍位於山坡上，山上多風，住宿的學生從寢室走出去洗澡、如廁，夜裡很容易著涼。我認為學校的規定並未體貼學生的需要，於是在設計圖上，把衛浴配置在寢室內部。

然而，校長看了我的設計圖並不滿意，堅持依照學校的規定來設計，還說：「不管怎麼樣，照我說的做就對了，有問題我負責！」

捍衛專業精神

如果你是建築師，你會怎麼做？

身為建築師，我懂得建築、使用者與環境之間的關係，也盡力設計一棟符合使用者需求的宿舍。學校雖然是案子的業主，校長是業主的代表，但學校委託我設計，就是認定我的專業能力。因此我認為，如果按照校長的要求，那我就是未

盡專業職守。

於是，我委婉對校長表示：「我們雙方都希望把事情做好，讓學生能安心健康住進這棟宿舍。您現在是學校的代表人，但您未來也會高升，轉調到其他單位服務，並不一定能一直在這裡擔任校長。如果宿舍按照您方才的要求來設計興建，未來萬一學生覺得使用不方便，或不安全，您並不能真的負責。您與我的立場相同，都是希望學生能住在舒適健康的宿舍裡，以專業角度來看，這樣的設計是否能保證學生的福祉？……」

後來，校長接受了我的設計。當時我不過三十出頭。

「三十出頭？好年輕喔！」聽我敘述這個案例時，有人對於我以這樣的年齡便能說服校長，似乎覺得不可思議。

多年以前，有位三十出頭的年輕人當上了國內首屆一指的清華大學校長，當時許多人也曾覺得不可思議，懷疑「初出茅廬的小子」怎能管得動清大那些學養兼修的學者教授？

事實證明，具有足夠的專業，就做得到。

這位「初出茅廬的小子」將清大治理的有聲有色，建立起清大的特色，後來擔任國內多項重要政務官，在每個崗位都很出色。

回歸今日的職場現況，年輕人或許擔心自己的年紀比客戶或業主小，可能無法說服客戶或業主，總是期待有個「大人」可以幫他「撐場面」，或是覺得「有

二〇〇八年，台中縣高美溼地，潘冀與一群年輕設計師玩成一片。
潘冀（左一）彷彿武林高手，擊掌發功，捍衛專業（攝影：姜智勻）

大人出面，就不需要我了」。但我的看法是，無論業主或客戶的年紀多大、你的年紀多小，只要秉持專業，認真做事，終會有成果。

平起平坐，專業無級別

除了年齡的考量，年輕人面對客戶時，或許也擔心過「身分地位」的問題。

回歸到問題的原點，專業工作者與客戶之間，應該保持什麼樣的關係？

試想，假如你是醫師，總統因病來就診，你會覺得自己只是個小醫師，矮了總統一截嗎？

想必不會。

因為醫師是以專業知識與訓練為總統看診，提出專業的判斷，醫師與總統的地位是相等的。

律師、醫師、會計師和建築師都是專業服務工作者，面對客戶或業主時，應該秉持的基本態度是：對自己的專業有自信，不卑不亢提供專業服務，與客戶平起平坐，沒有地位或階級高下之分。

但是，受到「客戶至上」的觀念影響，在我們的社會裡，建築師與業主之間的地位似乎並不對等。這不但不利於建築師行使專業，也可能使業主得不到真正好的服務。到底該怎麼做，才能不卑不亢、才能捍衛專業尊嚴？

＊爭取業務時

許多人爭取業務時，總是自覺矮了一截，好像在求人好處。

我不這麼想。

建築師爭取業務時的目的，是要讓業主知道，自己是可以幫他忙的人。

社會上大多數人要蓋房子時，通常不曉得該怎麼尋找合適的建築師。當這種情況發生時，我們知道對方需要建築師的幫忙，又知道自己是個好建築師，把自己推薦給對方，這樣，我們為什麼會矮人一截？如果我們很專業，對方也覺得你很合適，雙方共同努力把事情做好，我們不但沒有矮人一截，對方還應該感激我們。

在爭取業務時，可以善意地讓對方明白，如果沒有合適的建築師幫助，他可能蒙受非常大的損失；若找到合適的建築師，則可以幫上他大忙。

我與許多業主原本素未相識，我提供我的專業，業主肯定我的服務，大家平起平坐，合作之後都成了朋友，一起參與休閒活動，碰到一些事還能互相打電話討論，平等互信。

＊向業主簡報時

設計台北市公務人員訓練中心時，我向當時的台北市長李登輝作簡報。設計

憲兵司令部時，我向當時的參謀總長作簡報。設計高科技企業的廠辦時，我則對

那些絕頂聰明的科技公司高階主管作簡報。

建築師在設計提案初期必須與業主溝通和互動，而業主往往是各行各業的佼

佼者，擁有極聰明的頭腦，具備廣博的見識。當業主對建築師提出質疑，甚至提

出許多想法希望建築師照單全收時，建築師怎麼辦？

我聽過不少業主批評建築師：「某某建築師都只是照我講的做而已，根本

沒什麼……」也就是說，若一味把業主的話當指令，以為依照業主所說的做就可

以了，其實是大錯特錯。

（一）不卑不亢，讓業主信任你的專業

碰到這情況，我並不鼓勵跟業主對立，但有幾個原則可行：

當業主希望我們完全照他的想法做時，我們必須很有自信，不卑不亢地讓

業主了解，我們的專業know-how與專長其實是他缺乏的，說服他接受你。但反

之，如果業主覺得我們在專業上懂得也不比他多，他就不會相信你，甚至覺得所

託非人。

（二）事前準備，思索各種可能性

當業主提出需求，我們的專業就是提供最好的解決方法。因此，照理說，建

築師應該已經思索過各式各樣解決問題的途徑。

作簡報時，當業主提出他的想法，我們一方面可以指出業主想法的優缺點，

一方面話峰一轉，繼而提出我們的提議，建議更好的做法。如果業主接受我們的想法，我們會得到他的信任：如果業主的想法的確很好，我們也毋須為反對而反對。畢竟，業主沒有將想法進一步發展成具體建築的能力，我們仍能發揮自己的專業本事。

＊「窗口」導致業務受阻時

「業主」是個大概念，業主可能是學校校長或企業董事長，但在實際執行時，業主可能是所謂的承辦人員。

建築業界常見的情形是，事務所在執行業務，進入施工階段，但業主的承辦人員偷懶、不願意負責任或便宜行事，使得事務所無法把事情做好。耽誤到了或出現差錯了，承辦人員便向上級報告，說是事務所的錯。事務所不僅吃虧，動輒得咎，還害得整個案子無法順利進行。

碰到這種承辦人員阻礙了事情，該怎麼辦？

我認為，既然是承辦人員阻礙了事情，就應該找承辦人員的主管溝通，不成，再往上找。直到事情做好。

我常常勉勵事務所的同事：「當你代表事務所出去的時候，不管你是什麼頭銜（主持建築師、資深經理、主任設計師、設計師等），你跟對方就是平起平坐，不管對方是什麼階級。」

專業人員就是專業人員，沒有級別之分。

舉醫生為例，醫生有主治醫師、科主任、院長。請問，當一般人看病時，非要科主任出面看診才行嗎？不是。有專科資格的醫生，就具備醫生的專業素養、身分與資格。並不是承辦階層給主治醫師看診，高官給院長看診。

所以，當承辦人員的做事態度阻礙了事情，不論你在事務所是什麼位階，都可以代表事務所向承辦人員的主管溝通、協調。

或許有人困惑，跳過承辦人，去跟他的上級溝通，是不是「越級上報」？不是。

我們的出發點是把事情做好，不是為了害人。

承辦人員只是業主的一個窗口，當工作因窗口而受阻，我們應尋找合適的機會讓他的主管了解；溝通時不需特別提及承辦人，僅須向主管說明目前的進度與狀況，讓主管調整流程或調度窗口，解決受阻的狀況。不用自陷於無謂的倫理。

身為專業服務業工作者，做專業的工作是不能管階級的。我們不是居心不良，算計承辦窗口，而是為了把事情做好，具備該有的態度。

＊危及專業尊嚴時

有些業主的個性與作風強勢，習慣「我說了算」，對待建築師時也同樣「呼之即來，揮之則去」。我認為這種不尊重人的態度將危及建築師的專業尊嚴，有

礙專業執行，建築師應該勇於挑戰權威，捍衛尊嚴。

多年前，我接受委託，設計一所醫院建築。

設計做完了，我向業主簡報。業主聽完，對於我設計的建築物外觀顏色有意見，轉身對會議室中列席的公司成員說：「我們來投票，看要用什麼顏色吧！」

我當時雖然只有三十幾歲，但是已經在國外事務所工作十年，回台後也做了數十個設計案。我對自己的專業有自信，對於我經過審慎研究而選定的配色也很有把握。我並不想藐視業主、與業主對立，但是，當業主要讓公司同事投票表決外觀顏色時，我認為已經超過了自己的專業界限。

我權衡，在當時的狀況下，如果不直話直說，身為建築師的我，很可能無法把事情做好。

於是，我說：「如果要投票，那為什麼要委託建築師呢？」

結果，業主被我說服了，依照我的設計來執行。後來這間醫院還奪得國內的幾項建築獎肯定。

回歸專業服務業的本質，建築師與建築師事務所作為專業服務的提供者，本來就應該很有自信，不卑不亢，將具備的專業提供出來，幫助業主、解決業主的問題。過程中，建築師與業主沒有上下階級與年齡之分，而是就事論事。當業主提出不合理的要求，必須要堅持，要拿捏，否則受到四面八方的力量影響，專業就會因妥協而有所損失。

而且，當我們把身段降得太低，在心態上與實質上都無法與業主平起平坐，

業主也可能不會覺得找對了人。這樣一來，損失的不只是業務機會，也大大減損

了自己的專業信譽。

不對的事，大家都做，仍是不對

多年前，我剛回國工作不久，一位我所尊敬的前輩對我說：「我希望你能在這一行中走出一條路子來，也就是不收不送紅包。不過，聽說這是很難做到的。」

我瞠目結舌，久不能語，這樣的說法對我的人格真是污辱。

我們這種以技術服務的專業，收設計費是理所當然，收紅包卻是不應該的。而且，牽涉紅包一定有欺騙或舞弊在內，這利己害人的事，根本不應該做，哪有什麼「路子」好「走出來」的？

經過一段時間的觀察，我發現這一行的職業道德，當時令人非議者確實不少。於是我格外謹慎，暗下決心，一定要在工作水準與服務操守上，改進我們這一行的信譽。

我開業之後，在事務所堅持兩項信條：榮譽制度與正當收受。

曾有媒體報導，這兩項是我們事務所在業界獨樹一格的「金科玉律」。我感謝他們的抬愛，但坦白說，我不認為這兩項信條窒礙難行，相反的，我覺得這是做

人做事的基本原則：當你毫無牽涉不正當的收受，做事才能心安理得，理直氣壯。

正當收受，乾淨做事

事務所成立頭幾年，有需要登報徵人時，廣告是這樣寫的：「高水準的事務所徵才」「高品格的事務所徵才」。用意即在於此。

為了確保員工也能認同事務所的原則，我自己面試員工，一定當場闡述這個價值觀與道理。

我說：「我希望我們在事務所清清楚楚、明明白白，絕對不可以有任何『不正當收受』。我們這一行可以擁有不錯的生活品質，但是，假如你想要發大財，或是想要很有辦法搞錢，最好別走這一行。到我們事務所，你一定要正當工作；你若認同這樣的標準與做法，我們就歡迎你一起打拚；假如你不認同，這裡可能不適合你。」

至今近三十年，願意進來工作的人都能認同。

儘管我們聽聞業界有些暗地裡的不正當行為，但我們堅持不走後門、不送紅包、不跟廠商勾結，即便過年過節問候業主的禮物，也只是自己設計或選有設計特色，合法範圍內的簡單紀念品而已。我們堅持專業做事，不向不正當的流俗低頭。

有一回，事務所在外縣市執行一個案子，負責的同事到該地建管單位申請建照，已經來回奔波許多趟，承辦人卻因故不予作業。

最後一次，同事仍然依規定進入該單位等待。時間一點一滴過去，終於等到承辦人願意作業。

這位承辦人一直盯著我們的同事，似乎透露著期待。我們的同事則不卑不亢，不發一語。這樣「對峙」了好一陣子後，承辦人只好拿起單位章開始蓋，他的手勁特別大，一邊蓋，一邊發出巨響……

經過多次周折與奔波，雖然過程並不順利，我們的同事終於取得了建照。早期申請建照沒送紅包，工作因故耽擱，但同事不氣餒，就算跑三次無法辦完，十次總是會成功。

在工地，負責監造的同事代表事務所把關設計品質，幫助營造廠把設計圖落實為高品質的建築物，營造廠毋須找我們同事交際應酬。

競圖時，事務所並非所有的標案或競圖案都參加，我們很挑剔，寧願把時間花在正當的案子，也不做必須私下收受、與暗盤妥協的事。

久而久之，許多營造廠知道我們的信念與堅持，對我們的監造同事非常尊敬，同事也覺得很光榮。建管單位知道我們事務所秉持的信念，看到我們的成果也會比較信任。而我們事務所心安理得、理直氣壯做事，自然不用擔心被官方單位誤會。這些年來，我到外縣市去，許多承辦人員都會叫我老師，教過的學生也

很樂意幫助我們。

在內部，這種正當的風氣也讓員工容易做事。

一位從其他事務所轉職進來的資深設計師，有一次語重心長的說：「這一行是個專業的環境，卻很容易摻雜非專業的因素──設計師受廠商誘惑。但是，在我們事務所沒有這種干擾，可以專心做設計；是我期望的，可以誠實、專心工作的環境。」

儘管我們的理念堅定，但必須承認，仍曾有極少數同事並未百分之百遵循。

他們到外面辦事時會發現，假如妥協一點，事情就會好辦一點；有彈性一點，就會拿到好處，這些都是試探。假如他沒有百分之百信服我們的理念，那麼，當他主導一件事時，就會很難把持。所以事務所的原則是，一旦發現，只要求證後屬實，絕對開除。

分析工作上犯錯的原因，如果是因為缺乏經驗或一時疏忽，則情有可原，可以輔導改正。

如果是意志薄弱，或因一時有金錢上的需要，雖然值得同情，卻無法見容於整個團體；曾經有過類似的情況，我們帶著犯錯者向當事人道歉賠償，並給予免職處分。

萬一有人是居心不良，就比較難處理了。

二○○九年，潘冀生日，同事合送的海報以每位同
事的照片拼成，代表了事務所團隊有著一致的信念
（攝影：梁建元）

這種人常常出於家庭背景因素，從小習以為常，絲毫不覺得「不正當收受」是個問題。這也是最難辦的。

當前，社會上最糟糕的問題莫過於「大家都這麼做，所以我也這麼做」，好像大家都這麼做就是對的。我認為，一件不對的事，儘管大家都做，仍然是不對的事。或許有人說：「大家都這麼做，你不這麼做就是傻瓜，吃虧，活該；在社會上應該放聰明一點。」但是，多年人生經驗使我深刻體會，喜歡佔小便宜的人，到頭來吃虧的還是自己：想要一手遮天，是無法長久的。

難道我不怕吃虧嗎？

其實我並沒有超人的本事或信心，只是覺得，若是我用心與盡力，即使吃虧，上帝也看得到，上帝會補償我，幫助我，不會讓我垮掉。因此，我們在生活上可以比較坦然，可以真正活出人在世界上應該活的樣子。

而且，如果社會上人人都太聰明，都不願吃虧，爾虞我詐，事實上是人人都吃虧。建立誠實的社會制度，需要靠一些肯吃虧的人堅守原則，並看清長遠的目標，不中途妥協才行。慢慢的這些人可以感染另外一些人，大家一起把風氣扭轉過來。其實，這些肯吃虧的人，初期可能被認為迂腐可笑，最後反而不會吃虧，因為即使最不老實的人，打交道時也會去找大家都認為誠實的人。

儘管曾有極少同事意志較薄弱無法堅持，我並不因此對人性失望，或改變事務所的理念與原則。人都有好的一面或不那麼好的一面，即使如此，我們仍希望

大家用好的一面來相處。

榮譽制度

除了正當收受，榮譽制度也是我們開業以來就秉持的原則。

每位同事來事務所上班就發給大門鑰匙；事務所的抽屜、檔案櫃不上鎖；同事自行在「工作時間表」填寫上下班時間與工作時數，全憑自由心證，無人監管。直到事務所邁入第二十九年，門禁才改為電腦刷卡。

之所以這麼做，並非認為「人性本善」，而可能是與我的個性有關。

我說話、做事不喜歡拐彎抹角，不擅包藏心機，有任何問題、看法，馬上直接表達。我相信有問題時大家都應該攤開來講，毋須含混、遮掩、吞吞吐吐，而心裡又不舒服，這不是很難過嗎？

我們既然接納同仁來到這個大家庭，就不想設防，一方面是防不勝防；一方面，設防是很累人的事。所以，我覺得可以放輕鬆：我們假設同事是好的、相信同事是好的、期待同事是好的。我們的檔案櫃從不上鎖，只有近年某些案子跟業主簽署保密協定才有安全規範；財務資料也是公開透明的，任何人都可以看。這些做法皆已行之有年。

我們有責任導正風氣，在能影響的範圍內堅持正當的信念與做法，讓社會越

來越進步。社會上確實存在許多不正當的事，我們可以「明白」它、卻不需要「認同」它；如果大家怕吃虧，因此不敢認真面對問題，反倒助長不正當的事滋生與存在。

只要大家都當一回事去努力，不正當的事情就會減少，這社會才會有希望；假如大家都隨波逐流，越陷越深，就沒有希望了。

說出道理來，才可能成功

事務所在三個多月內參加了三、四場的公開競圖，同仁非常辛苦。結果公布，我們只得到第二名，贏得這幾場競圖的團隊都是同一家事務所。

評審結果公布不久，評審團成員私下傳出消息，評審過程有明顯偏頗之嫌。

這個消息在建築圈傳開，幾家高分落選的事務所都很氣憤，他們說要來事務所拜訪我，醞釀一起向公共工程委員會抗議，查明這件不公義的傳聞。

他們來拜訪之前，事務所裡的年輕設計師師問我：「潘先生，您會去抗議嗎？」

我說：「開業以來，碰到不合理的事，我通常主張據理力爭。這幾場競圖如果真有不合理的情事，我們也不應該妥協。」

我回台灣工作之後便深刻觀察到，在台灣社會，儘管許多制度與法令有所缺失，大多數人的心態卻是「民不與官鬥」，逃避面對問題，一個願打一個願挨。

結果，不合理的制度與法令往往數十年未修正，不僅與現實脫節，也使得社會進

步的速度相當遲緩。

我認爲這與教育制度有關。

在西方國家，比如美國的學校教憲法，教孩子了解自己的權利義務，明白哪些合法的權利是可以爭取的；孩子有這個觀念，長大才能監督政府把事情做對。

反觀台灣，學校要求孩子服從聽話，教導三民主義、公民課，是爲了讓孩子背課文考高分；學校不培養孩子了解自己的權益，也不鼓勵孩子思考。結果，孩子沒辦法把道理想清楚，無法據理爭取自己的權利，碰到問題逆來順受，長大後又覺得民不與官鬥，不太敢監督政府；再不就是把積壓的情緒一洩而出，成爲失去理性的抗爭者。

十幾年前，聯考升學的壓力很大，大女兒當時就讀某私立中學名校，教育局規定學校不准使用參考書。有一天，她來問我：「爸爸，爲什麼每天上課時明明都要讀一大堆參考書，但是督學來學校檢查時，老師卻要我們把參考書收起來，還規定萬一督學問起，就說沒有用參考書？我不能理解，我想不通……我不要這樣。」她很不能接受，要求轉學。

我與太太都不認同學校的做法，聽說住家學區內的師大附中仍堅持不要求學生晚上補習，也不要求學生留校讀書，便讓她轉進學區內的師大附中國中部就讀。

有一回，我去學校參加家長會，會中有不少家長發言：「聯考壓力這麼大，

請校長多派一些老師，晚上在學校待晚一點，讓學生自修。」

我一聽，相當不以為然，起身表示：「我自己也是師大附中畢業的。畢業至今，我們師大附中畢業的同學們在社會上的表現都很好。我認為這是因為師大附中很平衡的教學與生活，學生的表現才會這麼好。我不主張學校把學生都留到晚上九點，只為了準備聯考。」

校長黃振球也有相同看法，他說：「我們師大附中希望培養的學生，是生命中『跑馬拉松』的選手，而不是『跑百米』的選手……」

二十多年來，當時的情景，至今長存在記憶中。

我們的教育制度迫使孩子們不斷在跑，每一次都是為了考試，考完一關再考一關，每一次都只是衝刺百米而已；但是，人生是一輩子的事，我們應該培養孩子的不是考試的能力，而是面對人生的人格、素質、涵養與能力。黃校長在師大附中辦教育時擁有這樣的理念與實踐，非常值得欽佩。

我們的教育制度培養出一群聽話、怕事、順從、壓抑、不敢據理力爭的孩子，當他們長大之後，到國外進修、工作、歷練，往往發現在國外，對於不合理的事情據理力爭相當稀鬆平常，社會也因為人人勇於捍衛自己的權利、互相約束，監督政府施政，因而變得更合理。

或許是我在美國讀書和工作了十幾年，已經習慣這種態度，因此當我回到台灣工作、開業，碰到不合理的事，也會盡量主張據理力爭。

我要強調的是，據理力爭不是賣弄口才或好勇鬥狠。事實上我從小到大，口才並不好；要據理力爭，前提是有專業，有自信，能說出道理，就可能成功。

據理力爭是有方法的。第一，把道理想清楚。第二，研究立法精神，找出訂定該法的用意。第三，蒐集國外先進國家的法令與做法。只要把事情的道理想清楚，要爭取的事情不違背立法精神，能促使法令更合理，還能與國際先進國家看齊，就有爭取改善的空間。

比如，我們曾經設計一家高科技公司的廠房，高科技廠房為了符合潔淨度，每一層生產用的空間就會設計一層迴風夾層；迴風夾層用來放空調機，沒有人在作業。但雖然是迴風層，為了維修，其樓層高度跟正常樓層無異。

科技廠房的案子執行速度非常快，常常要一邊設計一邊辦理程序。我們已經將廠房設計好了，並未將迴風層算入容積，卻這時才發現不合理之處——為了環境品質及密度控制，法令規定了土地的法定容積，假如把迴風夾層算入容積，等於蓋一層樓就要用到兩層的容積，這樣一來，要不是土地會不夠，就是容積會超過，業主的權益亦將嚴重受損，若是重新設計，廠房完工日期則勢必後延。

我們仔細研究了立法精神，同時蒐集國外做法，認為這條法令並不合理，企圖向地方建管單位爭取。地方政府表明它沒有權力解釋法令，我們只好轉向負責訂定法令的內政部營建署爭取。

節能通風的簡潔辦公室（攝影：陳逸文）

我向營建署解釋：「迴風夾層不是人在用的。為了符合法令，建築師其實可以不必做實的樓板，只要做類似陰溝蓋的金屬格柵即可。也就是說，迴風樓層不應該算入容積。」

經過好幾個回合的溝通與解釋，終於，營建署發出一封公文，同意科技廠房為了潔淨度而施作的迴風夾層可以不用算入容積。我們成功了！為業主、事務所與社會創造三贏的局面。

事務所在設計某一棟貿易公司總部大樓時，也爭取了另一個法令解釋的先例。

為了符合國際的綠建築水準，我們為大樓的西向牆面設計了雙層玻璃牆，最外面的玻璃外牆與內側的玻璃牆之間相隔一米寬。但是，若依一般算法，兩層玻璃外牆之間的空間，也必須算入容積樓地板。

我們認為，業主願意多花經費來做節能通風的兩層玻璃已經很難得，如果這兩層玻璃之間的空間必須算入容積，業主將平白蒙受很大的損失，萬一法令解釋不成，業主很可能轉趨保守，寧願放棄環保節能的用意，以保住珍貴的容積。

當全球都在強調環保節能，台灣的法令卻還沒有跟上國際水準，我們該屈服於不合時宜的法令，還是站出來爭取？

於是，我研究立法精神、國內外做法與法令，向台北市政府提出申請。

台北市政府建管處特別為此召開會議，邀集府內人士與外部專家審查，我則

雙層玻璃牆節能設計（攝影：陳逸文）

代表事務所參加，親自說明。

在會議中，我說：「當世界潮流往綠建築的方向走，其中一個方式就是從建築物外牆開始省能。我們在玻璃牆外再加覆一層玻璃外牆，可以讓通風及保溫功能更好，這是最自然省能的方法，世界各國有許多建築物都這樣做，只是台灣還沒有人這樣做而已。我們認為，業主願意接受這種節能設計，在造價上已經損失了，如果業主還因此損失樓地板面積，可能就會讓設計開倒車。所以，我們建議，台灣的法令應該接受建築外牆只算到裡頭的玻璃牆，而不算到外層的玻璃牆。」

結果，專案委員會同意了，不過有但書──兩層玻璃之間的空間不能鋪固定樓板，必須鋪活動格柵板，避免業主日後把內部的那層玻璃牆拆掉，直接把樓地板延伸到外牆。

我們明白建管單位是為了防弊，業主也同意這一米只做格柵，方便工人維修或清潔。

經過一番據理力爭，我們為業界開了一個先例。

事實上，我們事務所多年來開了許多類似的先例，後來其他事務所遭遇類似的情況時，往往也能引用。

據理力爭的過程通常是繁瑣的，有時候即使備齊各國法令等資料，不斷向承辦窗口或政府機關溝通，也不見得會成功。

有一回，事務所參加公開競圖，成功取得師大在林口校區的設計案。我們原以為這是一件單純的案子，師大在簽約時提出的合約，也是一般公共工程的制式合約。

然而，深入其中才發現，問題並不單純。

這塊地先前是「華僑大學先修班」，後來僑大撤銷了，這塊地長期無人興建使用，而先前的法令並不周全，完全沒有要求這塊地進行山坡地開發等水土保持計畫或是坡度審查。這些問題遲至事務所開始執行案子時才被發現，但在公開競圖前，師大並沒有體會這些問題，合約中也沒有特別提出。

如此一來，我們只是設計一小棟校舍，卻必須為整塊校區土地做山坡地水土保持計畫與坡度審查，這部分的費用在合約裡並沒有註明該由誰來支付，學校還認為本應當由我們事務所支付。不僅如此，為了等待計畫與評估出爐，事務所的作業也相對增加了，發包與動土時程延長許多，無法依照預定時程進行，學校為此抱怨我們的動作緩慢。

那種感覺是，當初公開競圖時，很多隱藏在冰山底下的問題都沒有被探討到，後來誰撞上冰山，誰就必須概括承受冰山底下更大的問題。

事實上，許多同業都曾撞過這種冰山，做一個案子就賠一個案子，規模較小的事務所最後只好關門大吉。

我們事務所一方面要解決問題，一方面要想辦法爭取合理權益，絕不能輕言

放棄，也不能隨便安協。就這樣，我開業至今，親自向政府官員爭取法令解釋的案例不勝枚舉。

在學校教書時，學生問我：「這種煩人的事，我們可以不要管它嗎？」

我的答案是：「不能不管它，一定要據理力爭。」而且，必要的時候還要向上級或更上級的官員反映，因為他們比較能看到大格局。

為什麼？

我的經驗是，很多不合理的問題往往停留在低階的承辦人員，如果被這層卡住，就必須跳過他們，找上頭的官員溝通。這意思不是走後門、靠關係，而是身為專業的建築師，我想要把事情做好，但卻因受到承辦人員的管理與拘束，無法把事情做好，這樣的話，我當然有必要找更上層的官員溝通與表達。否則整件事就只能停在不理想的層面。如果能跟官員講道理，多溝通幾次，原本不認識你的官員，也都認識你了。

碰到不合理的法令，如果大家都不敢據理力爭，只是被動等待政府修改法令，那這個社會的進步速度會很緩慢。

我們的社會要如何可長可久？就像教育小孩一樣，我們也期待這個國家能跑馬拉松，像國際上一流的國家那樣進步繁榮，而不是跑百米，只追求曇花一現的經濟表象。如果大家都只是像背書考聯考一樣，想要快一點把眼前的事情做完賺到錢，碰到不合理的法令也不願向政府爭取克服，整體社會就會僵化遲滯，無法

進步，跑不了幾個百米，更遑論跑馬拉松了。假如大家都願意以跑馬拉松的心態，在自己的崗位上糾正不合理制度，監督施政，這個社會就真能永續向前，一步步推進，跑得越來越遠。

先畢業再開業，有些關就是要衝

在公開場合，一位非常有潛力、頗具知名度的開業年輕建築師走過來，他的態度謙和，欠身向我表示：「潘先生您好，久仰大名。我一直在想，是不是有機會向您請益。請說說您當初從國外回到台灣工作，從無到有，布衣開業的過程，您是怎麼熬過來的？怎麼樣把事務所做起來？」

然而，我們還沒正式約訪見面，卻已聽說他關掉事務所的消息，為此，我深感遺憾。

許多從國外學成歸國的年輕建築師在台灣開業之後，遭遇許多關卡，有的受限於現行台灣建築界大環境的窠臼，有的受限於專業養成不足的瓶頸，有的人不能適應不公平遊戲規則的箝制，有的人因為分工不佳與效率不彰導致經營不善，種種關卡，不一而足。

一九八一年，我們的事務所開業，以資深的設計經驗、制度化、專業分工、規模化，近三十年來慢慢在國內外站穩了腳步。我出身公務人員家庭的「布衣」特質，與「從無到有」的開業歷程，使得一些留學歸國的開業建築師在遭遇關卡

時主動登門拜訪，他們問我的第一個問題就是：「您沒有特殊背景，又非常堅持

專業不受大環境的流俗影響，台灣的建築環境這麼不健全，您是怎麼熬過來的？」

這對一般人來講，簡直是不可能的事情，我們大家都很好奇⋯⋯」

其實，我的歷程很簡單，真的沒有什麼特別。有人或許覺得我的理念與做事

很特別，但是，以我在美國工作十幾年的經驗來看，堅持不走旁門左道，不做不

正當的事，專業分工，注重管理，這些只是標準動作而已。儘管如此，每當開業

建築師遭遇困難來向我請益時，我都會懇切分享以下幾點建議：

你畢業了嗎？

首先，誠實問自己：「你『畢業』了嗎？」

一棟建築從開始到完工歷時甚久，需要處理的環節很多、很複雜。我在美國

事務所工作了十年，在三個中大型事務所經歷過建築的各種環節與角色，有些是

上司派予：有些是主動爭取，如召開工地會議、撰寫施工說明書、建立事務所各

項管理制度與繪圖規則等。無論任何一個環節，我都遭遇過挫折與障礙，但克服

邦些關卡之後，更使我堅信每個環節都是必要的學習。

也許我學習的速度較慢，一般人在國外事務所歷練所有環節可能只需要五

年，我卻歷經十年才把各種環節都認真「走完」，此後，也才真正覺得自己「畢

業了」。後來回台灣工作，隔幾年開業時，我有信心與鬥志，也不會害怕，因為不論建築的任何一個面向，我不懂做過，也都能掌握。

至今我仍覺得，如果當時在美國念完碩士就回台灣，我絕不可能得到如此完整的歷練。

現在，台灣已經出現一些制度與規模兼具的大型建築師事務所，在國內也能學習國外事務所的環節，只要認真工作一段時間，將各項環節從頭到尾完整歷練兩、三趟，全盤了解就不害怕，別人也不會認為你不懂。

有人曾問我：「我只喜歡做設計，不喜歡碰其他環節，我開業之後可不可以專心做設計，其他的環節，我不懂，也不想懂，交給合夥人就好？」

如果是畫家問我這問題，那他當然可以關起門來創作。但建築是個實踐的行業，必須解決業主的問題，不可能「不食人間煙火」。如果建築師只純粹做設計，不想碰其他環節，那麼，他畫出來的設計圖可能會被懂法規的人批評不符合法令，會被畫施工圖的人或估預算的人批評行不通，結果很有可能是，設計總是被打回票。我建議，開業建築師絕對不能只做自己喜歡的環節，而應該在各環節都累積功力至相當的程度。

我們事務所的分工精細，各個環節都有專責人員解決問題。對於工作三、五年的建築師，我常常鼓勵他們主動積極地去「走」各個不同環節，自己去衝一下、撞一下、碰一下，不要什麼事情都仰賴專人分工解決。

我們事務所曾有幾位優秀的建築師決定自立門戶開業，前來請教我的意見。

我通常會這樣建議：「先『畢業』，再開業。」意思是，把建築師這個專業的每個環節都好好走完，融會貫通了，碰到各種挫折或障礙時就能沉得住氣，有鬥志去克服，就不會覺得走不下去。

有的人遍歷各項環節，已經「畢業了」，可以獨當一面，我會恭喜他、甚至投資他，尋求未來合作的機會。有的人「還沒畢業」卻執意開業，我也只能勸他找到專業上能互補的合夥人，同時給予祝福。

正面心態衝過關卡

有些「關」就是要去衝。認真面對每一個障礙，以最正面的心態克服。

開業以後，我也曾有一、兩次因挫折而心灰意冷，覺得「這麼辛苦跟不健全的環境搏鬥，到底這麼累值不值得？乾脆出國再念書，或專職教書算了！」

當然，這是一時的情緒，事實上我不僅從未中斷工作，對於阻礙的關卡也從未放棄。有些關，是要咬緊牙根去衝的。

我所謂的「關」，是程序上、法律上的阻礙，或官僚體系上的阻礙。若是被這種限制卡住，害得工作無法推動、影響設計品質，就應該「咬緊牙關去衝」。怎麼衝？

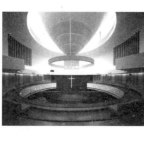
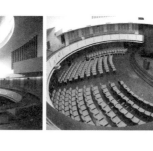

右：中原大學全人村教堂
（攝影：陳逸文）

左：中原大學全人村教堂，天圓地方
（攝影：鄭錦銘）

把功課作清楚，追根柢研究這個阻礙是否合理合法。了解其立法精神，考察其他國家怎麼做，我們國家的法令如何不合理、應該怎麼突破等等，然後再去據理力爭。而且，一次、兩次、三次，不厭其煩的去爭取、去克服，否則的話，就會被這些「關」給卡住。這一方面需要鬥志，一方面也需要基本的研究工夫，才能具備「我所做是對的」的自信心。

我們曾經做過許多案子，碰到的最大「關」，就是法令。

以教堂而言，法令視教堂為像戲院一樣的集會堂，因此設計時能援引的唯一法令就是戲院。戲院通常會聚集許多人潮，所以在逃生規定上特別嚴格，周邊的馬路寬度與面前長度等等都有規範。但事實上，教堂的「集會」與戲院的「集會」在實質上根本完全不同：教堂的聚會人潮通常遠低於戲院，也不像戲院是營利事業，財力與活動性質不該以規範戲院的法令全盤套用。我們為此向政府反映了十多年，政府說會研擬修改，至今卻仍無下文。

結果，事務所每次設計教堂，就必須向政府交涉。荒謬的是，許多政府機關內設的會議廳動輒容納六百、八百人，如果以「集會堂」的類型來申請並不合格，但是以「會議室」來申請就能通過。相較之下，許多教會的聚會人數往往頂多百人之譜，法令卻要求用「集會堂」的名義申請，相當不合理。

遇到這種不合理的「關」，就該努力想辦法解套，不隨便放棄。

再舉個例子。

採購法施行之後，現在要取得公共工程大多需要經過競圖。如此一來，不論資深或資淺，每位開業建築師都能展現能力，也都有機會透過公開競圖獲得案子。然而，拿到案子只是開始，後續如何按照公家單位的要求來執行公共工程，卻是許多開業建築師面臨的問題。

因為，公家機關的要求通常一板一眼且一廂情願，如果沒有合乎要求或犯了錯，比如未回覆公文或是公文沒寫好，就會落人把柄，慘遭警誡或罰款。

結果，許多事務所一邊執行案子，一邊遭遇類似問題，並不順利。不但過程繁瑣，時間不能控制，影響設計品質，還可能因為沒有合理的獲利而無法生存下去，但這些都不是剛開業時能想像的。假如被這些現實的「關」打敗，往往會覺得什麼事都不能做。

遭遇這種狀況時，我覺得可以看作是一種「磨練」，趁機為事務所建立制度，強化管理。或許瑣碎公文不是建築人喜歡的事，但如果沉得住氣，把這些「痛苦」的事「磨」過來，可能就克服了、衝過去了。

可惜的是，或許是因為沒有獲利、無法生存，這個原本可以拿來「磨練」的時間，很多人卻放棄了，轉而做室內設計或裝修漂亮的樣品屋。然而，樣品屋做得再漂亮也不能永久保存，不能算是真正的成績，建築師的才華也無法真正被社會肯定。或許後來生存下來了，但原本的「關」仍然沒有衝過去，損失了可以成為一位優秀建築師的機會。

事先研究打聽，避免誤入陷阱

我向來慎選案子與業主，關鍵在於事先研究、打聽。

以公共工程為例，我們事務所在決定參加競圖之前，總是在事前不斷研究、綁標、特別要求某些不合理條件與背景的情形，那寧可不參加。如果該競圖傳出走後門、多方了解、弄清楚之後再做評估，避免誤入陷阱。

上百萬元的資金，對於剛開業、規模不大的建築師事務所來說，這樣的投資，所占比例不可謂不大。如果注定是一場不公平的競爭，與其「肉包子打狗」，莫名其妙吃虧，不如將資源用來爭取其他立足點平等的案子。

可以要求爭取的權益，就要堅持

我一直認為，不合理的事就應該據理力爭。

公共工程常常會有許多非常不合理的程序與要求，開業以來，只要遇到這種不合理的事，我就會坐下來寫信向官方交涉、講道理。

舉例來說，早期我設計過一項公共工程，我們希望使用某一個特定的產品。

原因一，我知道它可以達到我們想要達到的水準；原因二，這家產品的廠商信譽

可靠；原因三，我之所以指定它，是因為這家廠商投注許多資源做研究創新，品質比別人好。於是，在公共工程預算書的標單上，我就寫上建議使用這項產品或同等品。

然而，早年開標時，審計部都會派員來監標，官員看到我在預算書上這樣寫，說：「你這樣不好，圖利廠商，有問題。」

我沒有收任何好處，也不會收任何人好處，並沒有圖利的情事。而且，即使我認識這家廠商，我仍舊會以高標準要求他；況且，也不會因為我指定這個產品，廠商就能隨便抬高價錢待價而沽，我絕對會負責把關。

我明白審計部的官員是為了防弊，但我沒有弊，又何需防？我一點都不緊張，覺得應該堅持把道理說清楚，讓官員聽懂，讓事情合理。

於是，我對這位審計部的監標人員說：「我知道沒有問題。我不只推薦他，我也推薦同等品，別人如果有辦法將品質做到跟它一樣，我也能接受。這件事我願意負責。」

監標人員看看我，便說：「那你在這裡簽字。」

我依照他的要求，在標單上簽字。後來這項工程完工，品質與水準都相當高。

這是二十多年前的事。當今的法令已經修改，為了防弊，政府規定標單上的推薦產品一定要寫三家以上，事務所為了符合規定，只好把標準往下調，變成齊

頭式平等，只要領有最基本的正字標記即可。影響所及，廠商不願投資研發，只願意做到起碼門檻的水準，產業無法進步。

總而言之，遇到不合理的事，應該要有勇氣、鬥志與堅持去據理力爭，讓大家做事能變通一點，做得合理一些。前提是，自己是清白、沒有問題的，這樣做事情才會有把握。我們事務所就是如此一路走過來。

對於想開業的人，我認為，關鍵仍在基本功。

你開業的心態是什麼？你的基本功是否扎實？是否真的「畢業了」？應該先將基本功練好，再選擇你想從事的專長。

開業之後，往往會遭遇很多始料未及的問題；假如你問心無愧，知道自己在做什麼，對自己所做的事很有把握，能找到著力點，那麼就要很有耐力、很有鬥志、不厭其煩，咬緊牙關去衝，才有可能把事情做好。

回想開業近三十年來，當我在對抗不合理的制度時，因為一邊處理繁瑣的事，一邊要顧全設計品質與事務所營運，有時候也不免心煩。這時候我會告訴自己：如果逃避了，大家都打混仗，這個問題或惡法就無改善之日。如果因為多一點人肯爭取，使公部門、大家、社會都能更進步，就會是造福大眾的美事。

有志發揮理想與才華，一起幫助社會更進步的專業人士們，共勉之！

有些關就是要去衝，以最正面的心態克服（攝影：汪德範）

圓滿人生智慧的基本功

入夜後的事務所,安靜坐落在台北市仁愛路的巷子裡
(攝影:曾彥智)

專心工作、用心生活

下班了，我將未竟的工作塞進公事包，擠地鐵趕到公路車站，坐全程一個半小時的車回家。

坐在紐約市開往紐澤西州公路車的擁擠車廂裡，人多，空氣不佳，轉眼間因疲累的工作而沉沉睡去。驚醒時，車子已經過站，只好無奈下車，打電話請正在實驗室工作的太太開車來接我，吃過晚飯後，我陪她回到實驗室，一邊工作，一邊陪她做實驗，偶爾幫忙搬重物，操作簡單儀器。

深夜，當實驗告一段落時，我們兩人有時會開車去享受好滋味的冰淇淋，給自己一個甘甜的獎賞……

這是我任職紐約戴維斯布洛迪事務所時的生活與工作面貌。

從在國外的第一份事務所工作開始，我便相當在乎生活品質。我認為，工作與生活是可以平衡的，以下分享我的方法。

一九八七年，事務所遷至仁愛路，儘管
時空變換，不變的是潘冀的工作態度

工作可以穿插

從小，我即使功課再忙碌都能寫書法、練鋼琴，我喜歡調整生活，先做煩難的事情，再做喜歡的事情，經過穿插，雖然都是在做事，心情比較好，做起來也比較輕鬆。

開始工作之後，我同樣運用穿插的方法，先做完想做或喜歡做的工作，穿插一件不想做或不喜歡的工作，然後再做想做或喜歡的事。這樣，我也感覺得到了休息。

在台灣剛開業時，事務所設在忠孝東路二段九十六號，我家則在一○六號的公寓，僅有四棟房舍距離之差，縮短上下班通勤的時間。

為了不讓小孩覺得我不在家，下班之後，我先陪岳父、太太、孩子吃飯，看電視。隨後，小孩寫功課，我就在書房畫設計圖到夜半。經過時間的調整與活動的穿插，我覺得我獲得休息，也能完成工作。

一九八七年，事務所搬到仁愛路現址，位置就在我家隔壁。

不少同事初來乍到，誤以為事務所隔壁的房舍是「招待所」；不久，他們看見我早上提著公事包走出，步行十公尺進入事務所上班，下班時刻又提著公事包走十公尺路回去，才恍然大悟，這「招待所」就是我家。

我在家用過晚餐後，若有需要，偶爾會回到事務所與同事討論設計或找資

料。夜深了，看到事務所還燈火通明，也會探望加班的同事是否需要協助。

人總是可以在夾縫裡找到一些想做或喜歡的事，把它穿插在不想做或不喜歡的事之間，就不至於一整天都繃緊神經，也是平衡工作與生活的重要關鍵。

休閒亦是工作

我至今仍保持一個習慣：無論在台灣或出國，如果知道一棟很好的建築物就在易於到達的範圍，我找到空檔就會去看，這既是休閒也是學習。我跟太太總是利用週末時光，鎖定幾個我想看的建築物，從孩子小時候就帶著去「全家郊遊」，一起去玩、一起去看、一起討論。有時候幾個建築位處不同的地方，全家一起走啊走，很多工地去了好多趟。

確實，能否如此，關係於每個人的工作性質。

建築師得天獨厚之處是，不管走到哪裡，都可以用一對觀察的眼光看事情、思考事情。當我看建築時是在工作還是休閒？我的確是在休閒，可是我依然在觀察事情、產生想法、結論會回饋到工作上。我不是在工作，而是在欣賞、思考，但是，同時我又在判斷它做得好不好，爲什麼好？爲什麼不好？如果是自己會怎麼做？看起來像工作，但是我確實在休閒。

我覺得很難分辨工作與休閒。對我來說，工作也可以是休閒，休閒也可以是

工作：只要多一點變化，不讓它那麼呆板，就能達到這個境界。

念大學時有一回在做建築設計，老師看我面有難色，繃緊神經，提醒我：

「當你絞盡腦汁，還想不出設計時，與其在那裡發呆、苦思，或許應該把東西丟下，去看場電影，回來就會豁然開朗。」

真的，屢試不爽！

我認為有兩種可能性：一是電影裡的某些三元素使你觸類旁通，電光石火之間閃爍出靈感的火花；二是看完電影之後，回頭來看設計，會產生一種全新的眼光，而非僵固於原來的看法，這與畫幾筆素描後，繪畫者退後幾步觀看整幅畫的原理是一樣的，可以看到畫的整體。這就是大格局。

這種層次的平衡還有另一個好處：重尋工作熱情。

有一回，我跟幾位年輕設計師到科學園區，工作結束後，我們一路尋找用餐地點，好幾個人看到園區內事務所之前設計的某些建築，滿臉寫滿了驚訝的神情，似乎前所未見。

我很訝異地問：「你們假日在做什麼？」

「睡覺、上網⋯⋯」他們回答。

我說：「距離台北這麼近，就有這麼多不同的建築案例，你們不會好奇嗎？」我繼續提醒：「你們覺得自己的能力、見識還不夠，如果當作休閒，週末來玩玩、看看、觀察學習，不是很好嗎？」

許多人覺得休閒就是睡大覺、上網、看電視，好像下班的時間應該全部拿來做這些事，甚至還認為休閒時最好要遠離工作的領域。

然而，這些就一定能達到休閒的效果嗎？

真正對建築有熱情的人，一定會好奇作品背後的故事是什麼？為什麼他的這件作品能得獎？為什麼大家都說他好？

以我們事務所近三十年超過五百件作品來說，我認為，至少都看過我們事務所設計、得獎作品的員工，才算是對建築有熱情、有感情的從業者。

近年來台灣舉辦了許多國際級建築師的演講會，比如日本建築師槙文彥、荷蘭建築師雷姆・庫哈斯等等，我們事務所不僅主辦或協辦，也有越來越多年輕建築師前往聽講，這些都是好事。因為，在休閒中自然而然能汲取工作的養分，也是我說的，在休閒中反而能重拾工作熱情的緣故。

專心工作，用心生活

一般人認為將工作與生活的時間與空間分開，就是「工作與生活平衡」。我認為關鍵不在於各自完整分開，而在於「專心」。不論生活或工作，做每件事只要能專心即可。工作時非常專心，玩樂或休閒時也很專心。

有時候，下班回到家，夫妻倆用過餐，我已經回到書桌前做設計，但太太還

在廚房忙碌，尚未回到書房，我就會一直惦記著，不心安，反而無法工作。於是，我會走到廚房和她一起收拾，原本要花二十分鐘的事，兩個人平均一人只要十分鐘就能專心做完。整理完了，兩人相伴回書房，直到午夜就寢前都能專心工作。

我不主張將工作與生活一刀兩切，而是偏好將工作與生活加以混雜，其前提在於「專心」。如果做事無法專注，那麼也很難將事情做好，遑論工作與生活平衡。

夫妻相處，家務互補

我二十幾歲在紐約的事務所工作時，太太正在紐澤西州州立大學攻讀博士學位，每天晚上在學校做實驗到深夜。因為我下班的時間比較正常，為了配合她，我們家從紐約市搬到紐澤西州。我每天必須花三小時通勤。

太太做實驗的時間比較難控制，有時很早出門，有時深夜才工作完畢，自己開車比較方便，我們買的車通常由她駕駛，我到紐約市上班則搭乘大眾交通工具。有時候，我下班在車上睡過站，就打電話請她來接我回家。

回台灣後，我在台北的事務所上班，她在基隆的海洋大學教書。當時每天早上七點鐘，她搭校車到基隆，我走路送孩子上幼稚園，然後再到事務所。

潘冀與太太夫妻同心，兩人如影隨形

我一點也不覺得先生配合太太有何不妥，相反的，如果一定要把家裡的事劃分為先生的事或太太的事，就會很僵硬、沒完沒了、吵架吵不完。

我們的原則是：怎樣對兩人最好、最方便、兩人都不需要辛苦做「虛工」，就能多出許多時間放鬆。所以，家裡的家務事我幾乎沒有一樣不會做，雖然不是真的經常做，但是我能夠補缺；假如有需要、對大家都方便，我就做。而當我有缺，太太也能補。我們都不計較，只要能讓彼此都輕鬆一點就好。

比如，她做得快的事情由她做，我做得快的事就由我做，做完兩人都輕鬆，可以一起出門運動、散步。我無法想像一個人在廚房極為忙碌，另一個人卻在客廳看報紙的情況。

這種平衡之道，源於我們兩人新婚時。

單身生活與兩人生活真的不一樣。兩人生活時必須互相遷就，事情與雜務都變多了，因此，我們新婚時就希望避免這些事情成為負擔。

我們建立起了「家務互補」的模式，逐漸在工作與生活中取得平衡。比如說，太太平常會一個人在實驗室工作到深夜，於是我也決定去實驗室，一邊工作，一邊陪她，有些實驗室的勞務我也能幫著她做，這樣很輕鬆，不覺得辛苦。

後來，這也成為我們兩人的原則，相當有用。

不讓孩子降低生活品質

嬰兒呱呱墜地，新手父母勢必手忙腳亂。大女兒出生時，我們也經歷了這階段。

嬰兒在國外出生，沒有長輩指導我們，遑論有人幫忙。但我們夫妻的共識是，不因嬰兒而降低生活品質。

從一知道懷孕，我們就一起研讀史波克醫師（Dr. Spock）的育嬰書籍。嬰兒出生後，剛開始我們被迫在嬰兒半夜啼哭時醒來哄她、餵母奶。後來才明白，其實從嬰兒滿月起就可以訓練生活規律；嬰兒的生活越規律，就會越快樂、越健康，尤其不應讓她日夜顛倒、日夜啼哭。

於是，滿月時，她仍在半夜啼哭，我就對太太說：「讓她哭吧，不理她，她自然就不哭了。」剛開始太太不忍心，我還說她是「婦人之仁」，果然孩子頭一天可能哭了四十分鐘，我們置之不理。第二天哭了二十分鐘，幾天後就不在半夜哭鬧，安然睡到次日早晨。經過訓練，她的作息變得規律，我們夫妻的睡覺品質變好，照顧的壓力也減少許多。

頭一個月我們不敢把孩子帶出門，結果星期天無法上教會，只能看電視上的教會講道節目。沒多久，我就覺得很「窩囊」，覺得生活有點困頓，所以想盡辦法訓練她，帶她出去時別吵到別人。

大女兒一個多月時，我們就拎著一個籃子帶她上餐廳吃飯，她很高興，我們想辦法把她安頓好，不吵到鄰桌客人。後來，她漸漸能坐在高椅子上吃東西，我們就讓她自己安靜坐著，每吃一、兩口就鼓掌嘉許。帶她去教會時，給她一顆起司，大小如方糖，讓她慢慢剝，剝完吃入口，她就很享受，也很開心。

嬰兒是工作與生活平衡與否的重大因素，無論如何都要想盡辦法降低他們對父母生活作息的負面影響。凡此種種，關鍵在於必須自我約束。

吃飯、睡覺是最重要的平衡因素

人每天都有二十四小時，我認為，睡眠與吃飯是最重要的平衡因素。

我每日平均睡眠六至八小時，忙碌時只睡六小時也足夠，輕鬆時也可以睡上十小時。睡眠品質好，生活與工作就容易平衡。

吃飯也很重要。我覺得吃飯是很主要的享受，應該當一回事，好好的吃。

從小孩成長以來，我跟太太再忙都一定回家吃晚飯，我們自己烹煮，而且一定等全家人到齊才開動。

吃飯時，全家人都會搶著講話，講當天各自發生的事情：是否有人遭老師處罰、有誰被欺負、應該感謝哪個人、能為誰禱告。所以，我們夫妻都知道孩子有哪些朋友，孩子也知道我們夫妻發生什麼事。

一九九一年，攝本哈根，路意絲安娜當代美術館
全家旅遊時，潘冀為妻女按下悠閒的快門

全家一起吃飯是件很快樂的事，是一種交換訊息的過程，藉此把孩子變成朋友，提高溝通品質、讓孩子比較關心別人、讓大家互相了解。我們全家人不只一起吃飯，也一起出外休閒、旅遊。

現在，大多都市人都是「外食」族或「便當」族，年輕一輩可能獨居，不跟家人一起吃飯。但吃飯不只是基本生理需求，還是訊息交換的平台，是種重要的享受；自家烹煮也比較健康、省錢。把吃飯當一回事，肯定有助於工作與生活平衡。

給自己一點甜頭

每逢辛苦工作到一個段落，可以給自己一些獎賞，提高工作與生活的滿足感。

年輕時，我們夫妻把難熬的工作完成時，最大的享受是去餐廳。我們會根據報章的餐廳評介，甚至開半小時以上的車去品嚐。偶爾工作告一段落，也會一起去買冰淇淋吃。

工作一段時間後安排度假與旅行，也是好辦法。

婚後，我們夫妻每年都會安排度假，剛開始經濟條件不足，連蜜月也只是開車到美國緬因州海邊租個小木屋，度過一個禮拜九十五美元房租的儉樸溫馨假期。

圓滿人生智慧的
基本功

① Louisiana Museum of Modern Art。位於哥本哈根北邊35公里處Humlebæk的海岸邊，乃丹麥最多人造訪的美術館，二○○七年有近47萬人次參觀。一九五八年由當時的地主 Knud W. Jensen, 聯繫兩位建築師 Wilhelm Wohlert and Jørgen Bo設計，兩人設計前徒步勘查基地，決定將美術館建在地下，三棟建築物由玻璃廊道連接。

隨著孩子成長，我們也安排過幾次長時間的家庭旅行。

有人說，「建築師如果沒有到過歐洲，視野不會成熟。」為此，我三十七歲時規劃了一個四十二天的歐洲自助旅行，帶著太太、九歲與五歲的女兒，全家在歐洲看建築，體驗流浪生活。

或許一般人覺得帶五歲孩童旅行既麻煩又浪費；但我們遊歷十幾個國家看建築，在義大利小城鎮總有教堂與高塔，孩子們興高采烈跟隨我爬到塔頂眺望整個城市。後來小女兒讀劍橋大學建築系時，學校有個羅馬講座，特別帶他們到羅馬校外教學。她說，她行經好多地方都覺似曾相識，原來她仍記得五歲時來過的印象。

一九九一年是我們第三次全家到歐洲旅行。那年暑假，太太到丹麥首都哥本哈根開會，小女兒申請到英國讀書，於是全家安排了一次歐洲之旅。

抵達哥本哈根時，有人告訴我，搭一個多小時火車往哥本哈根北邊三十五公里處，有間路意絲安娜當代美術館①，建築非常特別。我們一聽，隨即坐火車去一探究竟。

那是個一半埋在草地下，另一半與環境融合的美術館，館旁就是海，視野與建築都非常令人驚艷。

建築多半是破壞環境的，但這棟建築的建築師卻把美術館設計得與環境相輔相成，甚至讓環境更好，真是極致的境界。更令人讚嘆的是，早在二、三十年

前，這裡已經蓋出這樣的建築，而直到最近，世人才真正關心起綠建築或永續建築的觀念。

在全家人的歐洲旅行中，我不僅觀察建築、反思建築、認識各國風土文化，享受與家人朝夕相處的美好，其收穫也回饋到每位家庭成員的工作上。開業以來，事務所一直舉辦員工國內外旅遊，就是這個道理。

求取工作與生活的平衡有其方法，關注的焦點不見得是時間多寡，而在於互動品質。我分享的方法適用於一般人，只要改變觀念與行為，就會有成果。許多事情，你要它發生，它就會發生；你放縱自己不去照顧它，它就不會發生。

「不擁有」的幸福：每個人都是生命的代管經營者

二○○八年，英國品牌DePloy在台灣舉辦的服裝展售甫落幕，親友的掌聲中，服裝設計師潘貝寧現身，泰然出場。

一些出席的友人神情閃過絲絲好奇，忍不住問我：「你的女兒潘貝寧不是劍橋大學建築碩士嗎？怎麼沒有『父業子傳』，跟你一樣當建築師？」

我領首微笑。

二○○○年，類似的疑問也曾發生過，當時我們事務所宣布更名為「聯合事務所」，外界也曾好奇我為何「傳賢不傳子」？

人間過客

無論是「父業子傳」或「傳子不傳賢」，都非我追尋的概念。

我們事務所雖由我創立，但事務所並不是「我的」，我不過是「代管的經營者」而已。

許多人或許無法理解，先說個大家不難見到的小故事——

有個企業主叱吒商場，呼風喚雨，不可一世。

由於家業龐大，他先安排身後事，把公司安排給幾位家臣與子女共同接管。

不料，就在他離開人世的那天，子女便開始為經營權與遺產相互爭吵，甚至對簿公堂……他尚未入土為安，原本穩定的事業根基與企業形象早已岌岌可危……

類似的故事，你一定聽聞不少。

我一直認為，每個人在世界上都是過客與旅者。生命稍縱即逝，名利錢財生不帶來死不帶去，再有錢亦終究難逃一死。即使生前有本事把事情安排安當，後代的意願卻也由不得你。

二〇〇九年，台灣五十年來最大水患「八八水災」發生，許多人原本擁有房子、車子、耕地，全家幸福和樂。莫拉克颱風降下的暴雨卻一夜之間導致許多人家破人亡，人們原本自以為擁有的珍貴事物，憑空蒸發。

什麼是「擁有」？

我們真「擁有」什麼嗎？

無情的天災使我們深刻體悟「無常」，體會到每個人在這世界停留的時間如此短暫，個人甚至毫無控制自我命運的能力。無論生前創造多麼不可一世的事蹟，當離開人世一段時間之後，再沒有人會記得那些事蹟。這樣想來，人生在世如此短暫，追求風光神氣的事並沒有意義；更何況還有那些人們自認為風光，背地卻早蒙罵名之事？

嚴格來說，人並不絕對擁有什麼。如果你覺得你「擁有」某些東西，那是因為上天交付給每個人的職責與角色不同，並賦予人人不同的機會與條件。人的職責是努力將上天交付的條件善加發揮，盡力把事情做好。

試問，一位專業經理人被請來擔任公司的董事長，這間公司屬於他嗎？不。他只是一位「代管的經營者」，他被上天與公司託付，善盡管理的職責。社會上有各行各業，也有各種不同的職業角色，每個人在自己的工作崗位上就是該工作的管理者，應該把事情做好，不該無限制擴增權力。

改制聯合事務所

我在我們事務所的角色也是如此。

儘管事務所在一九八一年由我創立、開業，它也不屬於我，因為，我之所以具有建築學養與能力，全是上天賦予我的機會，要我在人世間盡我的力。是以，我在事務所必須善盡「代管經營者」的角色，在社會上把事情做好，扮演正確的角色。

有人會問，開業投資的是我，為什麼事務所不是我的？

我認為，「擁有者」與「代管經營者」並不相同。

擁有者的心態是霸道的，是「我在我的王國可以隨便生氣」；相反的，「代

管經營者」的心態是講求盡己之力，得失成敗自有上天負責。

自認為是個擁有者時，你會想讓一切事情在自己的控制之下，一旦發現大多數事物都非己掌控、擁有，壓力會很大、沮喪也變多，很容易不快樂。

如果把自己看作是「代管經營者」，當一件事交到你的手上，有機會去完成它就是一種幸運，認真盡己之責，不強求成敗，壓力就會比較小，也比較快樂健康。萬一發生未預期的天災人禍，你則會明白，人是非常有限的，任何事物原本就不屬於你。

推得更遠，我們的生命也非我們所有，我們不過是自己生命的「代管經營者」，活在人間的光陰短暫，應盡量發揮自己的價值。

這種「代管經營者」的心態，同樣影響了我對事務所傳承的看法。

台灣大部分以個人名義著稱的建築師事務所，一旦主事者淡出或過世，該事務所往往銷聲匿跡，甚為可惜。許多事務所曾風光一時，掌握極多資源與機會，培育許多人才，累積珍貴的資料，若是因此而全盤撤散歸零，不僅是社會的損失，我們也無法累積專業經驗，無法站在前人努力的寶藏上往前走。

從開業第一天，我就希望我們事務所是聯合事務所，但當時的法令僅容許個人開設事務所，我只能在事務所的英文名字上保留初衷──J. J. Pan & Partners。

「partners」的意思就是「合夥的」事務所之意。

後來，法令容許開設「聯合事務所」，我們事務所也不斷成長、茁壯，這期

間我一直在觀察和尋找適合的合夥人。尋覓的過程相當長，也相當不容易。因

為，假如合夥人與我年紀相仿，大家無話可說，但多數同事的年齡都小我十歲以

上，並沒有在才華、能力或表現特別凸顯、可自然脫穎而出者。

慢慢的，當事務所邁入二十年，逐漸出現了幾位有相同理念，價值觀和做事

態度相近，具備一定年資與分量，能力可互補的高階主管。我先向一些人透露自

己的想法、徵詢意見，確定共識之後，就向業主與事務所員工做了宣布。

於是，事務所成為真正的「聯合事務所」，他們成為合夥人，與我一樣，都

是這間事務所「代管的經營者」。

改制為聯合事務所，下一步是思考該換什麼「招牌」或「名稱」？

我向其他合夥人表示：「我們可以取中性的名字，不需要用原有的『潘冀』

兩字，我一點也不認同個人英雄主義。」

經過他們各自開會討論，思考良久，最後大家決定仍沿用「潘冀」這個品

牌。一來，業界已習慣這個品牌；二來，如果更名，重新打造品牌將會相當辛

苦。

為了永續經營，延續事務所的經驗與做事標準，大家都認為，類似像伊夫‧

聖羅蘭、克麗絲汀‧迪奧、路易‧威登或凡賽斯等知名品牌的創辦人，許多雖早

已不在世，但品牌仍屹立不搖。品牌代表一個標準，如果接棒者也能繼續維持這

個標準，那麼這品牌就是永續的、資源是可以累積的。我們期許變成聯合事務所

一九九七年・全家合照
左起：潘貝思、孫寶年、潘冀、潘貝寧

之後，品牌精神更能一以貫之。所以，「潘冀」已經不再是個人名，而是品牌名。當改制爲聯合事務所之後，接下來應該會有第二批、第三批人陸續接棒擔任合夥人，對於凝聚事務所同仁的向心力，不啻是一件好事。

更名的過程讓外界以爲我是「傳賢不傳子」，事實上，我從不覺得事務所是我的，成立聯合事務所只是回歸開業時的初衷。

父母不是孩子的擁有者

我是事務所的代管經營者，也是自己生命的代管經營者。當有人知道我的孩子從小就深受建築薰陶，小女兒甚至完成所有建築專業訓練，往往很好奇，她們爲何不「父業子傳」「繼承衣缽」？

我的答案是，孩子是獨立的，她們不是我們夫妻擁有的；父母不過是孩子的代管經營者。

天下父母心，父母往往希望孩子走一條比較平順、容易生活、有保障的路。但當孩子決定做他們自己選擇的方向，我們就給予精神上的支持、鼓勵。

在孩子們的成長過程中，我跟太太帶她們到處旅行、遊都市、看建築。小女兒貝寧自小就喜歡做衣服，我們從未特別鼓勵她。後來她選擇念建築也不是我們要她念的，而是她從小跟著看建築培養出了興趣。她念完建築碩士並在英國的建

築師事務所工作後，最後仍決定設計服裝，於是又完成客製化設計與系統管理的博士學位，現在自創服裝品牌DePloy。

有一次，貝寧跟我說，她受邀到一所建築學校為學生評圖，結束之後，系主任很欣賞她，約定將來還要再邀請她去評圖。貝寧對我說：「顯然我還沒有離開（建築）那麼遠。」我回答她：「妳的眼光向來銳利，看事情看得很準。」我把我的設計給她看，她總能在一、兩句之間講到要害。可以說，她的養成過程比我那時代好太多了。

貝寧雖然有天賦，她的養成訓練也絕對能做個比我為好的建築師，但當她決定做服裝設計時，我予以尊重。她選擇想走的路，相信應該也可以做得很好。

大女兒貝思則是我認識的人裡，我可以想像得到的最佳主任祕書①。

貝思想事情很周全，整合和安排仔細又安當，說服力也很好。自波士頓大學畢業後，她在電影發行公司工作，因為表現傑出，公司放手讓她擔任國際部經理。念哥倫比亞大學電影研究所時，她也兼差在許多大型國際影展設攤賣電影版權，相當受到器重。出國搭乘商務艙飛機，下榻高級旅館。

然而，貝思後來覺得仍然喜歡創作。她自己編劇、導演的第一部電影《Face》曾入圍獨立製片日舞影展。貝思導演時很能切到重點說服演員，一些表演課程也邀請她去教戲，許多大演員如白靈曾對她說，與她合作是演藝生涯的莫大收穫。貝思也擔任製片，有一年夏天，她以極低的成本幫哥大的同學擔任製

片，在資源極缺的狀況下整合了一群專業工作者，讓大家工作得很起勁，影片拍

好、做後製、爭取影展播放，她繼續努力宣傳、上映。

這些都是她喜歡的事，也出自於她的天賦與本事。但與以往相比，她現在只

能上網購買最便宜的經濟艙機票，再也無法享受商務艙與高級旅館。身為父母

親，我們雖然不捨卻只能尊重她的選擇，並給予祝福。

對於孩子的選擇，當她們有壓力，我們盡量幫忙。但是，她們所做的要成

功，就不是我們能幫得上忙的了。

這一點跟信仰有關。

我們認為，每個人都是上帝創造的，每個人還是要獨自跟上帝建立關係。

我們不認為孩子屬於我們，孩子也不是我們的財產。當她們還小，由我們照

顧；長大了，我們與孩子是平等的關係。我和太太不認為她們理所當然應該聽我

們的：孩子有其選擇與判斷，要為自己負責。

這道理一以貫之，在我的認知裡，根本毫無「父業子傳」「繼承衣缽」的概

念，更何況事務所不是我的財產，我一直覺得自己只是個代管經營者而已；我的

孩子有她們的選擇，毋須「理所當然」的該替我做什麼。

有人問我，如果有一天，我的孩子決定到事務所工作，同事難道不會另眼看

待嗎？

假使真有這一天，那麼，我跟她本人都清楚明白：要贏得任何人的尊敬，必

須靠自己贏得，而非因為身分或名字；在事務所工作的任何一人皆是如此。我常常對同事說：「我可以讓你做專案經理或合夥人，但是，你是否真能在這位子獲得該有的權威，取決於你是否能『贏得』大家的相信與尊敬，而非因為頭銜或身分。」

放下「擁有者」的觀念，把自己視為自己生命、工作崗位、或孩子的「代管經營者」，在人生的短暫光陰裡，如何克盡己責，對世界有貢獻，才是不時需要自我提醒的終極關切。

社會要進步，每個人都要發揮力量

寒流來襲，低溫籠罩台北，建築師雜誌社大門前，一個個裹著大衣與圍巾的身影擱下雨傘，互相寒暄，隨後進入雜誌社辦公室。無論天氣如何嚴寒，都無法阻撓這一群熱血沸騰、鬥志高昂的青年建築師：王秋華、仲澤還、吳明修、王增榮、趙建中、藍之光等人。

會議室中，大家紛紛坐定，我起身歡迎大家在歲末寒冬中共襄盛舉，隨後，主編李乾朗致詞，為即將進行的「建築設計競圖座談會」揭開序幕──

「我們這次建築競圖的討論會，目的是希望從建築師雜誌社的立場，以一個積極的角度提出建言，希望或許能夠帶起某種力挽狂瀾、糾正時弊的作用。」

「今天，期望各位能就健康、正確、較易服人的方式，提出個人的意見和看法。競圖的主辦單位應該如何做才可以辦得好，我們將歸納各位的意見，刊登於雜誌上。當然，我們最主要呼籲的對象還是公家單位，他們如果有心要辦好，也可以參考我們的意見。」

那是一九八六年一月，我擔任建築師雜誌社社長。

我一直深信，社會的進步要靠每個人發揮力量。回國工作的目的之一，也是想把國外值得借鏡的做法帶回台灣。

讓《建築師雜誌》發揮影響力

擔任建築師雜誌社社長，同樣是秉持此一初衷。

一九八五年，公會理事長許坤南邀請我擔任建築師雜誌社社長。《建築師雜誌》是一本隸屬於中華民國建築師公會全國聯合會的雜誌。

當時我已自行開業四年，每週有兩天下午在學校教書，其餘時間都在事務所工作，相當忙碌。

理事長的邀請讓我想起了自己在台灣讀建築系時，當代建築資訊與知識付之闕如的窘境，也回憶起在美國讀書與工作時，總能從美國的建築雜誌中閱讀到許多重要的建築報導與一流的都市規劃，還聯想到在工作與會議中接觸到的歐美和日本建築師，無不異口同聲提及專業建築雜誌是他們工作養成的重要憑藉，建築雜誌使他們學習、借鏡、觀察其他建築師如何設計建築物，如何思考建築與人的關係，如何關照環境。

台灣非常缺乏扮演這種角色的建築雜誌。

我想了想，覺得自己若能幫助《建築師雜誌》在台灣扮演這種角色，成為建築作品的公開討論園地與交流論壇，多少能提升台灣整體建築設計與美學環境。

然而，儘管公會以會費補貼《建築師雜誌》的營運，這本雜誌卻像顆燙手山芋般年年虧損。有人勸我，我的理想需要耗費許多心力才能達成，該如何讓雜誌存活才是更迫切的問題。

經過長考，我仍決心接下社長的工作。

跌破大家眼鏡的成果是，一年內，《建築師雜誌》不只轉虧為盈，訂戶及廣告增加，閱讀率越來越高，更重要的是，《建築師雜誌》精心規劃的議題與報導內容，成為了話題焦點。

「你怎麼辦到的？」不少人好奇，紛紛問我。

接下社長一職後，經過深思，我從幾個面向著手改革。

首先，《建築師雜誌》的營運經費長期仰賴公會補貼，先天財務結構不良，虧損似難避免。但一本雜誌應該要有獨立的營運經費，不該成為公會的財務負擔，所以我援用美國的做法，聘請專業的行銷與業務人員，對外廣為宣傳《建築師雜誌》的定位並徵求廣告，讓廣告收入支應雜誌社的營運經費。

另一方面，我從改革雜誌內容下手。

《建築師雜誌》原先以扮演「公會會員內部通訊」的角色為主，與我期許的「建築議題的意見討論、交流與建言」「國內外優秀作品報導與賞析」「國外政

策做法的借鏡」等目標相去甚遠，需要大幅度改革內容。

改革內容的關鍵是專業人才。我三顧茅廬，說服嫻熟建築議題，能結合建築與報導的專業同儕進入編輯群，如李乾朗、林柏年、王增榮等人，讓專業編輯群集思廣益，努力在每一期都做出有水準、有可看性的內容，使《建築師雜誌》成為建築系師生、建築業界人士的重要資訊、知識與討論的平台。

我們報導國內外重要建築作品的設計概念、平面圖與完成圖，專訪建築師。對於重要建築議題，我們引介國內外政策，邀集學界業界辯論，促進觀念討論傳播。若以「建築競圖」專題為例，為了促進公開競圖的良性發展，我們蒐集各國公開競圖的做法，邀請眾多建築師進行公開座談，提出既有做法的缺失與建議，並將座談內容全文刊登在雜誌上，使其成為讀者進一步辯論與腦力激盪的基礎。

一點一滴，雜誌重新定位，專業編輯群強化內容，雜誌成為了學界、業界與廣告的話題，專業行銷與業務人員則強化其廣告營收。不到一年，《建築師雜誌》轉虧為盈。

社長雖然是沒有薪水的義務職，我也非常忙碌，但是為了實現理想，我重新調配工作與生活的時間，深深投入其中，如此成果讓人相當欣慰。擔任一屆社長之後，我又獲續聘連任社長，繼續為了提升雜誌內容品質而努力。

然而，好景不常。

當這本雜誌的報導內容越來越具影響力，一些人跑來關說請託，希望能被雜

誌報導。我向來堅持專業，不理會關說請託，更何況專業編輯群的審核嚴格，只有真正優秀的國內外作品才會刊登。但這些人轉向公會抱怨他們的作品無法登上雜誌，主張「《建築師雜誌》沒有『平衡』報導，應該讓雜誌回歸『會員通訊』的角色，以報導會員動態為主。」

自從雜誌轉虧為盈，以往視其為燙手山芋的人也反而開始覬覦這塊大餅，希望角逐社長之位。

理事長迫於多方角力與壓力，在兩任社長任期即將屆滿時，請我「暫時休息一陣子」，轉聘其他人擔任社長。「揮揮衣袖，不帶走一片雲彩」的我，只期待雜誌能秉持專業，繼續精進。怎知新社長一上任，雜誌的定位與理念幡然改變，專業編輯群後來也一一求去。

我做事的原則是，交到我手上的，我就認真做好。

在我代管期間，《建築師雜誌》確實曾發揮過積極正面的影響力，雜誌社培養的專業編輯群後來也持續在文化出版界與建築業界散播建築、設計與美學的相關知識與觀念，使建築相關書刊百花齊放，間接培養了社會對設計品質、美學的鑑賞能力。這些當然不是我的功勞，但默默的努力，也算是有一些推波助瀾的成果。

① 六科包括營建法規與實務、建築構造與施工、建築結構、建築環境控制、數地計劃與都市設計、建築計劃與設計。原本六科皆採申論題，但二○○八年改採設計、繪圖科目採用混合式試題。「營建法規與實務」與「建築構造與施工」二科，因涵蓋範圍較廣，且係為測驗應考人知識、概念及理解能力，爰修正其題型為測驗式試題；另為增進試題之深度及廣度，「建築結構」和「建築環境控制」二科，採申論式與測驗式之混合式試題。二十七日考試院修正公布，建築師考試應試科目「建築計劃與設計」和「數地計劃與都市設計」二科為設計、繪圖科目採用混合式試題；

參與改革建築師考試

二○○八年，我有幸參與了台灣有史以來最重大的建築師考試制度改革。

台灣在一九五三年開始實施建築師考試制度，錄取率曾經只有百分之一，為全世界少見的極低錄取率，後來實施學科保留制度後才漸漸提高，但二○○一至二○○六年的平均錄取率仍僅百分之五，問題則出在考試制度的不合理。

國家以考試篩選建築師，考題應該考出學生對建築專業實務的掌握能力與深入程度，應該考觀念，而不該考死背。

以國外的例子來說，美國紐約州的考試制度就是在「考觀念」，題型以測驗題（選擇題）為主，還提供題庫讓考生準備，現在甚至已改為電腦閱卷。考生只要有在事務所實務工作的經驗，具備建築基本觀念，不需要中斷工作準備或補習，應該都能通過，錄取率超過百分之五十。我在美國事務所工作三年後去應試，就是這樣順利取得紐約州建築師執照。

但是，在二○○八年以前，台灣的建築師考試制度卻不是這麼一回事。台灣的建築師考試共有六科①，題型一律是申論題，考題則往往與實務不符。

舉例來說，在實務上，建築師承接一個建築案時，在結構、土木、水電、空調方面都需要聘用該專業的顧問來協助計算，美國、英國、日本都是如此。因此

建築師只要懂得觀念與概念，在實務上可以溝通即可，真正需要計算的部分必須委由專業技師。這是典型的專業分工。

但在考試時，「建築結構」一科的命題者卻考了連結構技師也要花很長時間才能解答的冷僻計算題，完全沒有考量在實務上，專業建築師從來不需要親自計算。

又比如「營建法規與實務」這科，以申論題作答的方式其實是逼考生背誦許多冷門又用不到的法規，但在實務工作上，只要懂得查閱書籍，就能得到所需運用的法規。

為了準備考試，建築師們只好到補習班蒐集歷年試題與答案，把它們全部背下來，甚至連結構科目的計算題也要死背硬記許多實務上很少用到的冷僻數學公式。至於設計科目，為了在考試時間內完成設計，還得上補習班學習各種「快速設計」的方法。

結果，建築師考試就像是古代的「科舉考試」，學生一拿到考題，只能拚命想辦法把一百多行的答案卷全部寫完。一些學校為了招生，甚至改變正規教學方式，改教學生如何應付建築師考試，導致大學建築教育與建築實務之間，出現了極大的落差。

影響所及，每到年底的建築師考試之前，在建築師事務所工作的考生就要請一、兩個月以上的長假專心準備考試，中斷手上的工作，影響真正的實務經驗。

「考生流亡潮」也導致許多中小型事務所的工作無法順利推進。

許多優秀設計人才不願意投降於僵化的考試制度，也不願意屈服於補習班，結果會背書考試卻缺乏實務經驗的人考上了建築師執照，優秀的專業人才卻遲遲無法取得執照，出現「劣幣驅逐良幣」的怪現狀。一些奪得國際建築設計大獎的設計師，因爲遲遲無法通過國內的建築師考試，在台灣甚至不能以「建築師」之名開業。

總歸一句，國家每年花費了大量的時間與資源，卻無法篩選出真正適合的建築師，不僅違反考試目的，還每年都耗費許多考生寶貴的時間與精力。

我一直覺得這種考試制度極不合理，與一些學界和業界人士主張改革多年，認爲考試應該考觀念，而非死板的計算與背誦，具體方法之一則是把大多數題型都改爲測驗題（選擇題）。

終於，二〇〇六年八月，考試院成立了「建築師考試改革推動小組」，邀請建築產官學界召開會議，研擬改革，我與建築師陳邁等人，連同學界和公會代表都參與其中，但凝聚共識並不容易，經過幾次會議，具體改革的方式遲遲未定案。

二〇〇七年底，一個改革的契機出現了。

在當年舉行的建築師考試中，「建築結構」一科出了一個冷僻艱澀、與實務脫節的計算題，該考題不僅逾越建築師的實務工作範圍，甚至連專業的結構技師

都要花四小時才能解題。

許多考生無法在考試時間內解出題目，考後群情激憤。參與建改社的教授學者紛紛發表公開信，指陳建築師考試的窠臼，不少考生則串連起來，透過產官學各種管道表達抗議。其中一群考生寫了公開信，募集了一百六十四位考生連署，派代表向考試院長和考選部長等人表達意見。我也輾轉收到這封公開信，十分欽佩年輕人對於不合理制度之敢言。於是，我帶著這封公開信去參與「建築師考試改革推動小組」的會議。

在會議中，我不斷主張「考觀念」，不考「死板冷僻的計算題」，提議援引美國建築師考試的做法，把大部分科目的題型都改成選擇題。儘管有些改革委員仍然強調申論與計算題的重要性，經過激烈攻防，最後總算達成某種程度的改革。

在做成修改〈建築師考試規則〉的最後決議之前，考試院將會議紀錄寄給每位改革委員。我收到會議紀錄後親自校閱，一字字讀過。除了「建築計畫與設計」和「敷地計畫與都市設計」兩科需要繪圖與申論，我堅持把涵蓋範圍較廣的「營建法規與實務」和「建築構造與施工」兩科都改為選擇題，至於「建築結構」和「建築環境控制」兩科則採申論題與測驗題，並強調申論計算題的比例不應超過百分之三十至四十，才讓會議紀錄放行。

本來以為這項改革會曠日廢時，意外地，考試院在二○○八年三月底便公布

了新版的建築師考試規則，並於當年年底舉行的建築師考試正式實施。台灣的建築師考試制度改革至此撥雲見日，開啓一道曙光。

新制度實施後，各界的反應相當不錯。實施新制的第一次考試錄取率超過百分之十，不少金榜題名的建築師都表示，他們沒有上補習班惡補，也沒有向任職的事務所請長假準備應考，僅以本身累積的實務經驗判斷作答。這讓我深感欣慰，也相信「考觀念，不考死板背誦與計算」的改革可以慢慢導正過去建築考試造成的沉痾，儘管考試制度還有可改善的空間，至少已經比較合理。

《污染的樂園》

我堅信，社會要進步，每個人都要發揮力量。

回想三十五歲剛從美國回台灣執業時，我對隨處可見的污染現象深感痛心。

從嚴重的空氣污染、混亂的招牌與交通標誌反映市容缺乏管理、兩棟高樓間只以狹窄的防火巷隔開、多達三十個市府單位都有權力開挖道路卻往往未經協調導致路面坑坑洞洞、兩百多年歷史的林安泰古厝以「都市計畫道路用地」之名而被犧牲並反映出不妥善且墨守成規的都市計畫、公園兒童遊戲設施竟以水泥鋼管與磚石建造、古蹟北門僅僅倖存於高架道路的包夾之下等等，在在反映出台灣公共設施的缺乏考慮，因循輕率。

台灣雖然擁有經濟奇蹟，對環境卻只有開拓，沒有好好維護、培育與管理。

這些看似「不緊急」的錯誤，如果不能及早因應改善，等到真正覺醒時都將太遲，與其重蹈西方國家的覆轍，我們為何不能懸崖勒馬？

我深覺自己有責任站出來發出不平之鳴、警訊之聲，給予執政者和社會一些改進的建議與意見。

於是，我常常寫信給主管機關抗議法規不當，甚至寫信給總統指出時政之弊或肯定施政，也主動投書到各報章雜誌呼籲重視各項社會問題。

一九七八年九月到一九七九年九月，《宇宙光雜誌》主動連載了我的一系列評論專欄文章，指出台灣社會普遍存在的各種污染，都市計畫的污染、設計污染、噪音污染、視覺污染、髒亂污染與空氣污染。

這些文章刊出後引起了一些輿論對於文化資產保存、山坡地開發和都市容積率等問題的迴響。到後來《宇宙光雜誌》將這一系列評論集結成書，出版《污染的樂園》一書時，文中提出的不少問題，譬如空氣污染、水污染、山坡地開發、古蹟保存等，政府都已經進一步以法規管理。這些改變使我相當振奮，也讓我常存觀察者與建言者的冷靜，時時給予社會一些良心提醒的警覺。

不論是三十五歲撰寫專欄文章針砭社會，四十二歲主持《建築師雜誌》；還是從不時向主管當局抗議並提出建言，到近年來參與改革建築師考試制度，許多

發心之初不曾想見的改變，經過許多人努力後都能如星火燎原，使這社會往更

真、更善、更美的境界邁進。

這些點點滴滴的改變，亦讓我更加相信，社會的進步需要每個人發揮力量。

身為社會的一份子，我們不應獨善其身，而應積極匯流成一股衝破既有窠

臼、督促社會進步的大洪流。

一個年輕人積極改革的理想與熱情或許會被視為陳義過高，但是只要努力

做，滴水穿石，假以時日，成果就會慢慢湧現；也許無法造福自己，至少能厚澤

整體社會，嘉惠後代子孫。

一九七八到一九七九年間，潘冀於《宇宙光雜誌》撰寫評論，
對當時台灣日益嚴重的環境污染問題，提出呼籲與建言

感受天命，做出超越自己想像的事

台北市，廣慈博愛院。

我們一行人各自帶著禮物來到院區訪問院童。我跟太太及團契朋友準備了一袋茶葉蛋，每遇見一位小朋友便發給一、兩個茶葉蛋。他們仰臉笑著，開心收下；有人很快剝殼吃了，吃得津津有味，還一直頻頻稱謝。

離開前，一位小朋友站在角落，眼巴巴等著要送行。

我趨近向他道別，卻發現他手上還拿著一顆茶葉蛋。

「小朋友，你為什麼不吃茶葉蛋呢？」我好奇。

小朋友低頭，吞吞吐吐說：「我已經吃完一顆了，這一顆，我要留到晚上配飯吃……」

他還沒說完，我們已然濕了眼眶；我們只不過做這麼一點點事，小朋友卻如此珍惜，讓人感動不已。

可愛的孩子

我們事務所設計過不少教會相關建築，如真理堂、埔里基督教醫院、雙連福利園區等，但是很少人知道，事務所設計這些教會相關建築，完工後還把部分設計費捐贈回去，可以說，我們不僅不是為了賺錢，結算後幾乎都是賠錢的。

「這與您是基督徒有關嗎？」一位事務所年輕同仁問我。

我說，我的社會奉獻是從基督精神發展的。

一九九九年發生九二一大地震，事務所派了三個團隊協助勘災，我也參加了震災諮詢委員會。

二〇〇九年，莫拉克颱風引發的八八水災毫無預警襲擊台灣，我所屬的浸信會仁愛堂隨即發動衣物募捐，事務所同仁也迅速募集了一批衣物送去。人飢己飢，人溺己溺，全台民眾總動員。

新聞傳來了台東太麻里遭土石流重創，多人失蹤的消息，其中兩名失蹤員警正是我們仁愛堂支持的那間教會的弟兄，救災人員正在設法搜尋失蹤人口。

「捐衣服、送物資，除了大家都能做的事，我還能做什麼？」我思考著。

「對！我可以協調熟識的營造廠商幫忙調度挖土機！」我馬上撥電話，運用建築界的力量加入救援，因為那是我當下最能發揮一己之力的事。

不久後，浸信會仁愛堂邀請我們長期捐助的高雄六龜育幼院童北上參訪，眾

院童在歷經水患的死生威脅後，抵達從未見識過的台北市，搭捷運、吃冰淇淋、在仁愛堂跟大哥哥大姊姊一起玩，笑容無比燦爛。

看孩子們這麼天真無邪，你會覺得，能為他們做任何事情都是值得的。

可是，為什麼換作是大人的話，常常會那麼「不可愛」？

我後來親自參與八八水災受災戶重建的過程，感觸相當深刻。

許多慈善機構與團體在八八水災後盡心盡力投入救災，但是即使這樣，大多數團體仍然會互相搶地盤、爭功勞。眼見此景，我反覆思索著：「『人』真的很可憐、很有限，即使是做善事，依然存在著自私、『不可愛』。」

但轉念之間又想：「即使我們這麼不可愛，上帝也還愛我們，那麼，我是不是更應該秉持為上帝而做的心來做？」

為上帝而做

回歸到建築設計，在設計教會等相關機構時，我們也秉持著此一想法——我們不是為了某個教會而做，而是為了上帝做，並在每一件案子裡都獲得了印證。

新竹信義神學院便是一例。

車行中山高速公路新竹交流道旁，你會看見完工落成僅一年多的中華信義神學院大樓，高處有一方十字架伸向藍天。

信義會也就是一般所知的路德教派。一九六六年，幾名信義會宣教士遠從芬蘭、挪威和美國來到台灣，在新竹的小山丘邊上創立了這所神學院，然而，四十五年前蓋的小房舍已然老舊，神學院規劃重新改建。院長、董事與顧問打聽了我的專業聲譽，也看過我的作品，決定委託事務所進行設計。

我們到新竹勘查時發現，剛好分布在小山丘上下的基地並不大，設計時必須考慮既有的鄰舍，還要保留既有的樹木。學校希望將舊校舍改建為一棟綜合大樓，包含課室、禮拜堂、辦公室、師生宿舍、圖書館及餐廳。我在勘查基地後表示，根據以往設計教會的經驗，只要校方對新大樓需求的想法一致，應該能符合校方的期待；我們一定會全力以赴。

院長非常尊重建築師的專業，對我們非常客氣，行政人員也盡力協助，讓整個設計與興建很上軌道。雖然學校的經費相當拮据，我們一路協助設計及工程監造，學校也一路努力募款，最後終於順利完工，落成啓用。

不少當初創立神學院的傳教士從芬蘭與挪威回來，看到新大樓有這麼現代的設施與空間都覺得不可置信。新大樓不僅合乎當初改建時的使用需求，還出乎他們意料創造了一個相當優美的中庭空間，學校非常感激，國外傳教士則頻頻稱讚：「這絕對是國際級建築師事務所設計的。」

上帝祝福的就會成

即使拚全力做事，設計推動教會相關設施的過程也會遭遇困難，預算就是一個大問題。

絕大部分的教會在委託時只是有個想蓋教堂的念頭，但教會現有的經費與工程總經費之間往往有很大的差距，所以常常在有限的經費下啟動案子；甚至有時候在施工總經費還短缺百分之八十的狀態下就要開始動。

教會總是擔心著經費問題，我通常會鼓勵他們：「不要擔心錢。我們因為有一個明確的目標，所以只要有清楚的設計與進度，一邊走，一邊根據進度目標進行勸募就可以了。這件事如果是上帝祝福的話，一定可以做得到。」

確實，幾乎每一次執行教堂案，教堂蓋到一半，經費就陸陸續續湧入，大多數到最後都很順利。

我們設計了很多座教堂，類似的經驗常常發生，更證明了蓋教堂其實是上帝的工作。

除了經費，設計教會的過程中，還有另一個難題是教會本身的民主機制。

基督教標榜平等、自由與民主，蓋教堂牽涉到幾百人、上千人，每個人都可以發表意見，一律同等重要。

為了討論新教堂的需求與方向，一定會召開多次「公聽會」，讓建築師聽取

埔里基督教醫院醫療大樓三期、四期（攝影：鄭錦銘）

各方意見，但這也使得建築師事務所光是在溝通與協調上，就要花費許多力氣與時間。建築師如何一邊溝通、一邊堅持專業把設計做好，並在未來爲這棟建築物負責，過程相當漫長。我們曾經爲了某一棟教會建築開過多達一百餘次的會議，非常不容易。

然而，每一次蓋教堂的漫長艱困過程都使我清楚地看見：假如不是憑信心，案子是沒人敢開動、教堂也是蓋不成的。只要平心靜氣去做，到頭來不僅經費足夠，還能把教堂蓋好。

設計教會醫院也是如此，埔里基督教醫院、屏東基督教醫院與台東基督教醫院都是我們事務所設計的。每次拜訪這些醫院，我總是深受這些當初遠自歐洲來台奉獻的宣教士精神所感動，比如像是彰化基督教醫院榮譽院長，一九九六年榮獲第六屆醫療奉獻獎的蘭大弼先生。

事務所在設計改建埔里基督教醫院時，當初從國外來台服務的宣教士「阿公」和宣教士「阿嬤」剛剛退休，還住在醫院院區裡。這些阿公阿嬤級的宣教士本應在舊居地安享晚年，他們的宿舍卻是唯一可用來擴建醫院的土地，令人相當不忍心。

看著這些爲台灣犧牲奉獻一輩子的宣教士，最後仍爲了醫院而讓出宿舍，心甘情願遷居到其他地方去，我深受感動。但當我踏入他們住了一輩子的宿舍，看見宿舍與設施如此簡陋，卻只有更加感傷與不捨。後來我們設計埔基醫院的新大

台東基督教醫院附設護理之家

樓時，便把宣教士宿舍的其中一小塊門廳遷到旁邊，作為周邊使用，以保留這段歷史記憶。

我相信，宣教士們被迫遷居時一定很傷心，但當他們看到自己畢生為台灣中部人奉獻的埔基，能夠在被台灣人接管後自立自強，不論財務、醫療管理、醫療品質都獲得了提升，評比甚至躍居「區域醫院」等級時，勢必覺得很欣慰。這些毫無私心，只講求奉獻的宣教士，有些人不僅在此奉獻了一生，最後甚至在這塊土地上終老，遺體被送回故鄉安葬。

不獨埔里基督教醫院，我們在協助改建屏東基督教醫院、台東基督教醫院與安養中心時，都分成好幾期來施工，過程也不容易。但是，每每看見醫院老宣教士的犧牲奉獻，就會被他們所感染，覺得自己該更專注、更專業地把事情做好。

真理堂獲國際大獎肯定

二〇〇六年，事務所設計的台北信義會「真理堂」大樓榮獲美國紐約州建築師協會佳作獎肯定。在深黑色的夜裡，站在台灣大學校園往新生南路的天際線望去，便能看見發亮的紅色十字架矗立在高高的夜空中，引領人心，簡潔的線條勾畫出一座小小的天上家屋，點燈等待著凡人回家。真理堂歷經漫漫歲月完工，終能獲得各界肯定，讓我們甚為欣慰。

真理堂全人關懷大樓（攝影：鄭錦銘）

不只教會相關機構，更早之前獲得《建築師雜誌》一九九三年建築銀牌獎的

台北市「松江詩園」，也是事務所捐助設計的作品。我們的想法是為台北的上班

族提供一個寧靜修憩，融合水景、綠意與詩作的公園空間。

在浸信會仁愛堂，弟兄與姊妹喊我「潘哥」，稱我太太「孫姊」，我們從小

就在教會長大：岳父過世後，我們還把遺產捐給浸信會神學院。對我們夫妻來

說，除了工作之外，教會是生活很重要的一部分。

比如說，每一年我們都一起教主日學。為了教學，太太早在前一週就會把講

義發給會友，講義上列出預習的篇章與討論題綱。每次上課前，她更彷若帶領研

究生討論那般謹慎的查經準備。即使教學數十年，她也每次都會搜集新材料，重

新準備題綱。

有些朋友與同事會在星期天下午到教會聆聽主日學，跟我們一起讀《聖經》

上的〈馬可福音〉，一節一節閱讀、討論。其中有些人雖不是基督徒，卻覺得從

讀經、討論中，為繁忙而缺乏思考的人生找到指引。

人本來就有私心，人本來就很有限，當你了解自己的局限、感受到上帝可以

讓你做出超越你自己能想像的事，就是個非常真實的經驗。而這個經驗也使我更

加確認──自己只是一個「器皿」，只是幫助事情做出來的過程。

某年春節前，在事務所的尾牙上，多數大獎名額已經抽完了，二百多名集團

同仁與一百多位受邀親友們聚精會神等待著最後一個大獎。

我站上舞台宣布：「接下來的大獎將抽出一個名額，得獎者可以擬定計畫擔任一個星期或一個月的慈善義工，我會支付他擔任義工期間的事假薪水。」

三十幾桌宴席的三百多雙眼睛，引領企盼，我從抽獎箱中抽出一張紙籤：

「工務部，XXX。」

在全員舉手鼓掌聲中，一位工務部的同仁上台領取了這個年度最大獎。

「好棒喔！幫助員工實現夢想，鼓勵員工做義工，這是個好方法！」一位當天受邀的來賓興奮地說。

我點點頭。

我是個平凡人，我是一個器皿；這個獎不是為了某個人特別頒發的，我是為上帝做的。

無論一顆茶葉蛋、一床棉被、一座教堂、一棟神學院大樓、一棟醫院大樓或一本聖經，我相信，這位同仁在做義務奉獻的時候，也能感染到我先前感觸甚深的慈悲情懷或基督精神，並能接著感染更多人，幫助更多需要幫助的人。

台灣基督長老教會雙連教會福利園區（攝影：謝偉士）

我眼中的潘先生

我與大多數人一樣，是先認識潘先生的建築，喜愛潘先生的建築，才進一步了解潘先生的。

第一次發現建築可以如此親切、使人安適、具有舒緩身心與療癒之效，是在多年前初任職《天下雜誌》時，某個諸事煩擾的工作日。

記得是個浮躁的夏日午後，我經過松江詩園，聽見流瀑聲傳來便不由自主踏步入園。這才發現，裡頭正在舉行露天爵士音樂會，不少穿套裝、著西裝打領帶的金融界上班族男女席地而坐，一邊吃便當、喝咖啡，隨爵士樂擺動身體。

音樂會結束，我沒離開，靜靜坐在磚色的矮圍牆邊，背後是小店林立的小巷弄。我面向滿園扶疏的花木，公園裡外毫無藩籬，自自然然，輕輕巧巧，我感覺，這座公園擁抱並融入社區生活，也歡迎行人駐足。哎啊！忽有小蟲叮咬足部，我往地上一看，才驚喜發現，地上石板銘刻的是席慕蓉、鄭愁予等人的詩作，建築手法一如公園入口處，那將車馬喧囂隔絕於外的流瀑般低調。

一座建築可以如此務實，內蘊外揚，造型不大張旗鼓、也不大聲喧嘩，它安安靜靜，謙虛的滿足你所有的需求，它的存在使你安心，如一座安全的屋宇，隨

松江詩園

時等待你入住。

後來，幾位好友都在附近上班：入夜後，我們吃過飯便步行至松江詩園，喝梅酒、望月、談心，啊，在我的社會新鮮人日記中，松江詩園是最重要的場景。

當時，我未曾想過，這座伴我尋常生活與工作，集文學、藝術、生態、身心療癒的公園，竟然出自我國第一位獲得美國建築師協會院士，台灣、甚至是兩岸最國際級的建築師：潘冀先生之手。

我進入《天下雜誌》工作之前，潘先生早已榮獲《天下雜誌》選為台灣兩百位影響人物，對台灣社會之發展動見觀瞻。先前，我不僅不知潘先生在國際上為台灣打下的建築名號，對於他身為台灣科技企業國際競爭力背後重要的推手，我也一無所知。在這個社會，換作他人，老早大書特書、沽名釣譽，但是，當時在新聞媒體工作的我，竟毫無所悉。

你可以說是我孤陋寡聞，但我也算消息靈通之人，應該怪他太低調了。他這麼重要，為什麼除了建築業界，一般民眾普遍不認識他？

低調、務實、實事求是、不攀關係、不附榮華、不苟同流俗，是他的個性。

當然，這是我後來有機會親自認識潘先生之後，才深刻體悟的。

二○○八年，圓神出版社的企劃真真提及，她已經向潘冀聯合建築師事務所提案多次，希望爭取為潘先生出版著作。向來堅持出版好書的真真苦惱的說：

「潘先生非常低調，實在很難說服……」

當時的我，已經明白潘先生的國際成就，當然也知道他是松江詩園的擘畫者。一聽真真邀請我擔任撰文，我馬上用力點頭，約定了時間，一同拜訪潘冀聯合建築師事務所，與潘冀先生見面。

這場會面，比我的政大新聞所碩士論文口試，或《天下雜誌》的面試都來得嚴重。先經過事務所的兩位主管嚴格審核，好不容易過了關，我與真真鬆了一口氣；他們才表示，潘先生會親自來見我們。我與真真面面相覷，如果潘先生創辦的建築師事務所做事的態度一直如此慎重，那麼，潘先生的基本功一定值得社會上許多人學習！我們再度揚起了鬥志。

潘先生進入會議室，一頭灰髮，挺直的腰桿，看上去是位文質彬彬的儒生雅士。起初，他聽我們陳述出版的構想，良久，不發一語。我們感覺兩人說著沒有觀眾掌聲的對口相聲。

後來，我們每陳述完，他便開始回應。更精確的說，我與真真每一句說服的論調，都被潘先生立刻反擊，他簡直就像是個桌球高手，回拍迅速。

有一回，真真說：「這個社會需要一本書，讓大家了解怎麼樣能達到國際級的要求，國際級的細節。我們台灣人做了這麼多苦功，最後都是差一點點，但是，差一點點就差很多，這0.1公分的距離，需要一個國際級的視野，您應該有很多觀念讓大家學習，從小處就應該注意到……我們希望用故事的感覺來呈現，不

是教訓人，而是需要您的分享，把您多年來不走後門、不攀關係、堅持把事情做對的基本功，傳遞給大眾，在社會中擴散出去。」

真真說完，潘先生卻輕嘆口氣說：「這幾年，建築在台灣都沒有受到重視，一般民眾只想認識明星，不想認識內容，這是我們社會很糟糕的⋯⋯建築，在我們今日的台灣社會中，還沒有將它視為非常重要之事，尤其，政府仍把建築視為營建廠商，殊不知，其實建築對社會、都市、人類的歷史文化的影響非常大⋯⋯」

真真點點頭，接口說：「觀念是要被帶領出來的，很多社會上沒注意到的，卻是重要的觀念。我們就是要讓好的觀念，通過出版社這樣的平台發揮出來。」

不料，潘先生卻說：「我完全沒有意思想要做公眾人物，那不是我的興趣⋯⋯我們很謙卑、低調。社會上都是在找流行，我們剛好相反，訴求不是流行，而是任何時候都不退色，這是很不一樣的⋯⋯我覺得，一些我們重視的價值觀，應該經得起時間考驗。」

潘先生的回拍聽來不置可否，我突然覺得，或許我與真真都太在乎，太緊張了，或許，我們應該讓潘先生了解我們。想及此，我釋懷了，開始向潘先生分享我與真真的夢想。

我聊起二○○八年四月才剛與一隊女性車隊一起騎自行車，完成九六八公里環島的夢想，講述得滔滔不絕，興奮異常；話匣子一開，真真也說她的父母親當

初為孩子取名時，希望兒女一生都能追求「眞善美」，所以她叫作「眞眞」，弟弟的名字中也有一個「善」字。可惜，生了兩個就沒下文了。所以，想像中原應名喚「美美」的妹妹並沒有來到這世界。「但是，我期許我做的每一本書都能對社會有幫助，是眞善美。」眞眞說。

牆上的時針移向十二，事務所內的廣播響起：「潘先生，您的訪客到了。」

會議時間終止，潘先生必須趕赴下一個行程，握手道別時，他的眼神中閃著異樣的光采，我在猜，這是不是被有關夢想的輕鬆話題給點燃的？

這位低調的國際級建築師是否願意首肯出書？想起他在會議中對於個人英雄主義、媒體炒作、明星光環等刻版印象表現斷然的抗拒，說實在，我、眞眞、事務所的主管們，都沒有答案。

彷彿奇蹟出現，幾個星期之後，事務所傳來消息，潘先生答應讓我試訪事務所的主管與員工，看過試稿之後，再決定是否出版。

眞的!?

聽到這個消息，我與眞眞都激動不已，畢竟眞眞說服多次，而我能有機會為低調異常的潘先生撰書，把他不同流俗卻又能屹立不搖的價值觀與態度分享給社會，將是我寫作生涯的一大里程碑。

我當時不知道，初會面時看似嚴峻的潘先生，其實是一個「溫和的鄰家長

者」！

為了寫這本書，潘先生應允我進入事務所，他甚至大方請人「給」我一個辦公桌，讓我專心讀資料、寫作。

這樣一方安靜的桌子，就這樣靜悄悄搬進我的心裡，我也把自己的茶杯、書籍與電腦，端放其上。

二○○九年的夏天，我每天搭捷運再穿行仁愛路林蔭大道遁入事務所，奇異的，我對躲在靜巷內，由一排三層連棟老公寓組合成的事務所辦公室，竟生出一種油然的歸屬感。

有一天，潘先生經過我的位子，問我，要不要上去三樓參觀潘太太的辦公室？

我欣然答應。

踏上階梯，不設防地，光線向我的雙目扣門，不禁發出一聲讚嘆。

這怎會是一整日陰雨綿綿的民家屋舍風景？

黏膩的梅雨不敵窗外的綠意，光線恣意占據滿室，彷彿這房間就是給天光的。

臨窗潔淨的辦公桌有充分的自然採光，書桌後方的書櫃充棟著不少藏書。

「去年太太說要退休了，我就給她設計了一個辦公室。」潘先生說。

推開辦公桌前一公尺的那扇門，撲面的空氣迎來一方屋頂花園的欣欣向榮，

四牆站著盆栽，像小學生們在校門口微笑對你說早安。抬起頭來，自一樓一逕向天光伸展的老樹早已掙脫三樓透天厝的視野局限，逕自往天空伸展著臂膀。

這老樹啊，比雙掌還大的葉片，甫被洗過的紋理，大方展示著飽含甘霖的新鮮生機。這方綠意，都是潘先生與潘太太三十多年來細心呵護的成果。

辦公室的另一個角落，是潘貝寧在台灣的服裝工作室，站著一排她設計製作的服裝。臨牆置兩幅書法家董陽孜的墨寶，行書飄逸的「昕繫」與少見的英文墨寶「DePloy」，力道柔中有勁，一筆一劃盡顯潘先生對女兒的支持與關愛；儘管女兒遠離建築設計本行，旅居英倫，孜孜矻矻編織著她的服裝設計夢想。

潘先生的眼神中有著一絲對女兒的思念，這使我想起曾問過他的問題：「您會不會覺得可惜，您的女兒沒有走上建築一路？」

潘先生當時說：「我們認為每個人都是上帝賜給的，每個人都獨自要向上帝負責。小時候我們照顧她們，長大了，我們都是平行的。所以我不認為她應該要聽我的，她有自己的選擇，她要對她的信仰負責。她選擇她的路，我們也只能鼓勵與祝福。她的壓力，我們能幫上什麼忙就幫。但是，她們要成功，絕對不是我們可以幫得上忙的……她的很多養成訓練適合做很好的建築師，絕對可以比我好；但是，她選擇她的路，應該也可以做得很好。」

我艷羨，並慶幸當日的親訪。

一位德高望重，心懷遠大的建築師，不只能以不隨流俗的價值觀與做事態度

為社會建築一個個里程碑；能用經營家庭的寬厚與包容來經營一個永續的事務所；現在，我還看見，他不像那種為了工作而忘了家庭與生活的「成功人士」，而是那樣珍愛著家庭，貼心佈置一個讓家人隨時都能安心返航的自在港灣。

在訪談過十幾位事務所的主管與員工之後，我更確定，我想要更進一步訪談潘先生。更確切的說，當我發現潘先生如「溫和的鄰居長者」的謙虛與靦腆，我更好奇，他這樣的國際級人士，在做人、做事上，到底是秉持何種價值觀與態度，來面對這紛亂的時代與社會？

潘先生欣然同意我的進一步訪談，據協助這本書問世的事務所主管表示，許多問題，都是事務所同仁從未問過他的。我想，潘先生願意回答，一方面是他相信我不是個「狗仔」，一方面也表示他希望清楚表述他的態度與價值觀。

我除了訪談、在事務所「擁有一張桌子」之外，每個月，事務所同仁自發舉辦的讀書會，我也受邀參加，地點就在潘先生自宅。漸漸的，我看見更有人味的潘先生。

來到事務所隔壁的潘先生自宅，潘氏夫婦親切迎接每位同仁，大家一起用餐、分享讀書心得，天南地北的輕鬆話題、平起平坐的談話氛圍，使我覺得，我並不是在側面採訪或觀察潘先生，而是在參與每一場心靈交流的讀書盛宴。因此，每每讀書會將屆，我便萬分期待，渴望補充更多性靈與智識的養分。

潘先生與潘太太是虔誠的基督徒，邀請我參加他們主講的主日學。通常上課的前一週我就能拿到主日學講義，上課當天，學員輪流讀《聖經》，潘氏夫婦結合時事與管理學的講解，使我不由得對單純的宗教信仰產生莫大的嚮往。他們兩人從在美國求學時就在教會裡查經，回台之後則持續在教會義務教授主日學。上課時，潘氏夫婦的桌上，英文《聖經》與國語《聖經》對照，一方面窮盡考究每一句經文，一方面卻又不八股，能以輕鬆活潑的方式講述，令人嘆為觀止。

有一回，我們讀到〈馬可福音〉第六章，有關「五餅二魚」之典故所從出的經文：

耶穌說，你們有多少餅，可以去看看。他們知道了，就說：「五個餅，兩條魚。」耶穌吩咐他們，叫眾人一幫一幫地坐在青草地上。眾人就一排一排地坐下，有一百一排，有五十一排的。耶穌拿著這五個餅，兩條魚，望著天祝福，擘開餅，遞給門徒，擺在眾人面前，也把那兩條魚分給眾人。他們都吃，並且吃飽了。門徒就把碎餅碎魚收拾起來，裝滿了十二個籃子。吃餅的男人共有五千。

潘先生比喻：「耶穌應該是很好的管理學者，因為，他會讓眾人一百一排，或五十一排來坐，一眼就可以算出共有五千人，需要多少食物才夠。耶穌做事很

潘先生不關門的辦公室

有條理，懂得盤點，我們做事也要懂得用方法，清點人數就會很容易！」他說完，全員都笑了。周日寂寥的下午，路人一定難以想像，這笑聲來自光華商場附近的一座教堂裡。

我想，從小就天天閱讀《聖經》，至今無一日中斷的潘先生，其做事的效率與方法，很可能都是向耶穌學的吧？

訪談許多事務所同仁，使我印象最深刻的，就是潘先生對於社會與宗教的奉獻，諸如設計教會、提攜迷途的孩子、不遺餘力向政府挑戰不合理的法規與制度等。似乎，他就是打定主意，這一生的認真、專業與成就，都是要來幫助社會、弘揚耶穌的真理。因此，不論迎戰產業的驚濤駭浪或國際的金融風暴，潘先生總是淡淡的說：「把來到手邊的事情做對，至於成敗，就留給上帝。」

怎麼把事情做對？

潘先生回台灣工作以來，每天寫工作日誌，而且固定使用同一種尺寸大小的筆記本，以方便存檔與日後查找。至今，他每一年使用的筆記本都還留著。

可以說，在沒有電腦的年代，他已經採用非常有效率的方式，不需要像一般人那樣翻箱倒櫃查資料，或是忘東忘西、失去信用。

我仔細看過潘先生的筆記本，每一本都讓我深自反省工作方式。比如，其中一本，是潘先生開業之前的筆記本，上面清楚列出幾點：

開始後之工作：

聘會計師建立財務制度

辦理保險

訂購文具

整理幻燈片

訂購醫療與能源方面的書籍

整理法規

設計信封信紙

編輯事務所簡介

整理雜誌

除此之外，右下角還羅列預計給每一位工讀生的薪資。這些文件，對於至今要開業或創業的人來說，仍然是非常實用的參考。

翻到另一本的某頁，是潘先生前往台積電開會，速記他為台積電設計晶圓廠的事項。左邊是一條條明快有條理的工作項目，右上角還速寫了一個系統架構圖，幫助他協調、溝通，一目了然。

閱讀這些筆記本，我不禁羨慕潘冀聯合建築師事務所的同仁們，因為，除了潘先生這汗牛充棟的筆記本之外，事實上，事務所的各項檔案資料做得相當完

整，任何人做事都不愁沒有參考依據，社會新鮮人如果有機會在這裡打基本功，實在無比幸運。

潘先生值得學習的基本功，我已經盡力寫就於前面的篇章。在此借用最後一點篇幅，再講兩個小故事，說說潘先生的一絲不苟，與做人做事的有為有守。

有一回訪談，潘先生拿出他小時候在澳門成長的照片，一九五一年時還是個小孩的他，穿著白色短衣褲，白襪黑鞋，乾乾淨淨，臉上掛著維也納兒童合唱團團員般的天使笑容。我端詳照片，正聚精會神，潘先生忽然說：「我從小就有一點潔癖，就是喜歡乾淨整齊。」他停頓了一下，忽然想到什麼似的，不好意思的笑著說：「結果，我哥哥很討厭，每次故意作弄我，就是去把我每天早上起床時鋪得平平整整的床鋪弄亂，害我每次都很生氣。」說完，我彷彿坐著時光機，跟著潘先生回到他青春燦爛的兒時，似乎看見小潘冀噘嘴皺眉，氣急敗壞，忙著重新鋪床的樣子。

我想，潘先生在專業上、做人處事的潔癖與一絲不苟，大約都是伴隨著他的成長而來的吧。

另一個故事，發生在本書出版之前。

身為採訪撰文者，通常會與傳主一起在書籍的封面上共同掛名為作者，呈現的方式不外是：「潘冀、藍麗娟合著」或是「潘冀口述，藍麗娟撰文」。不

過，出版同業最常見的情況是，傳主希望撰文者匿名，撰文者因此成為「影子作家」，將榮耀歸給傳主。

但是，潘先生卻不然。

交完書稿，潘先生審閱完所有的文章，表示：「作者應該掛藍麗娟，不是我，這本書我並沒有寫，真正寫作的人是藍麗娟，應該把榮耀歸給她。我已經跟潘太太都討論過了。就這麼決定了！」

在嚴謹的學術論文出版上，潘先生的堅持是對的；對於一本以第三人稱口吻的大眾書籍來說，或許也沒有錯。但是，這本以第一人稱口吻撰述的勵志書，如果依照潘先生的做法，讀者肯定會被混淆。因為當讀者翻開書頁閱讀，說話的人卻不是作者本人，這勢必讓讀者一頭霧水，懷疑說話的人到底是藍麗娟，還是潘冀，這本書的真實性如何？

在出版界工作十幾年的真真嘖嘖稱奇，她說：「我經手過這麼多本書籍，從來沒有聽說過傳主堅持不掛名，讓撰文者掛名的！」

幸好，在事務所主管的說服，與真真和我的堅持之下，潘先生勉強同意作者以「潘冀口述，藍麗娟撰文」來掛名，這段插曲才告落幕。

家姊在學術界工作，她聽說此事，一再稱許潘先生有為有守，並感嘆：「像這樣的人，在這個社會已經不多了。」

是的，不少建築界的朋友聽說我這段時日專心於潘冀先生的書籍寫作，總不

忘說：「在這個社會，像這樣價值觀正確、執著理想的人真的很少見了。」

限於篇幅，許許多多關於潘先生與事務所的故事，潘先生設計的許多建築與業主的感動與肯定，無法在此呈現。在本書付印前夕，謹以此書感謝潘先生、潘太太、事務所全體同仁對我的關懷與溫暖的照顧，在你們身上，我學到的比我付出的多太多了。並感謝張曉風老師細膩的用語建議，也感謝簡先生、眞眞、蕙婷、詠瑜與圓神出版社全體同仁給予我這個珍貴的機會，讓這位台灣社會少有的國際級建築師的卓然風範，能以文字傳遞給社會大眾，作為後進者的學習與榜樣。

二〇一〇年四月

國家圖書館出版品預行編目資料

人生基本功——建築師潘冀的砌磚哲學 /
潘冀口述；藍麗娟撰文. -- 初版 -- 臺北市：
圓神，2010.06
272面；21×16.5公分 -- （勵志書系；99）

　　　ISBN 978-986-133-329-8（平裝）

1. 潘冀　2. 建築師　3. 臺灣傳記

920.9933　　　　　　　　　99007103

http://www.booklife.com.tw　　　　reader@mail.eurasian.com.tw

勵志書系　099

人生基本功——建築師潘冀的砌磚哲學

作　　者／潘冀口述‧藍麗娟撰文
圖片提供／潘冀聯合建築師事務所
發 行 人／簡志忠
出 版 者／圓神出版社有限公司
地　　址／台北市南京東路四段50號6樓之1
電　　話／（02）2579-6600‧2579-8800‧2570-3939
傳　　真／（02）2579-0338‧2577-3220‧2570-3636
郵撥帳號／18598712　圓神出版社有限公司
總 編 輯／陳秋月
主　　編／沈蕙婷
專案企畫／賴真真‧廖志堅‧黃巾倪
責任編輯／陳詠瑜
美術編輯／金益健
行銷企畫／吳幸芳‧范綱鈞
印務統籌／林永潔
監　　印／高榮祥
校　　對／藍麗娟‧沈蕙婷‧陳詠瑜
排　　版／杜易蓉
經 銷 商／叩應股份有限公司
法律顧問／圓神出版事業機構法律顧問　蕭雄淋律師
印　　刷／祥峰印刷廠
2010年6月　初版
2023年10月　22刷

定價320元　　　　ISBN 978-986-133-329-8